R.E.CALL

এক Recollian-এর গল্প

PARTRIDGE
A Penguin Random House Company

To order additional copies of this book, contact
Partridge India
000 800 10062 62
www.partridgepublishing.com/india
orders.india@partridgepublishing.com

তনয়াকে

আর

দুনিয়া জুড়ে অগণিত Recollian-দের...

সূচীপত্র

কিছু কথা, শুরু করার আগে

বহুদিন, বহুদিন পরে আবার আজকে কলম ধরছি । জানি, দীর্ঘ অনভ্যাসের চিহ্নগুলো হয়ত মনের ধূসর ক্যানভাসের উপরে কাটা আঁচড়ে আবার স্পষ্ট হয়ে উঠবে । তবুও আমায় লিখতে হবে । সময়ের তাগিদে, জীবনের তাগিদে আজ আমায় আবার হাতে তুলিকা নিয়ে মনের ওই ধূসর ক্যানভাসটায় কিছু ছবি ফুটিয়ে তোলার চেষ্টা করতে হবে । মায়াময় অতীতের স্বপ্নিল স্মৃতিপথে ভিড় করে আসা কিছু চেনা-অচেনা চরিত্রকে আজ আমায় মূর্ত করে তুলতে হবে । জানি না, অনভ্যাসক্লিষ্ট কম্পিত হস্তের এই সৃজনাকাঙ্ক্ষা ব্যর্থ হবে কিনা । সৃজনের মূলমন্ত্রই হল সৃজকের অন্তঃস্থ মানবিক সত্তা । এই সত্তাগুণেই একটা কংক্রিটের বাড়ি হয়ে দাঁড়ায় স্বপ্নের ঘর, আর ঘর, স্বপ্নের সংসার । জানিনা আমার মধ্যে এই সত্তা আর কতখানি অবশিষ্ট রয়েছে । কিন্তু আর দেরি করলে জীবনের স্রোত এসে আমায় ঠেলে নিয়ে যাবে এমন এক দুর্গম পথে, যে পথে অহরহ বাস্তবের নির্মম নিষ্পেষণ আর সময়ের সাথে ম্যারাথন দৌড়, আমার এই সত্তাকে হয়ত শীতের পর্ণমোচীর মতই নির্বিশেষে মুছে দেবে আমার মন থেকে । দিনগত পাপক্ষয় এক এমনই বস্তু, যা মনের সুকুমার প্রবৃত্তি নামক 'রোগ'-টির চিরতরে উপশম ঘটায় । আমিও এই রকমই এক রোগে আক্রান্ত । তাই আমার লেখাকে এক রোগাক্রান্তের প্রলাপ অথবা উত্তপ্ত মগজের উষর বক্তব্য বলেই ধরতে পারেন ।

আমার বিনীত পাঠকগণ, আপনারা সত্যিই ধৈর্যশীল । এতক্ষণ যাবৎ আত্মসমালোচনার জন্য আমি অনুতপ্ত আপনাদের প্রতি । এখন হয়ত সংবেদনশীল পাঠকগণ স্বভাবতই প্রশ্ন তুলবেন যে এর মূল বক্তব্যটা কি ? কার কাছে এ কিরকম দায়বদ্ধ, যে একে আবার কলম ধরে

জনগণের ধৈর্যের পরীক্ষা নিতে বসতে হল ? আপনাদের সকল প্রশ্নের উত্তর দিতে আমি বাধ্য ও বদ্ধপরিকর । আপনাদের দ্বিতীয় প্রশ্নটা দিয়েই আমাদের আলোচনা শুরু করা যাক । আচ্ছা বলতে পারেন, মাতৃগর্ভ হতে বহির্জগতে পদার্পণ করবার পরে আমাদের দ্বিতীয় জন্ম কীভাবে হয় ? আমি কিন্তু মোটেই ব্রাহ্মণ্য ধর্মাচারী নই । সুতরাং, উপবীত-ধারণের অথবা উপনয়নের প্রশ্ন 'বাতুলতা মাত্র । হ্যাঁ, ঠিকই ধরেছেন । আমাদের দ্বিতীয়বার জন্ম হয় আমাদের জ্ঞানচক্ষু উন্মীলনের সাথে । সূর্যালোকে অথবা চন্দ্রাতপে জগতের রূপকে কেবল চর্মচক্ষেই দেখা যায় । জ্ঞানের আলোয় জ্ঞানচক্ষু দিয়ে সেই জগতকেই উপলব্ধি করতে হয় । শুধুমাত্র পুঁথিগত বিদ্যা এর জন্যে অকিঞ্চিৎকর ।

"থাকব নাকো বদ্ধ ঘরে
দেখব এবার জগৎটাকে"

বহির্জগতের সাথে সংস্পর্শে আসলেই আমাদের পুঁথিগত জ্ঞান পায় প্রাণ, পায় সার্থকতা । বহির্জাগতিক আবহমণ্ডলেই আমাদের মানবিক সত্তার তরুলতা হয়ে ওঠে মহীরুহ । আমার ক্ষেত্রেও এর ব্যতিক্রম হয়নি । প্রথমে প্রাথমিক বিদ্যালয়, তারপরে মাধ্যমিক আর উচ্চমাধ্যমিক বিদ্যালয়ে শিক্ষাগ্রহণ করেছি । তখনও একটা সীমিত গণ্ডীর মধ্যে অন্তরীণ হয়ে আমার মানসিক বিকাশ পরিপূর্ণতা পায়নি, যা সম্পূর্ণ হয়েছিল গৃহসীমার বাইরে, অনেক দূরে মালভূমি অঞ্চলে অবস্থিত এক সুপ্রতিষ্ঠিত কারিগরি মহাবিদ্যালয়ে এসে । যেখানে ছিল না মায়ের সুকোমল স্নেহাঞ্চল, ছিল না বাবার কঠোর শাসন, ছিল না সুখ-দুঃখের সর্বময় সঙ্গী ছোট বোন । ছিল কেবল বেদনাদীর্ণতা আর

কণ্টকাকীর্ণতা । ওই প্রতিকূল পরিবেশে আমাদের সত্তা হয়েছিল দৃঢ়প্রতিজ্ঞ, মেরুদণ্ডও হয়েছিল ঋজু, মনোভাব হয়েছিল বেপরোয়া । বেড়েছিল মানবিকতাবোধ, কমেছিল ভাঙ্গুর্য । দিনের পর দিন গৃহবিচ্ছিন্ন হয়ে ছাত্রাবাসে দিনযাপনের ফলে চরিত্র হয়েছিল বোহেমিয়ান । বেড়েছিল ঐক্যবোধ, অন্যায়ের বিরুদ্ধে রুখে দাঁড়ানোর সাহস, অধিকার বুঝে নেওয়ার ক্ষমতা । সমষ্টিগতভাবে মনের সুকুমার প্রবৃত্তিগুলোকে অক্ষুণ্ণ রেখে আমাদের চারিত্রিক গঠন হয়েছিল সম্পূর্ণ । জীবনের চারটে মূল্যবান বছর আমরা উৎসর্গ করে দিয়েছি আমাদের শিক্ষাপ্রতিষ্ঠানকে । আজ জীবনের এই সীমানায় এসে দাঁড়িয়ে চারিদিকে তাকালে দেখতে পাই, এই শিক্ষাপ্রতিষ্ঠান বিভিন্নজনকে প্রতিদান দিয়েছে বিভিন্নভাবে । কারও ভবিষ্যৎকে সে করেছে স্বর্ণকরোজ্জ্বল, কারও ভবিষ্যতকে সে ঠেলে দিয়েছে নিশ্ছিদ্র আঁধারে ।

তথাপি ভাবলেও অবাক লাগে, প্রথমশ্রেণীর ব্যক্তিবর্গের কণ্ঠে যখন শুনি, "যা চেয়েছি কেন তা পাই না", আর অন্য দিকে দ্বিতীয়শ্রেণীর কণ্ঠে "ওগো যা পেয়েছি সেইটুকুতেই খুশি আমার মন" । সত্যিই বড় অদ্ভুত এই জগতের নিয়মগুলো । আর আমার অকপট ধন্যবাদ আমার শিক্ষাপ্রতিষ্ঠানের কাছে আমাকে এই জাগতিক শিক্ষা দেবার জন্য । তাই আজ জীবনপথের এই মোড়ে দাঁড়িয়ে বারবার বলে যেতে চাই, "R.E.C. Durgapur, তুমি মহান ।"

কালের মন্দিরা হবে রজসিক্ত, কালসপ্ততন্ত্রীও হবে ছিন্নতারা, তবুও যুগের যুগলবন্দী হেলায় অতিক্রম করে যুগোত্তীর্ণ হবে আমার 'ALMA MATER'।

প্রবেশ ও পরিবেশ

স্বামী বিবেকানন্দ বলেছিলেন, "Education is the manifestation of perfection, already in man." অর্থাৎ কিনা মানুষের অন্তর্নিহিত সত্তার বিকাশের নামই শিক্ষা। কিন্তু বর্তমান সময় এবং সমাজের প্রেক্ষিতে শিক্ষা আজ লক্ষ্যচ্যুত এবং শিক্ষার মূল অর্থ হয়েছে বিস্মৃত। বর্তমানে শিক্ষা হল "ঘরে বসে গেলো, বদহজম করে ফেলো, খাতায় হড়হড় করে ঢালো।" ব্যাস, তারপরে পরীক্ষায় নম্বর, একটা চাকরি, একটা বৌ, কয়েকটা বাচ্চা (দুটির বেশী নয় অবশ্যই) এবং দিনগত পাপক্ষয় করতে করতে একদিন মাকড়সার ঝুলে ভরা ছবি হয়ে গলায় শুকনো বেলফুলের মালা দুলিয়ে দেওয়ালে ঝুলে পড়া। সত্যি কথা বলতে কি, ব্যতিক্রমী হতে চাওয়ার একটা অত্যন্ত ক্ষীণ আশা মনের কোণে জাগলেও গড্ডলিকাপ্রবাহের প্রবল প্রতাপে আমাকেও নেমে পড়তে হল দৌড়ে। না, অশ্বমেধের ঘোড়া আমি নই, বরং ধোপার গাধা বলা যেতে পারে। সারাজীবন তো শিক্ষার বোঝাটা বয়ে নিয়েই বেড়াতে হবে। তো সে যাই হোক, মোদ্দা কথা, আমার ব্যতিক্রমী হওয়া হল না। সেই কবে একদিন সরস্বতী পুজোর সময় হাতেখড়ি হয়ে গেছিল, ঠিক মনেও পড়ে না। সেই অনাদিকাল থেকে মাধ্যমিক পরীক্ষা পর্যন্ত কর্ণকুহরে একই মন্ত্রোচ্চারণ, "জীবনের সবচেয়ে বড় পরীক্ষা - জীবনের দিঙনির্ণায়ক পরীক্ষা।" তা মাধ্যমিকটা উতরে যাবার পরে ভাবলাম, "যাক, ল্যাঠা চুকল।" কিন্তু অভাগা যেদিকে চায়, সাগর শুকায়ে যায়। এবারে উচ্চমাধ্যমিকের পালা। আর গোদের উপরে বিষফোঁড়ার মত "জয়েন্ট-টাও ভাল করে দেওয়া চাই।" হায় অদৃষ্ট! বোকা গাধার পিঠে বোঝা বাড়তেই থাকল আর গাধা

টানতেই থাকল । একটার পর একটা হার্ডলস অবলীলায় গাধা লাফিয়ে লাফিয়ে পেরোতে থাকল । অহোঃ কি ক্ষমতা ।

লাফাতে লাফাতে একদিন ছ্যুম করে এসে পড়ল কাউন্সেলিং-এর দিন । মায়ের দয়ায় জয়েন্টে ইঞ্জিনিয়ারিং-এ একটা র‍্যাঙ্ক এসে গেছিল । দেখে সাময়িক আনন্দ লাগলেও ঘর থেকে দূরে যাবার ভয়ে, আশঙ্কায়, আনন্দে (?) পেট গুড়গুড়, মাথা টিপটিপ আরম্ভ হয়ে গেল । অবশেষে হতবাক, নির্বোধ আমি, বাবার হাত ধরে গুটিগুটি পায়ে গিয়ে হাজির হলাম কাউন্সেলিং-এর নির্ধারিত স্থানে । চোখের সামনে কলেজের নামগুলো দাঁত বের করে আমায় ভেঙচাচ্ছে । উচ্চশিক্ষা মাথায় থাক, বাড়ি থেকে দূরে যেতে হবে, এই চিন্তাই মাথায় ঘুরপাক খাচ্ছে । ভাবতে ভাবতে মাইকে ঘোষণা, "সৌরভ চন্দ, র‍্যাঙ্ক ২৪১, ইলেক্ট্রনিক্স অ্যান্ড কমিউনিকেশন ইঞ্জিনিয়ারিং, আর.ই. কলেজ, দুর্গাপুর ।" সৌরভ আমার বাল্যবন্ধু । ওর এই সিদ্ধান্তে মনে একটু ক্ষোভ হল, দ্বিধাও হল । ক্ষোভ হল এটা ভেবে যে ও আমায় কিছু না বলে অতদূরে যাবার সিদ্ধান্তটা নিয়ে নিল । দ্বিধা হল, এবারে কি করব ? কলকাতার দিকের কলেজগুলোতেই যাব, নাকি ওর সাথেই বেরিয়ে পড়ব ? ভাবতে ভাবতে র‍্যাঙ্ক ২৮১-র ভাগ্যও লেখা হয়ে গেল, "ইলেক্ট্রনিক্স অ্যান্ড কমিউনিকেশন ইঞ্জিনিয়ারিং, আর.ই. কলেজ, দুর্গাপুর ।" চরম সিদ্ধান্ত নিয়ে ফেললাম । কোনদিন বাড়ি থেকে বেড়িয়ে একা একা বাজার পর্যন্ত যাইনি, আর সেখানে দুর্গাপুর ? ভাবতে গিয়ে কেমন হাসিও পেল, কান্নাও পেল । বুঝলাম আর ভেবে লাভ নাই । কপাল ঠুকে বেড়িয়ে পড়ব , যা হবে দেখা যাবে ।

দেখতে দেখতে মাহেন্দ্রক্ষণ হল উপস্থিত। আসন্ন বিদায়লগ্ন। নতুন বৌ-এর মত আমাকে মা-বাবা লোটাকম্বল, ব্যাগপত্র শুদ্ধ প্যাক করে পার্সেল করে দিলেন দুর্গাপুরে। শুরু হল জীবনের এক নতুন অধ্যায়ের। অমোঘ এই অধ্যায়ের সূচনাই ছিল এক দেখার বিষয়। মেদিনীপুর থেকে বাঁকুড়া হয়ে দুর্গাপুর পর্যন্ত যাত্রাটা যেন নিমেষেই কেটে গেল। স্টেশন থেকে বাস ধরে অবশেষে অবতীর্ণ হলাম আর.ই.সি-তে। কলেজের পাশ দিয়ে আসার সময় তার পারিধিক ব্যাপ্তি মনে জাগালো বিস্ময়, নয়নমনোলোভা সৌন্দর্য মনে জাগালো অনাবিল আনন্দ। কিন্তু কলেজের গেটে নামতেই মনে একটাই কথা জাগলো -

"সুবিশাল খোলা গেটে স্বাধীনতার আশ্বাস,
কিন্তু ওপারে আফগানিস্তান আমার বিশ্বাস।"

গেটের বাইরে খাবার দোকান 'ঝুপস'-এ (নামটা পরে জেনেছিলাম) অনেক ছাত্ররা বসে আমাদের দিকে তাকিয়ে। কারও চোখে অবাক দৃষ্টি, কারও মুখের কোণে একচিলতে দুষ্টু (শয়তানী বলাটাই ভাল) হাসি। দু'একটা উড়ো মন্তব্যও কানে ভেসে আসল, "নতুন মুরগা বে", "জুনি, জুনি", "অব মস্তি আয়েগা"। শুনেই প্রাণবায়ুটা যেন একটা সদ্য খোলা সোডা ওয়াটারের বোতলের মত ভস করে গলার কাছে এসে আটকে গেল। মনে হল যেন, একটা কচি পাঁঠা পথ ভুল করে এসে পড়েছে একপাল নরখাদকের ভিড়ে। এবারে তারা সেটাকে জ্যান্ত চেবাবে, নাকি ছাল ছাড়িয়ে নুন-লঙ্কা মাখিয়ে রোস্ট করবে - এই সব সাত-পাঁচ ভাবতে ভাবতে পৌঁছে গেছিলাম 'জে সি বোস হল অফ

রেসিডেন্স'-র ২২৮ নং ঘরে । সৌরভের ঘর ছিল ২২৭ । ওটাই হয়ে গেল আমার শ্বশুরবাড়ি, থুড়ি জগৎ । এই সহজ কথাটা হৃদয়ঙ্গম করতে করতে পরিচয় হল আমার আরও দুই রুমমেটের সাথে । প্রথম স্যাম্পলটি ছিল রাসবিহারী পাল - ও এসেছিল দক্ষিণ ২৪ পরগণা থেকে । আরেক স্যাম্পলের নাম ছিল সত্রাজিৎ ঘোষ-ও ছিল স্থানীয় বাসিন্দা । দুজনেই এসেছিল ইলেক্ট্রিক্যাল নিয়ে পড়তে । তো তাদের সাথে গল্প করতে করতে বিকেলটা মন্দ কাটল না । সন্ধ্যাবেলায় মা-বাবা একবার দেখা করতে আসলেন । কিছুক্ষণ পরে তাঁরাও চলে গেলেন । ব্যাস, প্রথমে চোখ ঝাপসা, তারপরে অন্ধকার । খানিক পরে অন্ধকার কেটে গেলে ভাবলাম যে ভেবে আর লাভ নেই । বরং উইংসটা একটু ঘুরেই দেখা যাক । আমাদের উইংসটা ছিল ২২৫ থেকে ২৩০ নং ঘর পর্যন্ত । ছ'টি ঘর, আঠারটি বাসিন্দা । উৎস ভিন্ন, লক্ষ্য সমান । তাই Synchronization হয়ে গেল প্রায় নিমেষেই । চন্দ্রমোহন, সপ্তর্ষি, তন্ময়, মানস-সবাইকে নিয়ে আমাদের ছোট্ট জগৎ ভরে উঠেছিল খুশির আনন্দে । ঘর ছেড়ে আসার দুঃখটা ধীরে ধীরে মুছে যেতে লেগেছিল মন থেকে । "Time is the best healer" - কথাটার মর্মার্থ হয়ে উঠেছিল স্পষ্ট । আস্তে আস্তে স্পষ্ট হতে লেগেছিল কলেজের বর্তমান অবস্থাটা । ছাত্রদের মধ্যে সম্পর্ক, পড়াশুনা, ক্যাম্পাসিং - যাবতীয় অবস্থা সম্পর্কে ওয়াকিবহাল হতে লেগেছিলাম । মনে হতে লেগেছিল, এদের সঙ্গে থাকলে গাধা থেকে ঘোড়া না'হক, খচ্চরে তো রূপান্তরিত হওয়া যাবে । কিন্তু আমাদের সেই ধারণা তাড়াতাড়িই বদলে গিয়েছিল এক নিদারুণ ভুলে ।

একেবারেই জানা ছিল না, কলেজের সিনিয়র ছাত্ররাই সম্পূর্ণ নিজেদের চেষ্টায় বিনা পারিশ্রমিকে গাধা পিটিয়ে ঘোড়া করার করার এক মহান কর্মযজ্ঞের আয়োজন করেছিলেন । সরকারী আইনের খাতায় এর নাম 'র্যাগিং' বলে উল্লিখিত থাকলেও, আমরা এই মহান কর্মযজ্ঞটিকে 'টেকনিক্যাল ইন্ট্রোডাকশণ' নামেই অভিহিত করতাম (বলা ভাল, করতে বাধ্য হতাম) । এই কর্মযজ্ঞ আমরা মর্ম দিয়ে আটটি মাস উপলব্ধি করেছিলাম । রোজ সকালে দাড়ি-গোঁফ কামিয়ে, ফুলহাতা জামার কলার বোতাম লাগিয়ে, জামা না গুঁজে, বেল্ট-হীন ফুলপ্যান্ট পরে, ঘড়িটি পকেটে পুরে, বুটজুতো পরে, খাতাটা মাথার উপরে ধরে হাত তুলে দৌড়তে দৌড়তে কলেজে যাওয়া । সেখানে ৮টা-৪টে ডিউটি দিয়ে রুমে ফিরে সিনিয়রদের হস্টেলে বেদনাবহুল সন্ধ্যাযাপন । সেই সন্ধ্যা মর্ম দিয়ে, বরং বলা ভাল, চর্ম দিয়ে উপলব্ধির যোগ্য ছিল বটে । তবে এখন এই অষ্টমাস্যার পুঙ্খানুপুঙ্খ বিবরণ দিয়ে আমি আপনাদের বিরক্তির কারণ হতে চাই না । সব কিছুর মত একদিন শেষ হয়েছিল সেই কোচিং ক্লাসেরও । কিন্তু আমরা দেখেছিলাম, এর ফলে আমাদের মধ্যে একটা বড় ধরণের মানসিক বিবর্তন এসেছিল । মোদ্দা কথা, আমরা ঘোড়া হবার পথে এগিয়ে গিয়েছিলাম অনেকটাই ।

তবে এখানে এসে যে জিনিসটা সবচেয়ে বেশী মনকে নাড়া দিয়ে গিয়েছিল, তা ছিল এখানকার ছাত্রীবর্গ । জীবনে কোনদিনই কো-এড়ুকেশন স্কুলে পড়িনি । তাই চারিপার্শ্বে নারীসমাবেশের বহর দেখে চক্ষু চড়কগাছ হয়ে যেতে সময় লাগেনি । প্রথমদিন থেকেই মনে একটা অদ্ভুত প্রেমিক-প্রেমিক ভাব আসতে আরম্ভ করেছিল । স্কুলে

বরাবর লাস্ট বেঞ্চে বসে নাকডাকা ছাত্রটি এসে বসতে আরম্ভ করেছিল লেকচার গ্যালারির দ্বিতীয় সারিতে - ঠিক মেয়েদের পিছনে । ঘরে বসে আয়নার সামনে নিজের মাকুন্দ-মার্কা ঘোড়াটে বদনে সাবালকত্ব, পৌরুষ ফুটিয়ে তোলার নিষ্ফল চেষ্টা চলত নিরত । একদিন দুম করে ক্লাসনোটে কবিতাও লেখা হয়ে গেল । জানিনা, কেউ তা পড়েছিল কিনা । না পড়ে থাকলেই ভাল । শেষে নারীহত্যার দায়ে বেমালুম ঝুলে যেতে হত । সে যাই হোক, এই নারীবর্গের মোহিনী চরিত্রের আসল পরিচয় আস্তে আস্তে সামনে আসতে লাগল । সবচেয়ে আশ্চর্য লেগেছিল, এদের প্রেমের পদ্ধতি দেখে -

"(তোমার) পার্সটা হলে ভারী,
মিষ্টি হেসে বলবে তোমায়
'চল না আমার বাড়ী' ।
(আর) পকেটটা যদি সঙ্গিন,
চোখ পাকিয়ে বলবে তোমায়
'অন্য কোন দিন' ।"

সুতরাং, প্রেমরোগের ভ্যাকসিন নিয়েই মাঠে নেমে পড়তে হয়েছিল । "নারী নরকস্য দ্বার" মন্ত্রটি সকালে একবার, রাতে একবার জপ করে দিন কাটছিল । তাই হয়ত আমাদের মুখে মুখে ফিরত এই স্লোগান -

"99% girls of this world are beautiful, rest 1% are in our R.E.C."

নিজের মনকে বা অক্ষমতাকে সান্ত্বনা আর কি । তবে এদের মধ্যে ব্যতিক্রমীও ছিল । কিন্তু ওই যে বলে না, "Exception proves a

law" । এই ভাবেই ভাল-মন্দ মিলিয়ে ছিল আমাদের আর.ই.সি.-র নারীসমাজ ।

সবশেষে আসা যাক শিক্ষকদের কথায় । আমাদের এই কলেজে আসার মূল উদ্দেশ্য ছিল একটাই - শিক্ষা । চাকরিটা ছিল উপরি পাওনা । শিক্ষালাভের শেষে আমরা আমাদের জ্ঞান সমাজের কতটা কাজে লাগাতে পারতাম সে প্রশ্নটা আপাতত উহ্য থাকাটাই ভাল । শিক্ষালাভের মূল সোপান হল শিক্ষকের যথার্থ শিক্ষাদান । এই বিষয়ে যদি কোন খামতি রয়ে যায়, তাহলে শিক্ষালাভ কোনদিনই সম্পূর্ণ হতে পারে না । যে সিস্টেমে জ্বালানীর চাহিদা বেশী, কিন্তু যোগান কম, সেই সিস্টেম কোনদিনই ফলপ্রসূ হতে পারে না । হতে পারে আমরা ছিলাম মূর্খ, আমাদের অবস্থাটা ছিল অনেকটা "অঙ্গার শতধৌতেন মলিনত্বং ন মুঞ্চতে"। কিন্তু সেই অঙ্গারকে জ্বালিয়ে রক্তাভ করে তোলার দায় বর্তায় শিক্ষকের উপরেই । না হলে কয়লার বুকে লুকিয়ে থাকা হীরাটির ঔজ্জ্বল্য অদীপ্তই রয়ে যায় ।

আমরা বেশীর ভাগ ছাত্ররাই এসেছিলাম বাংলা মাধ্যম থেকে । সুতরাং এসে ইস্তক ভাষার ব্যবধান সৃষ্টি করেছিল একটা অদ্ভুত রকমের পরিবেশের । প্রথম একমাস কেমন কেটেছিল, এই প্রশ্নের উত্তরে শুধু এইটুকুই বলব যে, কিছু জামাপ্যান্ট পরা ছাগল ক্লাসে বসে পেন চুষছে, আর তাদের সামনে এক ভদ্র-সভ্য ক্লাউন অভিনয় করে চলেছে । সে যাই হোক, Spoken English-এর সাথে সড়গড় হতে একটু সময় লেগেছিল । তবে কোন কোন স্যারের (বলতে ক্ষতি নেই, বেশীর ভাগ স্যারের) ক্লাসরুমের লেকচারকে লাগত অদ্ভুত সুন্দর

ঘুমপাড়ানি গল্পের মত । শুনতে থাকলে অবধারিত দিবানিদ্রা । একেবারে অনর্থক, নীরস, সারবস্তুহীন গদ্যেরও অধম । ক্লাসে লেকচার শুনে অনেকের বিজ্ঞের মত মাথা নাড়া, অথবা ভ্রূ কুঁচকে তাকিয়ে থাকা দেখে ভাবতাম, এই তো এরা বুঝেছে । এদের কাছ থেকে পড়াটা বুঝে নেওয়া যাবে । কিন্তু হায় ! ক্লাস শেষ হবার পরে তাদের প্রথম বক্তব্যই হত, "বুঝতে পেরেছিস ?" । সুতরাং বুঝেছিলাম যে স্যারেদের ভরসায় বসে থাকাটা বৃথা । নিজেকেই কোমর বেঁধে নামতে হবে । কিছু শিক্ষক অবশ্যই ছিলেন ব্যতিক্রমী । কিন্তু তাঁদের সংখ্যা যে ছিল বড়ই কম । সর্বোপরি ব্যথা পেয়েছিলাম এঁদের পক্ষপাতদুষ্টতায় । Attendance-এর খাতায় কারও নামের পাশে ঢ্যাঁড়া পড়লে তাকে নেশাখোরদের দলে ফেলে দেবার রীতি ছিল রীতিমত চমৎকার । অর্থাৎ কলেজে তার একটা সুস্থ প্রত্যাবর্তনের রাস্তা চিরতরে রুদ্ধ করে দেওয়া হত । ঢ্যাঁড়ার সংখ্যার ব্যস্তানুপাতে ছাত্রছাত্রীদের গুণাগুণ বিচারের পন্থা এখানে এসেই প্রথম দেখা । নিজেদের অক্ষমতাকে ঢাকার জন্য ক্লাসের মধ্যে তাঁদের ভীতিজনক আস্ফালনও ছিল সত্যিই দর্শনীয় । সব মিলিয়ে ছাত্র-শিক্ষক সম্পর্ক ছিল অনেকটাই 'Biased' ।

সমষ্টিগতভাবে বলতে গেলে বন্ধু-বান্ধবী, সিনিয়র দাদা-দিদি আর শিক্ষকদের নিয়ে গড়ে উঠেছিল এমন একটা পারিপার্শ্বিক, যাকে বহুরূপী ছাড়া অন্য কিছুই বলা যাবে না । কখনও এই পরিবেশ সমুদ্রমন্থন-কালীন বাসুকির মত আলিঙ্গন করে চেয়েছে পিষে ফেলতে, কখনও বা দিয়েছে আর্সেনিকের মত স্লো পয়জনিং-এর জ্বালা, কখনও বা দেখিয়েছে জীবন-সাহারার মাঝে প্রত্যাশার

মরীচিকা। আবার এই পরিবেশেই আমরা খুঁজে নিয়েছিলাম অমৃতসম সাহচর্য, গরল জ্বালা নিরাময়ী বন্ধুত্ব, তাকলা-মাকান মাঝে কাঁটাঝোপের নীচে জলাধারের মত নির্মল জীবন। সিগারেটের ধোঁয়া আর প্রত্যাশার প্রহেলিকা রচনা করেছিল এক মাদকতাময় কুহেলিকার দুর্ভেদ্য আবেষ্টনী, যেখানে আমরা হারিয়ে ফেলেছিলাম আমাদের পথ। সত্য-মিথ্যা, ভাল-মন্দ বিচারের ক্ষমতা হারিয়ে হতাশাগ্রস্ত আমরা নিজেরাই নিজেদের কল্পনায় মায়াময় জগৎ সৃষ্টির কাজে লেগে পড়েছিলাম। কিন্তু বাস্তবের সামান্য আঘাতেই ধূলিসাৎ হয়ে যেত কল্পনার সেই ভঙ্গুর জগৎ।

কিন্তু মালভূমি অঞ্চলের ল্যাটেরাইটের সংস্পর্শে এসে আমাদের চিত্ত-দৌর্বল্য দূর হয়েছিল। তাই দমে না পড়ে আবার আমরা এই বিশ্বাসে গড়ে তুলতাম নতুন ইমারৎ, যে এইবার হয়ত বেঁচে যাবে, যদিও সে বিশ্বাস ছিল মনকে স্তোক দেবারই নামান্তর। কারণ মন হয়েছিল ভাঙ্গা-গড়ার খেলায় মোহাচ্ছন্ন। আমরা সকলে জীবনের মহামঞ্চে এই খেলারই কুশীলব। সৃষ্টির অনাদিকাল থেকেই চলছে এই খেলা। আগে বুঝতে পারিনি আমরা। আর.ই.সি.-র রণভূমি পরিচয় করিয়ে দিল এই সত্যের সাথে। এই পরিবেশ থেকে আমাদের পাওনা ছিল এটাই। জীবন ও জগৎ সম্পর্কে এই সামান্য কিন্তু সম্যক জ্ঞান হয়ে রয়ে গিয়েছিল আমাদের বাকি জীবনের এক অমূল্য সম্পদ।

ফাণ্ডু উইংস

"রাজদ্বারে শ্মশানে চ য তিষ্ঠতি স বান্ধবঃ ।" ভূমিষ্ঠ হবার পর থেকে আমাদের লালন-পালনের দায়িত্ব বর্তায় আমাদের মা-বাবার উপর । তখন থেকে অর্থনৈতিক স্বাধীনতা অর্জনের সময় পর্যন্ত আমাদের জীবনপথকে কুসুমাস্তীর্ণ করার প্রয়াসে তাঁরা একনিষ্ঠভাবে মনোনিয়োগ করেন । আমাদের সুখ-দুঃখ, আমোদ-আহ্লাদ, ব্যথা-বেদনার কথাগুলো আমরা অকপটে তাঁদের জানাই । কিন্তু তবুও যেন মনের অচিন কোণে কোথাও একটা শূন্যতা রয়ে যায় । নিজেদের মনের মাঝে উপলব্ধ স্রোতস্বিনীর অনর্গল উৎসরণের জন্য আমরা খুঁজি একটা পথ । সেই পথের হদিস যে দেয়, সেই হয়ে ওঠে বন্ধু । নিজের মনের গোপনতম কথাটি যার কাছে এসে অকপট বাণীর রূপ নেয়, সেই হয়ে ওঠে বন্ধু । এই বন্ধুত্ব কোনদিনই একতরফা নয়, নয় কোন স্বার্থসিদ্ধির উদ্দেশ্যে । এই বন্ধুত্ব জীবনের চরমতম বিপদের দিনে একাকীত্ব অনুভব না করতে দেবার অঙ্গীকার । এই অঙ্গীকারে বদ্ধ হতে পারলে তবেই আসে বন্ধুত্বের সার্থকতা, বন্ধু হয়ে ওঠে প্রকৃত বন্ধু ।

স্বার্থপর এই জগতে প্রকৃত বন্ধুর সংখ্যা অত্যন্ত কম । কিন্তু আমি ঈশ্বরের কাছে প্রতিনিয়ত কামনা করি, অন্ততঃ আমার মত বন্ধুভাগ্য যেন সকলেই পায় । একদল ঘরছাড়া অচিন পথের দিশারী এসে সমবেত হয়েছিলাম জে সি বোস হল অফ রেসিডেন্সে (সংক্ষেপে Hall 2) । গৃহবিচ্ছেদের দুঃখ কাটিয়ে তুলতে আমরা হয়েছিলাম একে অপরের অবলম্বন । হস্টেলের সবার সাথে মোটামুটি হৃদ্যতা থাকলেও বিশেষভাবে উল্লেখ করতেই হয় আমাদের উইংসের বাসিন্দাদের কথা । যেন ভগবানের হাতে তৈরি আঠারটি কাটপিস ছিলাম আমরা ।

একটা ছোটখাটো চিড়িয়াখানা বললেও খুব একটা ভুল হবে না । কিন্তু চোখ বুজে বলে দেওয়া যায়, এদের চেয়ে বড় সঙ্গী আর হয়ত কোনদিন পাব না । সংক্ষেপে এদের সাথে একটু আলাপটা সেরেই নেওয়া যাক, কি বলেন ?

২২৫ নং ঘর থেকেই শুরু করা যাক । চিতরঞ্জনের স্যাম্পল, 'কাঁড়ি কাঁড়ি বই নিয়ে দাড়িমুখো বৃদ্ধ', E.C.E.-র ছাত্র, চন্দ্রমোহন শর্মা, aka 'চন্দু শেঠ' । দিনে ২৪ ঘণ্টার মধ্যে ২২ ঘণ্টা বইমুখে বসে থাকতে দেখা যেত একে । একে খ্যাপানো হলে হাতে কম্পাস নিয়ে "ইঁ-ইঁ-ইঁ" স্বরে চেঁচিয়ে তেড়ে আসত । ওর পেটোয়া ডায়লগ ছিল, "গন্দে নালীকে বদ্দুদার কীড়ে, ম্যায় তুঝে চুন-চুন কে মার দুঙ্গা" । আমরা এটার একটা রিমিক্স ভার্সন বের করেছিলাম । "ওরে আমার গন্দে নালীর বদ্দুদার পোকা, তোকে আমি চুন-চুন করে মার দুঙ্গা রে" । ইসলামপুর থেকে এসেছিল বিপ্লব সাহা, I.T. নিয়ে । উইংসের সবচেয়ে 'হ্যাণ্ডসাম বয়' । এজন্য ক্লাসের মেয়েদের ওর প্রতি আর ওর মেয়েদের (বিশেষতঃ বন্দনা) প্রতি এই একটু ইয়ে ছিল আর কি । তবে এই জন্যেই ওর নাম হয়ে গেছিল 'চুমু' । জীবনের এই ক'টা দিন বেঁচে নেওয়াই ছিল ওর মূলমন্ত্র । তবে উইংসের অন্যতম সেরা কাটপিস, বাঁকুড়ার হাটাসুরিয়ার মানস মণ্ডল । MET.E.-র এই সদা হাস্যময় মালটির মুখে সরল গ্রাম্য হাসিটা দেখে সব দুঃখ ভুলে থাকা যেত । লম্বা-চওড়া, লড়াকু চেহারার জন্য ওর নাম হয়ে গেল 'হাটার ডন' । যখন ডন রেগে যেতেন, আমরা একটা বিড়ি ধরিয়ে ওর মুখে গুঁজে দিতাম, আর ডন "হঃ কেলা" বলে মৃদু হেসে টান মারতেন । বুঝে যেতাম, ওষুধে কাজ দিয়েছে ।

জেরোম.কে.জেরোম-এর 'Packing' গল্পের 'Montmorency'-কে মনে আছে ? মনে আছে তার দুরন্তপনার কথা ? মনে না থাকলে পরিচয় করে নিতে পারতেন ২২৬ নং ঘরের তন্ময় মণ্ডল, aka 'মন্টি'-র সাথে । দুর্গাপুরের বাসিন্দা, I.T.-র এই পাবলিকের সাথে 'Montmorency'-র পার্থক্য একটাই, ওর কোন লেজ ছিল না, বা থাকলেও মা-বাবা হয়ত আগেই কেটে দিয়েছিলেন । বাকি সব দিক থেকেই মিল ছিল সুপ্রচুর । দিনভর ওর লাফালাফি, দৌড়াদৌড়ি, নাচানাচির কোন অন্ত ছিল না । তবে ওকে দেখে বোঝা যেত, যে পৃথিবীর বুক থেকে সবুজের রংটা ফিকে হয়ে যায়নি । হস্টেলের দিনগুলোতে মায়ের কথা মনে পড়লেও বাবার কথা বিশেষ মনে পড়ত না । এমতাবস্থায় আবির্ভাব হয়েছিল এক Amateur বাপের । উণবিংশ শতকের রাশভারী, স্বল্পবাক, জ্ঞানী পিতার পুনরাবির্ভাব দেখেছিলাম সপ্তর্ষি আদিত্য, aka 'ড্যাড'-এর মধ্যে । বাড়ি শিলিগুড়ি, ডিপার্টমেন্ট I.T. । মাঝে মাঝে সকালে পেপার পড়তে পড়তে ড্যাড বলত, "বুঝলি, সময়টা ভাল যাচ্ছে না" । আমরা বলতাম, "তাহলে উপায় ?" "সময়ের সঙ্গেই চল" । এই ছিল আমাদের ড্যাড । আর পড়াশুনোর ব্যাপারে সাহায্যের জন্য আমাদের ডানহাত ছিল M.E.-র শায়ন ব্যানার্জী । বাড়ি আসানসোল, স্বভাবে ধীর-স্থির, নম্র-ভদ্র, আর অসীম বলশালী । মানে একেবারে আমাদের Opposite pole ।

আমাদের জীবনে একটা জিনিসের ছিল বড়ই অভাব, আর তা ছিল নারী । সেই অভাবের তাড়নায় মাঝে মাঝে দিন-দুপুরে হামলা চলত ২২৭ নং ঘরে নীলেশ কুণ্ডুর উপরে । বাঁকুড়া থেকে আসা I.T.-র এই মেয়েলি স্যাম্পলটির উপরে আমরা দল বেঁধে আক্রমণ করতাম ।

"এই RND, দে না একটু" । ও নিষ্ফল আক্রোশে হাত-পা ছুঁড়ত, আর আমরা ওকে চ্যাংদোলা করে মোটামুটি বিবস্ত্র করে ছেড়ে দিতাম । ওর ভাল গানের গলার গুণে মাঝে মাঝে ফরমায়েশ হত, "এই RND, মুজরো কর" । ব্যাস, সন্ধ্যার আসর RND-গুণে জমে উঠত । আর সেই আসরে যদি রোমান্টিক গান হত, তাহলে তার নির্বাক শ্রোতাদের মধ্যে অন্যতম ছিল E.E.-র নবীন মাহাতো । জীবনে একাধিকবার প্রেমে ঘায়েল হয়েছিল শিলিগুড়ির এই মালটি । কিন্তু ওর নামকরণটা হয়েছিল ওর নিটোল পশ্চাৎ দেশের দিকে লক্ষ্য রেখে, আর সেটা হল 'পোঁদিনো' । অবশেষে নানা বিবর্তন-সম্বর্তনের মধ্যে দিয়ে সেই নাম এসে দাঁড়াল প্রথমে 'পোঁ-ও-ওঃ' এবং পরে 'পু-উ-উঃ'-তে । তো মাঝে মাঝে সন্ধ্যার দিকে ওকে দেখা যেত আকাশের দিকে হাঁ করে তাকিয়ে থাকতে । এমতাবস্থায় ওকে সান্ত্বনা দেবার জন্যে ওর পাশে থাকত সৌরভ চন্দ্র । নামটা পূর্বপরিচিত । ও বরাবরই স্বল্পভাষী । কিন্তু মুডে থাকলে ওর সামনে মুখ খোলাটাই বিপদ হয়ে যেত । ওর বিশাল উচ্চতা আর অতিকায়ত্ব ওকে দিয়েছিল 'কিংকং'-এর খেতাব ।

২২৮, অর্থাৎ আমার ঘরের দুজনের নামপরিচয় তো আগেই হয়ে গেছে । রাসবিহারী ছিল সৎ, ভদ্র ও পরিশ্রমী । দোষ ছিল একটাই, একবার গল্প করার সুযোগ পেলে রাত কাবার করে দিতে পারত । সেজন্যেই ওর নামটা হয়ে গেছিল 'হেজু' । কিন্তু ভাগ্যদোষে র‍্যাগিং-এর সময় কোন এক সিনিয়র ওকে আদর করে ডাকল 'বিচিবিহারী' বলে । নামটা দাবানলের মত ছড়িয়ে পড়ল উইংসে আর 'হেজু' হয়ে গেল 'বিচি' । তা যাই হোক, ওর আরেকটা গুণ ছিল, সেটা হল ব্রিজ খেলায় ওর অসম্ভব পারদর্শিতা । আর ক্যালকুলেশনের বিষয়ে

একেবারেই আনাড়ি ছিল আমাদের 'ভাবুক', তথা সত্রাজিৎ ঘোষ। সারাদিন নাহ'ক কিছু ভাবছে, নাহলে হাবভাব নিয়ে ঘুরছে। একদিন তো আমার আর বিচি-র ভুলে ওর বিছানায় আগুন লেগে গেছিল। ভাগ্য ভাল যে ও হস্টেলে ছিল না। ফিরে এসে ও বিছানাটাকে অনেকক্ষণ ধরে ভ্রূ কুঁচকে মনোযোগ দিয়ে দেখার পরে বলল, "ভাববার বিষয়"। বুঝুন।

এরকম ক্ষেত্রে ২২৯ নং ঘরের বিষ্ণুপুরের CHE.E.-র উমাশংকর খান কি করতেন জানেন? অনেকক্ষণ সিরিয়াসলি ভাবত, হাত কচলাত, তারপরে "ইয়াঃ কেলা" বলে হাততালি দিয়ে লাফিয়ে উঠে বলত, "অ শুন শুন। ই তো কেলা পুড়ে গেসে। ই তোদের দোষ নয়, আমার দোষ নয়, ভগবানের দোষ"। এর ডাকনামটা কিন্তু এইমাত্র বলে দিয়েছি। খুঁজে দেখুন তো পান কিনা। পেয়ে গেলে চুপ করে থাকবেন, পাশের জনকে বলবেন না কিন্তু। চিত্তরঞ্জন থেকে E.C.E. নিয়ে এসেছিল আরেকজন। ছোটখাটো চেহারার (মানে ক্লাস সিক্স-সেভেনের পাবলিকদের মত) এই স্যাম্পলটির পিতৃদত্ত নাম ছিল অনুপম মাঝি, aka 'কচি', aka 'লিট্‌ল'। অনেকটা টিয়াপাখির ঠোঁটের মত লম্বা নাক, আর মুখে সর্বদা একচিলতে পিতৃদাহক হাসি - এই ছিল ওর বৈশিষ্ট্য। তবে এদের ঘরে সর্বাধিক দ্রষ্টব্য স্যাম্পল ছিল E.E.-র দুর্গাপুরের সাঁওতাল বডিবিল্ডার সুনীল হেমব্রম, aka 'বস্কো'। স্বভাবে শীতল মেজাজ, বেপরোয়া আর নির্ভীক। চার বছরের মধ্যে আমরা ওকে একবারই রেগে যেতে দেখেছিলাম। আর তার ফল যে কতখানি ভয়ানক হতে পারে, তা আমরা সকলেই চাক্ষুষ করেছিলাম। সে গল্পটা এখন থাকুক।

এখন আমরা এসে গেছি পরিচয়পর্বের শেষপ্রান্তে। চলুন যাওয়া যাক ২৩০ নং ঘরের দিকে। ওকি, ঘরের মধ্যে হাতে সিগারেট নিয়ে আকাশ-পাতাল ভাবছে কে ? কে আবার, আমাদের মেনলাইনের ফাস্টুকমার E.E.-র সুকান্ত ভৌমিক। পিয়ালীর বিরহবেদনায় সুকান্ত ভায়ার নামটি তাই হয়ে গেল 'যন্ত্র'। ঘরের অন্যদিকে তেড়ে কম্পিউটার গেমসের গল্প হচ্ছে মানে ওদিকে E.E.-র আশিস কোটাল ছাড়া কেউ থাকতেই পারে না। মেনলাইনের এই মালটির জীবনের দুটি নেশা - প্রথমতঃ কম্পিউটার গেমস, দ্বিতীয়তঃ চ্যাটিং করে ডেটিং করা। যদিও পরের দিকে আমাদের যন্ত্র ওকে দ্বিতীয় ব্যাপারটায় ফেলে দিয়েছিল অনেকটাই পেছনে। ওদিকে হাতে ট্রেনের টাইম-টেবিল নিয়ে বসে আছে আমাদের 'W.T. Master General' এবং ভারতীয় রেলের চলমান টাইম-টেবিল শ্রীরামপুরের E.E.-র সন্দীপ পাল। ওকে দেখলেই বোঝা যেত যে ভারতীয় রেলের দুর্গতির কারণটা কি।

তো এই আঠারজনকে নিয়েই ছিল আমাদের ছোট পরিবার, সুখী পরিবার। সুখ-দুঃখ, ব্যথা-আনন্দ সব আমরা নিজেদের মধ্যে বাঁটোয়ারা করে নিয়েছিলাম। একসাথে ওঠাবসা করতে করতে প্রথম আর দ্বিতীয় বর্ষ লহমায় কেটে গিয়েছিল। প্রথম বর্ষের শেষদিকে এসে আমাদের মনে আসল, এমন একটা কিছু সৃষ্টি করা যাক, যা আমাদের অবর্তমানেও আমাদের এক সূত্রে গ্রহিত করে রাখবে। একটা যৌথ নাম, যা হবে আমাদের এই উইংসের পরিচায়ক। ব্যাস, আঠারটি উর্বর মস্তিষ্ক থেকে বেরিয়ে আসল একটাই নাম - 'FANDU WINGS' (F-FIGHTER, A-ACTIVATED, N-NONBEATABLE, D-

DANGER, U-UNIQUE)। সত্যিই এই নাম প্রতিফলিত করল আমাদের আঠারজনের বৈশিষ্ট্যের সম্মিলিত রূপটি। অবশ্য এর পরে অনেকেই নিজেদের উইংসের নাম রাখা শুরু করেছিল, যেমন 'ZENITH WINGS', 'HEAVEN WINGS'। কিন্তু গর্বের বিষয় ছিল একটাই, যে তারা কেউই FANDU হয়ে উঠতে পারেনি। এই বিষয়ে কেউ আমাকে পক্ষপাতদোষে দুষ্ট বললেও মন্দ লাগবে না। কলেজের যে কোন সৃজনাত্মক কাজে (খুব বেশী হত না), অথবা ধ্বংসাত্মক কাজে, FANDU-রা থাকত সবার আগে। একাগ্রতা আর দলবদ্ধতাই ছিল আমাদের শক্তি। আজ সময়ের এই প্রান্তে দাঁড়িয়ে ওই উইংসটার কথা মনে পড়লে চোখ ঝাপসা হয়ে আসে। আঠারজন FANDU বোহেমিয়ান যে সংসার পেতেছিলাম, তা ছিল সাময়িক। কিন্তু "ছোট-ছোট কথা, ছোট-ছোট দুঃখ ব্যথা" মনে যে স্মৃতির সঞ্চার করে, তা মনেরই মণিকোঠায় স্বাতী-অরুন্ধতীর মতই প্রোজ্জ্বল, দেদীপ্যমান হয়ে রয়ে যাবে।

র‍্যাগিং

অভিধানের পাতায় আলোচ্য বিষয়টির নাম খুঁজলে হয়তো এর অর্থ পাওয়া যাবে 'Interaction', অর্থাৎ 'আলাপ-পরিচয়' । অবশ্য লক-আপের ভিতর তৃতীয় মাত্রা চলাকালীন অপরাধীকে ভিজে কম্বলে পুরে লঘুড়াঘাত পূর্বক পুলিশ তার সাথে রসালাপে মত হয় কিনা, সে বিষয়ে আমার কোন সম্যক জ্ঞান নেই । তবে র্যাগিং কথাটার মানে এরকম হতে পারত, 'র্যাগে মুড়ে বেদম বিটিং' । তবেই হয়ত থার্ড ডিগ্রীর সাথে এর সামঞ্জস্য খুঁজে পাওয়া যেত । তা আর যখন পাওয়া গেল না, তখন আর দুঃখ করে লাভ নেই । কারিগরি ভাষায় বলা যায়, "যে পদ্ধতির দ্বারা মনুষ্য বদনের ভূগোল, ইতিহাসে পরিণত হয় এবং এক নির্বোধ গর্দভ, অশ্বত্বে উন্নীত হয়, সেই মহান পদ্ধতিকেই অভিহিত করা হয় র্যাগিং বলে ।" অবশ্য এই সংজ্ঞা নিয়ে নানা মুনির নানা মত । আপাতত, আলোচনার অগ্রগতির জন্য কোন রকমের বিতর্কের মধ্যে না গিয়ে এই সংজ্ঞাটিকে মেনে নিতে কোন দোষ আছে বলে মনে হয় না ।

তো ১৬ই আগস্ট, ২০০১, একদল নির্বাক সুবোধ (অর্থাৎ কিনা নির্বোধ) বালকের দল এসে প্রবেশ করেছিল R.E.C. নামক আফগানিস্তানটির বুকে । No man's land পেরিয়ে একটু এগোতেই পিছনে ঘর্ঘর নাদে ফাটক বন্ধ হল । বুঝলাম, Escape from Taliban সম্ভব নয় । আমরা ধীরে ত্রস্ত পদে যে যার খোঁয়াড়ে সেঁধিয়ে গেলাম । ডিনারের পরে আমরা যে যার ঘরে বসে গল্প করছি, এমন সময়ে জানালায় দুমদাম ঢিল পড়ার শব্দ । ঘড়িতে ন'টা বাজে । সবে প্রথম দিন, আর এমন উপদ্রব । ভয়ে ভয়ে জানালা দিয়ে উঁকি মেরে দেখি, বাইরে বেশ কিছু ছেলে দাঁড়িয়ে । বোঝাই যাচ্ছিল যে তারা

সিনিয়র । রাতের অন্ধকারে মুখ বোঝা যাচ্ছিল না । ঢিল ছোঁড়া বন্ধ হতেই ভেসে এল সমবেত কণ্ঠের চিৎকার : "২২৫, লাইট নেবা", "২২৭, কানে কি গুঁজে আছিস বে ?", "আবে, আসতে হবে নাকি ?" যদিও বাইরের গেটে দুজন নাইট-গার্ড মোতায়েন ছিল, তবুও মনে এতটুকুও ভরসা পাই নি । লহমায় আমাদের উইংসে নেমে এসেছিল মৃত্যুসম আঁধারিত নীরবতা । অজানা, অচেনা সেই রহস্যপুরীতে র‍্যাগিং-ভীতির সংযোজন জীবনে এনে দিয়েছিল এক নতুন মাত্রা ।

কলেজে ভর্তি হবার আগে থেকেই আমরা জনশ্রুতি ও প্রচারমাধ্যম মারফত মোটামুটিভাবে অবগত ছিলাম এই র‍্যাগিং বিষয়ে । এই র‍্যাগিং সম্পর্কে ধারণা ছিল একটাই - জুনিয়রদের উপরে সিনিয়রদের অকথ্য নির্যাতন । মাঝে মাঝে এই নির্যাতনের আতিশয্যে কতিপয় জুনিয়র বাধ্য হত আত্মনিধনে । তাদের এই আত্মাহুতি অবশ্য এই কর্মযজ্ঞে বিন্দুমাত্র বিরতি আনতে পারেনি । বছর বছর দাবানলের মতই ক্রমবর্ধমান হচ্ছিল এই কর্মযজ্ঞের লেলিহান শিখা । আর র‍্যাগিং-এর অন্যতম পীঠস্থান ছিল 'R.E.C. দুর্গাপুর' । প্রায় কিংবদন্তীর পর্যায়ে পৌঁছেছিল এর খ্যাতি । সুপ্রাচীন নকশাল আন্দোলনের সময় থেকেই সূত্রপাত এই অধ্যায়ের । সেই নকশাল আন্দোলন কালে কিছু বিশেষ র‍্যাগিং পদ্ধতির মধ্যে উল্লেখযোগ্য ছিল, হাড়-কাঁপানো শীতে উলঙ্গ অবস্থায় বস্তায় পুরে কাঁটাতার অথবা ভাঙ্গা কাচের উপর দিয়ে গড়িয়ে দেওয়া, বিছানার উপরে বোমা রেখে তার উপরে সারারাত শুয়ে থাকতে বলা, ইত্যাদি । এর ফলে প্রাণহানিও ঘটত । কিন্তু তাদের অন্তিম আর্তনাদ কোনদিনই 'No man's land'

অতিক্রম করে বাইরের জগতের কানে পৌঁছত না। মৃতদেহের সাথে তাকেও গ্রাস করত ক্ষুধার্ত R.E.C.।

আস্তে আস্তে সময় বদলেছে, তার সাথে বদলেছিল র‍্যাগিং-এর পদ্ধতিও। শারীরিক অত্যাচার একটু কমলেও মানসিক অত্যাচার বেড়েছিল গুণানুপাতে। বেল্ট, বেডরড, হীটার - এদের স্থান নিয়েছিল কিল, চড়, লাথি, ঘুষি। সরকার এই র‍্যাগিং-কে সমূলে উৎপাটিত করার জন্য আইন প্রণয়ন করলেও সেই দাবানলকে তা বিন্দুমাত্র নির্বাপিত করতে পারেনি। কিন্তু সাম্প্রতিককালে র‍্যাগিং কমেছে, এবং তা বেশ ভাল মাত্রাতেই। চাকুরীর বাজারে ক্রমবর্ধমান প্রতিযোগিতা, ভবিষ্যৎ নির্মাণের এক তীব্র আকাঙ্ক্ষা, আত্মসংকীর্ণতা, নিজের মনে সর্বদা অসুরক্ষিত ভবিষ্যতের ভয়, ক্রমবর্ধমান বেকারত্ব ও হতাশা - এই সব Parameters বর্তমান প্রজন্মের কারিগর ছাত্রদের বিরত করেছে র‍্যাগিং থেকে।

কিন্তু হায় ! কেন এই সব Parameters আমাদের জুনিয়র থাকাকালীন আমাদের মহামান্য সিনিয়রদের উপরে কাজ করল না। কে বলতে পারে, তাহলে হয়ত আটমাসব্যাপী গর্ভযন্ত্রণা থেকে কিছুটা হলেও মুক্তি পাওয়া যেত। কিন্তু 'নারী নরকস্য দ্বার' মন্ত্রোচ্চারণ করে আমরা Lady Luck নামক বস্তুটিকে সরিয়ে দিয়েছিলাম আমাদের থেকে অনেক দূরেই। ফলে ভাগ্যদেবী আর সুপ্রসন্ন হননি আমাদের প্রতি। ফলে ভাগ্যকে ধিক্কার দিতে দিতে প্যাচপেচে পিচ-গলা গ্রীষ্মকালে 'ফুলফাঁও'-য় যেতে হত কলেজের দিকে। এই 'ফুলফাঁও'-র সাজসজ্জার কথা তো আগেই বলেছি। কোন ছাত্র সিনিয়র না

জুনিয়র, তা অচিরেই বুঝে নেওয়া যেত ছাত্রটির অধোবদন এবং তার বেশভূষা দেখে । মেয়েদের ক্ষেত্রে এই বেশভূষাটা ছিল সালোয়ার-কামিজ পরে, কোন গয়না অথবা ঘড়ি না পরে, মাথায় চিপচিপে সর্ষের তেল দিয়ে, চুল দুপাশে বিনুনি করে বাঁধা । অবশ্য ওদের ক্ষেত্রে র‍্যাগিংটা ছিল অল্প কিছুদিনের জন্য ।

কিন্তু আমাদের ভাগ্যে এই সুখ সইবে কেন ? অতএব ভাগ্যদেবীর কটাক্ষ শিরোধার্য করেই আরম্ভ হয়েছিল আমাদের জীবনের বেদনাদায়ক অধ্যায়টি । হস্টেলের প্রথম নৈশ অভিজ্ঞতার অব্যবহিত দু'দিন পরেই আবার এক নিদারুণ নৈশ অভিজ্ঞতা । এবার সশরীরে নৈশ প্রহরীদের বৃহ ভেদ করে আমাদের ঘরে আগমন মূর্তিমান বিভীষিকার - দীপনারায়ণ কোণার, MET.E., দ্বিতীয় বর্ষ । সেই রাতে আমি, সৌরভ আর নীলেশ ঘরে আলো জ্বেলে 'Matrix'-এর অঙ্ক কষছিলাম । রাতে ঘরে আলো জ্বলবার অপরাধে এবার কোন হুঁশিয়ারি না দিয়েই আবির্ভাব দণ্ডদাতার । সে রাতে কিভাবে ভাগ্য সুপ্রসন্ন হয়ে গেছিল জানি না, আমাদের কোন প্রকার চর্মোপলব্ধি ঘটল না । কেবল আমাদের জন্য নির্ধারিত নিয়মাবলী ব্যক্ত করেই সে রাতের মত দণ্ডদাতা ক্ষান্ত হলেন । আর তার সাথে নিয়মবহির্ভূত কর্মাদির ফলও খুবই ভাল করে (বুঝতেই পারছেন) বুঝিয়ে দিয়ে গেলেন । আমরা কুমড়োর ছক্কার মত হাঁ করে সব বেবাক গিলে গেলাম । তাঁর অন্তর্ধানান্তে আমরা কিছুক্ষণ বসে রইলাম নাড়ুগোপাল হয়ে । অতঃপর, সম্বিৎ ফিরে আসল প্রকৃতির ডাকে । ভাবলাম, টয়লেটে যদি সিনিয়র ঘাপটি মেরে বসে থাকে, যদি বারান্দার কোণে লুকিয়ে থাকে । অতএব, প্রকৃতির ডাকে আর সাড়া দেওয়া হল না ।

আমি গুঁড়ি মেরে ঘরে ঢুকে চুপচাপ চেপেচুপে শুয়ে পড়লাম । মনে তত্ক্ষণে 'গেল-গেল' ভাবটা ঢুকে গেছে । এটাই ছিল Mental র্যাগিং-এর সূচনা । এবারে অপেক্ষা Physical অংশটির জন্য ।

কিছুদিনের মধ্যেই আমাদের দেওয়া হয়ে গেল 'নবীন-বরণ অভ্যর্থনা' । এই অনুষ্ঠানের মাধ্যমে কলেজের যাবতীয় শিক্ষকদের বুঝিয়ে দেওয়া হল :

<blockquote>
"জুনিয়র-সিনিয়র ভাই ভাই,

আমরা সবাই শান্তি চাই ।"
</blockquote>

কিন্তু তা যেন বিড়ালের ইঁদুরকে 'মিয়াঁও' স্বরে অভ্যর্থনা, অর্থাৎ "মিয়াঁ, আও, তোমার ব্যবস্থা হচ্ছে ।" আর ইঁদুর কি বলবে, 'কিচ্-কিচ্-কিঞ্চিৎ', অর্থাৎ "বেশী নয়, কিঞ্চিৎ" । তো যাই হোক, রবীন্দ্রনাথ-দা, অভিজ্ঞান, রেশমার গানে অনুষ্ঠান হয়েছিল বেশ মনোরঞ্জক, উপভোগ্য । ওই উপভোগ্য তৈলমর্দনের মাধ্যমেই আমাদের ভোগ্যবস্তু হবার পালা হয়েছিল শুরু ।

আমাদের কলেজে র্যাগিংটা ছিল মূলতঃ অঞ্চলভিত্তিক । অর্থাৎ যে জুনিয়র যে অঞ্চল থেকে আগত, সেই অঞ্চলের সিনিয়ররাই তাকে র্যাগিং করতে পারত । উদাহরণস্বরূপ মেদিনীপুর, বর্ধমান, দুর্গাপুর, মেনলাইন, নর্থ-বেঙ্গল, কলকাতা, হাওড়া ইত্যাদি অঞ্চল বা 'Zone' । সেই হিসেবে আমি ছিলাম মেদিনীপুর Zone-এর । র্যাগিং-এর দিক থেকে ভয়ঙ্কর Zone-এর মধ্যে ছিল বর্ধমান, বনগাঁ, আসানসোল, মেনলাইন । আমাদেরটাও খুব একটা পিছিয়ে ছিল না এদিকে । তবে

সর্বভারতীয় বিচারে উত্তরপ্রদেশ ছিল সবার উপরে । কাছাকাছি ছিল নর্থ ইস্ট । ওদের র‍্যাগিং-এর চেহারাটা ছিল ভয়াবহ । একটানা পঞ্চাশ-ষাটটা চড়, লাথি, ঘুষি, বেডরড, বেল্ট - এসব এদের কাছে ছিল মামুলি ব্যাপার । আমার দেখা একটা ছোট্ট ঘটনা বলি । হস্টেলে একদিন ঘুরতে ঘুরতে একটা ঘরের জানালায় চোখ পড়ল । সময়টা ছিল গ্রীষ্মকাল । এক ছাত্রকে দেখলাম মুখে মাফলার জড়িয়ে, লেপ চাপা দিয়ে, পাখা বন্ধ করে শুয়ে থাকতে । ওর রুমমেটকে জিজ্ঞাসা করতে জানলাম যে, গত পরশু রাতে মধ্যপ্রদেশ Zone-এর র‍্যাগিং হয়েছিল । অতিরিক্ত মার খাবার ফলে ওর মাড়ি ফেটে গেছিল আর চোয়ালের হাড়ে চিড় ধরে গেছিল । সেই রাত থেকে তার জ্বর । R.E.C.-র র‍্যাগিং-এর বীভৎসতার এটা একটা ছোট্ট উদাহরণ মাত্র ।

ভাগ্য সুপ্রসন্ন বলতে হবে, আমাদের র‍্যাগিং কখনই ভয়াবহতার চরম সীমা ছাড়ায়নি । কখনই ছাড়ায়নি সহনশীলতার মাত্রা । একদিন 'নেতাজী সুভাষচন্দ্র বোস হল' (Hall 1)-এর বাসিন্দা, দ্বিতীয় বর্ষের অনুপমদার কাছ থেকে আমার যে অশ্বত্থে উত্তরণের সূচনা হয়েছিল, তার সমাপন হয়েছিল 'টেগোর হল অফ রেসিডেন্স' (Hall 3)-এর বাসিন্দা তৃতীয় বর্ষের সুপ্রতিমদার কাছে । মনে আছে, কোলবালিশ নিয়ে ঘুমনোর বদভ্যাসের জন্য অনুপমদার কাছে মার খাবার দিনটা । জীবনে প্রথমবার গোটা আষ্টেক সবেগ চপেটাঘাতের দরুন মাথাটা ঝিমঝিম করছিল । চোখের সামনে একটা ছায়া-ছায়া ভাব । প্রথমদিন অনভ্যাসের দরুন গালের চামড়া জ্বালা করছিল । কিন্তু, Practice makes a man perfect । কখনও দৈনিক, কখনও পাক্ষিক অভ্যাসের দরুন জ্বলুনিটা সয়ে গেছিল । তবে জীবনের সবচেয়ে

কষ্টদায়ক দিন ছিল র‍্যাগিং-এর শেষ দিনটা । সেদিন মার কম খেলেও চোখের সামনে দেখেছিলাম সুপ্রতিমদার হাতে আমাদের বন্ধু অনিমেষের দুরবস্থা । চোখের সামনে দেখেছিলাম, ওর চোখের পাশে কালশিটে পড়ে যাওয়া আর ওর গাল চিরে রক্ত বেরোনো । অসহায়ভাবে দাঁড়িয়ে দেখতে হয়েছিল সেই মর্মান্তিক দৃশ্য । Mental Ragging এর চাইতে উচ্চপর্যায়ের হয়তো আর সম্ভব ছিল না ।

তবে র‍্যাগিং-এর কিছু মজার ঘটনাও ছিল । এই ঘটনাগুলি বলতে গেলে প্রথমেই মনে পড়ে বাঁকুড়া স্টেশনের প্ল্যাটফর্মে দীপেশদার হাতে অনিমেষের হেনস্থা হবার ঘটনাটা । প্ল্যাটফর্মে দাঁড়িয়ে অনিমেষকে নেচে নেচে চেঁচিয়ে চেঁচিয়ে বলতে হয়েছিল, যে সে নপুংসক, ঈশ্বরের অবতার । পৃথিবীতে সে এসেছে মানুষের মুক্তির উপায় বলে দিতে । চারপাশে রীতিমত ভিড় জমে গিয়েছিল ওর ওই কাও দেখে । যেকোনো সুস্থ মস্তিষ্কের মানুষের কালঘাম ছুটিয়ে দেবার পক্ষে এহেন পদ্ধতি ছিল সত্যিই যথাযথ ।

এরপরেই মনে আসে বনগাঁর বাদল বৈদ্যের কথা । আমাদের এই বন্ধুটিকে ট্রেনে করে বাড়ি যাবার পথে 'স্ট্যাচু অব লিবার্টি' সেজে থাকতে হয়েছিল । ওর সহযাত্রী সিনিয়রবর্গ ওর মাথায় মাফলার জড়িয়ে তার খাঁজে খাঁজে নিজেদের ট্রেনের টিকিটগুলো গুঁজে দিয়েছিল । আর একটা বাসের টিকিট ওর মুখে ধরিয়ে দিয়েছিল । সব মিলিয়ে ওকে একটা অনবদ্য হাস্যকর চেহারায় উপস্থাপিত করা হয়েছিল । ওর অবস্থাটা আরও সঙ্গিন হল, যখন একটা বুড়ী ভিখারি ওর কাছে

ভিক্ষা চাইতে গিয়ে ওকে হাঁ করে দেখে দৌড়ে পালিয়ে গেল। শুনতে মজা লাগলেও এইগুলোই ছিল উচ্চপর্যায়ের Mental Ragging।

এছাড়া, অজানা মেয়েকে গিয়ে প্রেম নিবেদন, বাসের কভাক্টরকে বলা "আপুন ডনকা ভাই হ্যায়, টিকেট নেহি দিখাতা, কেয়া ?", এই সব ঘটনাও পড়ে ওই পর্যায়ে।

অবশেষে মুক্তি মিলল। দীর্ঘ প্রতীক্ষার ও পরীক্ষার ঘটল অবসান। আট মাসের কোচিং ক্লাস থেকে একেবারে বরাবরের মত মুক্তি। সেই মুক্তির আনন্দে নতুন মাত্রা এনে দিয়েছিল 'আঞ্চলিক অভ্যর্থনা', তথা 'Zonal Welcome' অনুষ্ঠানটি। ১৯৯০ সালে মেদিনীপুরের ছাত্ররাই প্রচলন করেছিল এই প্রথার। এই অনুষ্ঠানেও থাকত কিছু চমক, ঠিক যেন Last flickering of a dying lamp। এই অনুষ্ঠানটি ছিল জুনিয়রদের পারফর্মেন্স ও 'চ্যাট শো', মানে 'চাটাচাটি'-র ভদ্রস্থ সংস্করণ। সেখানে মেচেদার মেয়ে শতাব্দী মণ্ডলকে প্রেম নিবেদন করতে বলা হয়েছিল আমাদের। প্রথমে আমি, তারপর নিজাম, অরুণ সবাই ল্যাজে-গোবরে হয়ে গেলাম ওর দুর্ভেদ্য ডিফেন্সের কাছে। কিন্তু শেষ বেলায় প্রোগ্রাম জমিয়ে দিল সৌরভ চন্দ্রের Propose। শতাব্দীর ডিফেন্স তাসের ঘরের মত ভেঙে দিয়ে ১-০ তে ম্যাচ নিয়ে বেরিয়ে গেল আমাদের স্ট্রাইকার 'কিংকং'। কথা দিয়ে কথা কাটার খেলায় সৌরভ স্ব-মহিমায় জিতে গেল। সব মিলিয়ে 'মধুরেণ সমাপয়েৎ' হয়েছিল আমাদের র্যাগিং-এর।

আবার জয়েন্ট এন্ট্রান্স, কাউন্সেলিং ইত্যাদি পেরিয়ে আমাদের কলেজে আবার অচেনা নতুন মুখের সারি। কলেজের গেটে সপরিবার 'নতুন

জুনিয়র' এবং এবারে নাড়ুদার ঝুপসে আমরা গাছতলায় বসে । কোচিং ক্লাসের দায়িত্ব তো তখন আমাদের উপরেই । বলতে দ্বিধা নেই যে, আমরা ছিলাম বড়ই দায়িত্ব-সচেতন । নীলেশ, মানস, সৌরভ, বিপ্লব - এই চারমূর্তির প্রবল প্রতাপে 'ফাণ্টু উইংস' হয়ে উঠেছিল জুনিয়রদের বধ্যভূমি । আমার মনে পড়ে সেদিনের কথাটা, যেদিন কোন জুনিয়রকে প্রথমবার মেরেছিলাম । নাম ছিল অতনু মণ্ডল । বহুবার ডাকা সত্ত্বেও আসেনি বলে ওকে মেরেছিলাম । একটাই চড় । ও মাথায় হাত চেপে বসে পড়েছিল । ওর অবস্থাটা দেখে নিজের খুব খারাপ লাগছিল । বাকি দিনটা কেমন যেন একটা অদ্ভুত 'হ্যাঙ্'-র মধ্যে কেটে গেল । একটা অপরাধবোধ যেন সারাক্ষণ তাড়া করে বেড়াচ্ছিল । শেষে বন্ধুদের সান্ত্বনায় কেটে যায় সেই তাড়না ।

আমরা প্রথমদিকে দু'মাস মত মারধোর করলেও আমাদের সহপাঠী সৌরভ দাস (E.E.), উৎপল সাহা (I.T.) ও কৌশিক দাস (M.E.)- এর র‍্যাগিং-এ সাসপেন্ড হবার ঘটনাকে কেন্দ্র করে কলেজে সৃষ্টি হয়েছিল প্রভূত চাঞ্চল্য । সেই চাঞ্চল্য স্তিমিত হয়ে যাবার পরে আবার পুরো দমে শুরু হয় মারধোর । তারপরে শুরু হয় মানসিক র‍্যাগিং । এই বিষয়টা আমরা সিনিয়রদের কিছুটা নকল করলেও আমরা এতে এক ধরণের অভিনবত্ব আনার চেষ্টা করেছিলাম । চিরাচরিত 'ফ্যাণ্টম-সাজা', 'এক্সটেম্পোর'-এর পাশাপাশি আমরা শুরু করেছিলাম মজাদার 'নাটকাভিনয়' । সেইগুলো তাৎক্ষণিক বানাতে হত । যার অভিনয় বাস্তবসম্মত হত, তার সেই দিনের মত মুক্তি ।

সব মিলিয়ে তৈরি করা হত এক মজাদার পরিস্থিতি, যা কিন্তু মোটেই দমবন্ধকর ছিল না। আর সেটা জুনিয়ররাও উপভোগ করত।

কিন্তু পূর্বোক্ত তিনজন সহপাঠীর সাসপেন্ড হবার ঘটনায় র‍্যাগিং-এর ধারায় পড়েছিল ভাটার টান। এই টান আরও বাড়ল, যখন কলেজের নোটিশ-বোর্ডে আরও চারজন তৃতীয় বর্ষের সিনিয়রের নাম উঠল। কলেজে বসল 'Enquiry Commission'। একটা অজানা আতঙ্ক যেন সর্বদা পিছু ধাওয়া করতে লাগল। ইতিমধ্যে গোপন খবর শোনা গেল, আমাদের 'ফাণ্ড উইংস'-এর পূর্বোক্ত চারমূর্তির নাম ওই কমিশনের আলোচনায় উঠতে চলেছে। ঈশ্বরের কৃপায়, কলেজের শাসনক্ষমতা বিকেন্দ্রীকরণ সংক্রান্ত কর্মকাণ্ডের চাপে সেই ব্যাপারটা সেবারের মত ধামাচাপা পড়ে যায়। কিন্তু এতে ওদের বিক্রমে ধীরে ধীরে ঘাটতি পড়তে থাকে। তার কিছু সময় পর থেকেই মরণের পথে অগ্রগমন শুরু হল R.E.C.-র প্রাচীনতম প্রথাটির। আজ জীবনের এই প্রান্তে দাঁড়িয়ে আমাদের কোচিং ক্লাসের অপমৃত্যু দেখতে সত্যিই দুঃখ লাগবে।

'সত্যিই দুঃখ লাগবে' - এই কথাকটি দেখে পাঠকবর্গ হয়ত ইতিমধ্যেই ধারণা করে নিয়েছেন যে, আমি র‍্যাগিং-এর সমর্থক এবং সেই কারণে একটি অতি বড় পাষণ্ড। কিন্তু একজন ইঞ্জিনিয়ারিং কলেজের ছাত্র হবার জন্য আমি কোনদিনই এই প্রথা থেকে বিমুখ হয়ে থাকতে পারিনি। জ্ঞানে-অজ্ঞানে একে সমর্থন করেছি, আজও করি, এবং ভবিষ্যতেও করব। এজন্য আমি বিন্দুমাত্র দুঃখিত নই। এবং সেজন্যই আপনাদের যাবতীয় আরোপ আমার শিরোধার্য। কিন্তু এবারে আমি আত্মপক্ষসমর্থনের জন্য কিছু বলব। দেখুন, আপনাদের

চোখে র‍্যাগিং-এর অর্থ 'জুনিয়র পেটানো' । আচ্ছা, আপনাদের কি একবারও মনে হয় না যে আমরাও মানুষ, আমাদের মনেও আবেগ, ভালবাসা বলে কিছু জিনিস আছে । আমাদের কি সময়ের কোন দাম ছিল না, যে আমরা নাওয়া-খাওয়া ভুলে জুনিয়র ঠ্যাঙাতাম । আর যদি র‍্যাগিং-এর কথাই বলেন, সে তো জগতের প্রতিটি কোণে, প্রতিটি অলিন্দে-নিলয়ে অহরহ চলছে । যথাযথ বরপণ দিতে না পারার জন্য অসহায় গৃহবধূর উপরে অত্যাচার, পথচলতি মেয়েদের উপরে মধুর-বচন-বর্ষণ, পড়া বলতে না পারার জন্য ছোট শিশুদের উপরে শিক্ষকদের গুরুদণ্ড, বাবা-মার বিবাহবিচ্ছেদের পরে সন্তানদের বাবা অথবা মায়ের মধ্যে কোন একজনকে নির্বাচন - এই সবই হল জগতের আঙিনায় চলমান র‍্যাগিং-এর কিছু দৃশ্য । আমি-আপনি-সবাই কোথাও না কোথাও, কোন না কোন ভাবে এক শিকার হয়েছি, হচ্ছি এবং হব । এই ধরণের অবস্থার মধ্যে একবার পড়লে পরেরবারের জন্য মানসিক প্রস্তুতি চলে আসে নিজের থেকেই । ঠিক সেইরকম, কলেজ ক্যাম্পাসের মধ্যে এবং বাইরে কিছু গুরুতর সমস্যার সম্মুখীন হতে হয় । কেন না এই পরিস্থিতিগুলোকে কৃত্রিমভাবে সৃষ্টি করে নবাগত অনভ্যস্তদের ওয়াকিবহাল করে দেওয়া যাক । হ্যাঁ, আমি কোনদিনই প্রাণঘাতী র‍্যাগিং-এর সমর্থক নই । সেটা পৈশাচিকতা, অমানবিকতার নামান্তর । তবে আদর্শ র‍্যাগিংকে বলা যেতে পারে "An artificial struggle for existence" । এ যেন এক অগ্নিপরীক্ষা, আর এই পরীক্ষায় যে সাফল্যের সাথে উত্তীর্ণ হয়, "Survival of the fittest" ঘটে তারই ভাগ্যে । জীবনের কঠিনতম পরিস্থিতিকেও সে সহজভাবে আপন করে নিতে পারে ।

যদি ভবিষ্যৎ প্রজন্ম আজ বুক বাজিয়ে বলতে পারে, যে তারা স্কুলের গণ্ডি, ঘরের গণ্ডি পেরোনোর আগেই জীবনের সব প্রতিকূলতার সঙ্গে লড়াই করতে শারীরিক ও মানসিকভাবে সক্ষম, তাদের দরকার নেই কোন পথপ্রদর্শক অথবা পৃষ্ঠপোষক, তৎক্ষণাৎ আমরা বলব, "Ragging should be banned" । জানিনা সেদিন জীবনপথটা কুসুমাস্তীর্ণ হবে কিনা, জীবনপথের যাবতীয় কণ্টকদীর্ণতা মুছে যাবে কিনা । তবে এই দিনটা যেদিন আসবে, বিশ্বাস করুন, আজ পর্যন্ত এই কোচিং ক্লাসের শিক্ষকসমাজ আপনাদের প্রদত্ত শাস্তি হাসিমুখে মাথা নত করে নেবে । আমার বিনীত, সংবেদনশীল পাঠকগণ, এবারে আপনারাই বিচার করুন । বর্তমান অসুস্থ সময়ের সাথে অনভ্যস্ত কিশোরদের মানিয়ে নেবার পথ সুগম করার এই প্রচেষ্টা কি আপনাদের চোখে অন্যায়-অত্যাচারের শামিল ? "দুঃখ বিনা সুখ লাভ হয় কি মহীতে ?" - এই চিরন্তন সত্যটা স্বপ্নবিলাসীদের মর্মে গেঁথে দিতে চাওয়ার প্রচেষ্টাকে কি আপনারা অসদুপায় বলবেন ? এই বিচারের ভারটা আপনাদের উপরে ন্যস্ত করে আমি নিশ্চিন্ত হতে পারলাম । আপনাদের রায় আমার বিপক্ষে গেলেও র্যাগিং-এর মাধ্যমে প্রাপ্ত এই আত্মসমর্পণের শিক্ষার সার্থকতা থেকে আপনারা আমায় আজ বঞ্চিত করতে পারবেন না । আত্মসমর্পণের মাধ্যমেই আমি আমার কোচিং ক্লাসের শিক্ষাকে সার্থক করে গেলাম ।

মোহিনীমণ্ডলী

অনেক ভারী ভারী কথা হয়ে গেল । এমতাবস্থায় যদি পাঠকবর্গের কেউ Recollian হন, তবে তিনি নিশ্চয়ই মনে মনে বলছেন, "দিমাগ চেটে ফাঁক করে দিল রে । সামনে পেলে না Cool করে দিতাম ।" অন্যান্য পাঠকদেরও মতামত অভিন্ন আশা করি । তবে এই মুহূর্তে আমার Cool হয়ে যাওয়াটা আমার কাছে একেবারেই অভিপ্রেত নয় । সুতরাং আপনাদের উত্তপ্ত মস্তিষ্কে শৈত্য আনয়নের জন্য আবার আমার নেমে পড়তে হল কলমপেষায় । আমার সুবিনীত পাঠকবর্গ এবার আশাকরি আলোচনার বিষয়বস্তু দেখে আলস্য ঝেড়ে একটু নড়েচড়ে বসেছেন । হয়ত অপেক্ষাতেও আছেন কিছু রসাল, কিছু বিস্ফোরক, কিছু মনোরঞ্জক মন্তব্যের জন্য । আমি যে নারী-তান্ত্রিক নই, সেটাতো আপনারা আগেই বুঝে গেছেন । কিন্তু আমি এখানে পুরুষ-তন্ত্রের তরফদারি করতে আসিনি । আমার লক্ষ্য সার্বিক মূল্যায়ন । তবে পাঠকবর্গ, হতাশ হবেন না । নৈরাশ্যের দুনিয়ার পথপ্রদর্শক আমি নই । আমার এবারের আলোচনার গতিপথই হবে সার্বিক 'মনোরঞ্জক' মূল্যায়ন ।

আচ্ছা, একটা সাধারণ ভেতো বাঙালীর জীবনের তিনটি প্রধান লক্ষ্য কি বলতে পারেন ? হ্যাঁ, ঠিকই ধরেছেন । করার জন্য 'নোকরি', মাথা গোঁজার জন্য 'টোকরি', আর বিয়ের জন্য 'স্যাটি ছোকরি'('স্যাটি'- R.E.C. ভাষায় Satisfactory) । আমার তো মনে হয় না যে কেউ এতে অমত করবে । 'নোকরি' না'হক একটা জুটে যাবে, 'টোকরি'-ও তাই, কিন্তু যাবতীয় পুরুষের স্বপ্ন থাকে এক সুদর্শনা, ষোড়শ কলাবতী রাজকন্যার, যে তার সংসারের হ্যারিকেনের কালি পরিষ্কার করবে । এইরূপ স্বপ্নাতুর, সর্বাঙ্গসুন্দর, সর্বগুণসম্পন্ন, সর্ববিদ্যা

পারদর্শী বাঙালী পাত্রবর্গ একদিন ভিজে কাঠের ধোঁয়া গিলে, চোখের জল-নাকের জল এক করে, "যযাতি-ব্রহ্মা" ইত্যাদি তেত্রিশ কোটি দেবতার নাম জপ করতে করতে এক "Law-Law-না"-র হাত ধরে দীক্ষিত হয় দাম্পত্য মন্ত্রে। এই মন্ত্রটি বড়ই অদ্ভুতভাবে দ্ব'তরফা। কন্যার কাছে 'পতি পরম গুরু' এবং পাত্রের কাছে 'আমার বাঁটে তেল দাও, আমি তোমায় সাপ্লাই দেব'। ব্যাস, খেল খতম। কিন্তু প্রজাপতি বুড়োর বিধান অনুযায়ী আগামী সাত জন্মেও পাত্র 'পয়সা হজম' করতে পারে না। গিন্নি তেল দেন দাম্পত্য যন্ত্রে, আর কর্তা দন্তবিকাশ করে 'হ্যা-হ্যা' করতে করতে 'পয়সা বদহজম' করে উগরে দেন। এই ভাবে প্রজাপতি বুড়ো সাতজন্মের গুরুত্বের Agreement লিখিয়ে সবার পিছনে 'নির্বন্ধ' নামক স্ট্যাম্প মেরে ছেড়ে দেন। প্রথম জন্মের শেষে ফ্রেমে ঝুলে পড়ার পরেও ছবির মধ্যে কর্তা পরবর্তী ছয়জন্মে র কর্তৃত্বস্বরূপ ভবিতব্যের কথা চিন্তা করে ঘর্মাক্তকলেবর হতে থাকেন। এরূপ ভবিতব্য জেনেও মানুষ অনাদিকাল থেকে প্রেমে পড়ছে, এবং ভবিষ্যতেও পড়বে। জগতে মানুষ দুই প্রকার - নারী ও আনাড়ি। দ্বিতীয় শ্রেণীর মানুষরা বরাবরই প্রথম শ্রেণীর মানুষ, তথা 'দিল্লী কা লাড্ডু'-তে উপবেশন করে ত্রিভুবন পাক খেতে থাকে। তবুও চোখ খোলে না।

আমিও কিন্তু এর ব্যতিক্রম নই। স্কুলজীবনে বেশ কয়েকবার 'মজনু' হবার চেষ্টা করেছিলাম। কিন্তু হায় কপাল !

"কোথায় তুমি লয়লা,
তোমায় আজি খুঁজতে গিয়ে
লাইফটা হল কয়লা।

তুমিই হবে আমার শেষ
তুমিই হবে পয়লা,
ও আমার লয়লা।"

কিন্তু সেই আর্তি কোথাও কোন ষোড়শীর মর্মের বর্মভেদ করতে পারল না। কেবল বিবিধ রমণীর ব্যাডমিন্টনের শাটলকক হয়ে এ কোর্ট-সে কোর্ট লাফিয়ে লাফিয়ে ঘুরতে ঘুরতে অবশেষে এসে পড়েছিলাম R.E.C.-র মোহিনীমণ্ডলীর মাঝে। সে যেন ছিল এক অনাবিল অভিজ্ঞতা। অবর্ণনীয়, অনির্বচনীয়, অদ্ভুত, ভয়াবহ, ভয়ঙ্কর, ভয়ানক, বিস্ফোরক, মাদকীয়, নাটকীয় - কোন ভাবেই বিশেষিত করা যাবে না জীবনে প্রথম বহুনারীসামীপ্যের সেই অনুভূতিকে। মন সর্বদা ছোঁক ছোঁক করতে লাগল শাটলকক হবার জন্যে। কিন্তু ভাগ্য যেন বারবার গলফের বল হয়ে দুর্ভোগের গর্তে ঢুকে পড়তে লাগল। নিজের পৌরুষের উপরে অল্প অল্প সন্দেহও জাগতে আরম্ভ করেছিল। কিন্তু পরিস্থিতির চাপে (নাকি প্রলোভনে?) সব সন্দেহ ঝেড়ে ফেলে নেমে পড়েছিলাম পৌরুষের প্রামাণিক পরীক্ষায় আর কপালে জুটতে লেগেছিল একের পর এক 'ইয়ার-ল্যাগ'। আর বারবার ব্যর্থ হয়ে মনে একটা 'শহীদ-শহীদ' ভাবও আসতে লেগেছিল।

কলেজে তো মেয়েদের অভাব ছিল না। শুধু একটু দেখেশুনে ঝুলে পড়লেই হত। কিন্তু সেখানে যে র‍্যাশনের দোকানের মত লাইন, তা কে জানত। প্রথম সারির ছাত্ররা, তথা পুরুষেরা টকাটক রিক্রুট হতে থাকল, আর আমি বসে বসে ভেবেছি, "হর কুত্তেকা দিন আতা হ্যায় বেটা"। আর সেই Miss-দের হাত থেকে মিস না করার প্রমিসের

কথাটা কোন এক পেট-পাতলা নারীবাদী মীরজাফর মারফত পৌঁছে গিয়েছিল মহিলা মহলে । ক্লাসে প্রথমবার দেখে ভাল লেগেছিল বাসবদত্তাকে । তাকে উদ্দেশ্য করে ক্লাসনোটে কবিতাও লিখে ফেলেছিলাম । না, না, হৃদয়ের রক্ত সিঞ্চিত করে নয়, পাতি দু'টাকার কিপটে পেনের রিফিলেই লিখেছিলাম । কিন্তু আমার সেই প্রোডাক্ট আমার অজান্তেই সাপ্লাই হয়ে গিয়েছিল লেডিজ হস্টেলে । বেশ কিছুদিন সেই খাতা L.H. ভ্রমণ করে আমার ঘরে অজান্তেই ফিরে আসল । যথারীতি কিছুদিন পর কলেজে দেখা রেশমার সাথে । একটা ন্যাকা-ন্যাকা হাসি দিয়ে বলল, "তুই বেশ লিখিস তো । তবে আরও উন্নতি করতে হবে ।" মনে হল, কেউ যেন আমার কানে গরম গাওয়া ঘি ঢেলে দিল আর আমার 'ভেজা' চড়বড় করে ভাজা হতে থাকল । ইচ্ছে হল দাঁতে দাঁত চেপে চুলের মুঠি ধরে 'ঠাস-ঠাস' করে লাগাই তিন চড় । আমাকে আর আমার লেখাকে নিয়ে মজা ? আমি কি পাগল না পাঞ্জাবী ? সেই থেকে শুরু হল বদলা নেবার পালা । আর সেই মানসিকতাটাই আমায় করে তুলেছিল চরম নারীবিরোধী ।

কলেজে আমাদের মত পাবলিকদের দলটাই ছিল ভারী । তা সত্ত্বেও কলেজে ছুটির ঘণ্টা বাজার সাথে সাথেই কুমারমঙ্গলম পার্ক (K.M.P.), ট্রয়কা পার্কে Couple-দের ভিড় বাড়ত । শুধু কি তাই ? সন্ধ্যার পর কলেজ ক্যান্টিনে, সাইকেল স্ট্যান্ডের আলো-আঁধারিতে, লাইব্রেরীর রিডিং রুমে, ক্যাম্পাসের বিভিন্ন ঝোপেঝাড়ে, গাছের আড়ালে, কোণে-ঘুপচিতে গুচ্ছ গুচ্ছ অবিবাহিত নবদম্পতিকে নব্যপ্রেমের নৈসর্গিক আনন্দে নিমজ্জিত অবস্থায় দেখতাম । সেই প্রেম Platonic না Erotic, সে প্রশ্ন বাতুলতা মাত্র । পাঠকগণ নিশ্চয়ই

এতক্ষণে বুঝে গেছেন যে, এ ব্যাটার আর যাই থাক, প্রেম করার মত ক্যাপা (R.E.C. ভাষায় Capability) নেই । যেদিন বাবা-মা গলায় গামছা বেঁধে ছাদনাতলায় নিয়ে গিয়ে আমায় কারো আঁচলে নিবেদন করবেন, সেই দিনই আমার নারীভাগ্য খুলবে, নচেৎ নয় । কেননা, নারীহৃদয়ের গহন রহস্য অন্তর্ভেদ করবার মত ঐশ্বরিক শক্তি আমার নেই, আর ছিলও না ।

সেদিক দিয়ে আমাদের কলেজ ছিল বহু ঈশ্বরের লীলাক্ষেত্র । এঁদের লীলার সূচনা হত জলট্যাঙ্ক মোড় থেকে । কলেজের শতকরা নব্বই ভাগ প্রেমের সূতিকাগৃহ ছিল এই স্থানটি । অপেক্ষারতা দেবীকে রিসিভ করতে আসতেন তাঁর জন্য নির্ধারিত ভগবান । প্রথমে মানভঞ্জন, অতঃপর সিনেমা দেখানো, হোটেলে খাওয়ানো, গিফট কিনে দেবার প্রতিজ্ঞা, সর্বশেষে দেবীর দন্তবিকাশ । ব্যাস, ভগবানের ধড়ে প্রাণ ও দেবীর ভাঁড়ারে আবার নয়া কিছু নজরানা । এরপর কোন নিরালায় বসে দুজনের মধ্যে চলত কয়েক ঘণ্টার যন্ত্রণাদায়ক ভাট । মাথায় আসত না, এরা রোজ রোজ কি নিয়ে এত গল্প করে । এদের গল্পের ধাঁচ খানিকটা এই রকম হতে পারে -

প্রেমিকঃ আকাশে কত পাখী, তাই না ? (আজ পকেটের মালকড়ি কিভাবে ফুড়ুৎ হয়ে গেল)

প্রেমিকাঃ কি সুন্দর, কি মিষ্টি । (Money is sweeter than honey)

প্রেমিকঃ কি সুন্দর হাওয়া দিচ্ছে, না ? (আমার মাথায় বাজ পড়ছে না কেন ?)

প্রেমিকাঃ হ্যাঁ । (এই রকম Smooth Supply না হলে কি চলে)

প্রেমিকঃ আচ্ছা, আজ কত তারিখ বলত । (দেখি, খরচাটা লিখে রাখতে হবে তো)

প্রেমিকা : কেন বলত ? (আমার জন্মদিনটা ভুলে গেছে নাকি ?)

প্রেমিক : আরে তোমার জন্মদিন আসতে আর কতদিন বাকি আছে দেখছি । (Advance booking করে রাখতে হবে তো)

প্রেমিকা : যাঃ, খালি ইয়ার্কি করো । (জিও বেটা, পাবলিক ট্র্যাকেই আছে)

এইভাবে R.E.C.-র প্রেমীবর্গ প্রাত্যহিক রসালাপে মত হতেন । এনারা ছিলেন আমাদের কাছে নিতান্তই খোরাকের পাত্র । সুযোগ পেলেই আমরা এদের নিয়ে যারপরনাই মজা করতাম । আমাদের অধিকাংশই একাধিকবার প্রেমে প্রত্যাখ্যাত হয়ে পেয়ে গিয়েছিল প্রেমরোগের ভ্যাকসিন । তবে আমার ক্ষেত্রে ভ্যাকসিনের কাজটা শুরু হয়েছিল একটু দেরীতে । ফলস্বরূপ শতাব্দী-মহুয়া ইত্যাদি বহু নারীর কাছে জুটেছিল একাধিক অর্ধচন্দ্র । প্রেমের ক্ষেত্রে হয়ত "Failure is the KILLER of success" । ফলে প্রথম প্রেমে ব্যর্থতার পরে দ্বিতীয় অথবা তৃতীয় প্রেমটা ঠিক প্রেম হয় না, সমঝোতা হয়ে যায় । কিন্তু আমাদের ভাগ্যে সমঝোতারও অবকাশ ঘটেনি । ফলে মনের পুঞ্জীভূত ক্ষোভটা ফেটে পড়ত ক্লাসের মেয়েদের উপরে । শুরু থেকেই ছিলাম ব্যাকবেঞ্চার্সদের দলে । ব্যাকবেঞ্চ থেকে বিবিধ মর্মভেদী মন্তব্য তেড়ে আসত মেয়েদের দিকে । আর কোন মেয়ে প্রতিবাদের চেষ্টা করলে তার উপরে চলত Carpet Bombing । মোটামুটিভাবে মেয়েদের কাছে

আমরা ছিলাম কালান্তকেরই নামান্তর । তবে হস্টেল চত্বরে প্রেমিকবর্গের কাছে আমরা ছিলাম অনেকটা 'স্লো পয়জনিং'-এর মত । আমরা দল বেঁধে গল্প করতে বসতাম তার সাথে, আর ধীরে ধীরে তাকে দেওয়া শুরু হত 'র-চাট' । প্রেমিকবর্গ এই প্রজাতির চাট হজম করার মত ক্ষমতা রাখত না । ফলে আমাদের শত্রু বাড়ত, আর তার সাথে আধিপত্যও ।

তবে যাই বলুন, আমাদের কলেজে প্রেমের কোন মা-বাপ ছিল না । আসলে একটা দুর্ভিক্ষপীড়িতের সামনে সামান্য ডাল-ভাতই যেমন রাজভোগ হয়ে দাঁড়ায়, আমাদের কলেজে প্রেমের বাজারটাও ছিল খানিকটা তেমনই -

"খেঁদি, পেঁচী বা নূরজাহান,
খরার বাজারে সব সমান ।"

আসলে বহুনারীর সম্মুখীন হবার পর মাথা ঘুরে গিয়ে অথবা সুন্দরীদের কাছে No Vacancy থাকায় কলেজে কিছু অদ্ভুত বৈপরীত্যময় যুগল দেখা যেত । আমরা এদের করুণার বশে ছেড়ে দিতাম । আমাদের আক্রমণের মূল লক্ষ্য তো ছিল সৌন্দর্যময়ী, লাস্যময়ী নারীবর্গ । আমাদের কাছে লাস্যময় শব্দটির অন্তর্নিহিত অর্থ ছিল 'লাস্ট সময়' । আর এই ধারণা একদিনে জন্মায়নি । দীর্ঘদিন যাবৎ এই নারীবর্গের প্রেমের পদ্ধতি অনুধাবন করার পরই এই সিদ্ধান্তে আমরা উপনীত হয়েছিলাম । এই প্রেমিকাবর্গের অন্ধভাবে স্বার্থসিদ্ধির চেষ্টা R.E.C.-র বুকে প্রেমকে করেছিল কলুষিত ।

ছেলেদের ঘাড় ভেঙ্গে স্বার্থলাভান্তে তাদের মেরুদণ্ডও ভেঙ্গে ছেড়ে দেওয়া - এই ছিল আমাদের প্রেমিকাবর্গের কর্মপ্রণালী। প্রধানতঃ অমিতব্যয়ী ছাত্ররাই পড়ত এদের মোহজালে। সকাল-বিকেল টিফিন, কখনোও বা ডিনার, এছাড়াও সিনেমা দেখানো, ঘোরাতে নিয়ে যাওয়া, টুকটাক গিফট কিনে দেওয়া, জন্মদিন, নববর্ষ, ভ্যালেন্টাইন্স ডে, ক্রিস্টমাস, ফ্রেণ্ডশিপ ডে উপলক্ষে বড়সড় গিফট কিনে দেওয়া - এসবই পড়ত ছেলেটির কর্তব্যের মধ্যে। বদলে ছেলেটির ভাগ্যে কি জুটত তা আর ভেঙ্গে বলার দরকার আছে বলে মনে হয় না। তবে সবচেয়ে বাজে লাগত এই ছেলেগুলোর অদূরদর্শিতা ও চরিত্র পাঠের অক্ষমতা দেখে। কিছুদিন পরেই প্রত্যাখ্যাত হত এরা, আর তারপরে প্রবেশ করত নেশার জগতে। সেই নিঃসহায় দিনে তার প্রাক্তন প্রেমিকা কিন্তু কোনভাবেই এসে দাঁড়াত না তার পাশে। সেই সময়ে সে থাকত অন্য 'মুর্গা'-র খোঁজে। বলাই বাহুল্য, কলেজে তথাকথিত মুর্গার অভাব ছিল না। ফলতঃ এই নারীবর্গের জীবনযাত্রা হয়ে উঠেছিল বর্ণময়। কিন্তু এর ব্যতিক্রমও ছিল। কলেজে কিছু মেয়ে এরকমও ছিল যারা সত্যিই বন্ধু হয়ে ওঠার ক্ষমতা রাখত। যথেষ্ট হৃদ্যতা না থাকলেও আমার এদের সাথে বন্ধুত্ব ছিল। কিন্তু দুঃখের বিষয়, তাদের সংখ্যা যে ছিল নিতান্তই অল্প।

এই শেষোক্ত মেয়েরা সাধারণতঃ ক্লাসের পরীক্ষায় খুব বেশী নম্বর তুলতে পারত না। ঠিক এদের পাশাপাশি 'টপার লিস্ট'-এ থাকত প্রথম শ্রেণীর মহিলাবর্গ। তাঁদের দক্ষতা নিয়ে প্রশ্ন না তুলেই বলছি, যদি তাঁরা কোন বিষয়ের সংশ্লিষ্ট শিক্ষকের সাথে একান্তে দেখা করে লজ্জাবনত হাস্যমুখে বাক্যালাপ না করতেন, যদি সেই সাক্ষাৎকারের

সময় পবন দেবতার দয়ায় তাঁদের কাঁধ থেকে ওড়নাটা খসে না পড়ত, যদি নিজের অক্ষমতা ঢাকা দেবার জন্য কান্নাকাটি ইত্যাদি ন্যাকাপনা না করতেন, তাহলে হয়ত তাঁদের যোগ্যতার যথার্থ মূল্যায়ন হত । কিন্তু বিনীত পাঠকবর্গ, আপনারাই জানেন, এই অবমূল্যায়নের যুগে যথার্থ বিচার পাবার আশা করাটাই বৃথা । অতএব, ফি-বছর মেয়েরা হতে থাকল 'টপার', আমাদের উপরে ভাগ্যদেবীর 'চপার' । ফলস্বরূপ, নাড়ুদার ঝুপসের সম্মুখের রাস্তা দিয়ে পথচলতি মেয়েদের উপরে মধুর-ভাষ্যের মিসাইল । আর আমাদের ঘাঁটির তো অভাব ছিল না । গান্ধীমোড় বাসস্টপ, বিহারী মোড়, সিধু-কানহু স্টেডিয়াম - কত বলব । তবে প্রধান ঘাঁটি একটাই - নাড়ুদার ঝুপস । এইখানেই আমাদের ইভটিজিং-এর মুখেভাত হয় । আমাদের সেই নব্যশিক্ষার পরীক্ষার গিনিপিগ ছিল ক্লাসের ছাত্রীবর্গ । তারা তাদের গিনিপিগত্ব নিয়ে কতখানি সন্তুষ্ট ছিল তা তারাই জানে । তবে আমাদের সন্তুষ্টি নিয়ে প্রশ্ন করাটা বাতুলতা মাত্র ।

তবে একটা কথা অবশ্যই বলব, নারীজাতি কিন্তু রক্তমুখী নীলারই রূপান্তর । যাকে যার চয়নিত নারী Suite করবে, সে পৌঁছে যাবে উন্নতির চরম শিখরে । আর যদি তা না হয়, তাহলে গাধার গহ্বরে । আমাদের কলেজের মধ্যে দুই ধরণের প্রজাতির যুগলই ছিল বর্তমান । তবে আমাদের ব্যাপারটা আলাদা । জীবনে বরাবরই আমরা ছিলাম মধ্যপন্থী । পরীক্ষার নম্বরে, মেস-ডিউস-এর লাইনে এবং সর্বশেষে 'মদ-মেয়ে-মাংস'-এর মধ্যে নির্বাচনে । সেই জন্যেই হয়ত ভাগ্যদেবীও আমাদের ভাগ্যকে ত্রিশঙ্কুর মত স্বর্গ-মর্ত্য-পাতালের

ট্রাপিজের খেলায় ঝুলিয়ে দিয়েছিলেন । কারণ, ভাগ্য নেই । ভাগ্য নেই, কারণ - বলতে হবে নাকি ?

কথায় বলে "Any major event without a lady, is the supper without salt" । সেই পৌরাণিক যুগ থেকে পৃথিবীতে যত বড় বড় ক্যাচাল ঘটেছে, তার প্রায় সিংহভাগটাই নারীঘটিত কেসের জন্য । ইলিয়াড, রামায়ণ, মহাভারত - সর্বত্র । পাশাপাশি নারীই হল সৃজনশক্তি । অর্ধনারীশ্বররূপী ভগবানই জগতের সৃষ্টিকর্তা । নারীর শ্যামা ও মহাকালী রূপ একই মুদ্রার এপিঠ-ওপিঠ । সে যেমন ধ্বংস করতে পারে, তেমন করতে পারে সৃজনও । যেন এই ঘটনারই জ্বলন্ত প্রতিচ্ছবি দেখেছিলাম আমাদের কলেজের 'যথার্থ' প্রেমিকাদের মধ্যে । তারা যেমন তাদের প্রেমিকদের পকেটকে করালবদনে গ্রাস করত, তেমনই তাদের প্রেমের 'যথার্থতা' প্রেমিকদের পাইয়ে দিত Prestigious Job । অর্থাৎ, ভরা পকেট । আর চিন্তা কি, 'প্রেমে খেলে পকেটে সয়' । যাই হোক, ছোট R.E.C.-র সংসারে এই নারীদর্শনের অভিজ্ঞতা থেকে জীবনে শিক্ষা পেয়েছি অনেক । বন্ধু পেয়েছি, পেয়েছি প্রত্যাখ্যানও । সব মিলিয়ে এই মিশ্র অভিজ্ঞতা হয়ে রইবে জীবনের অমলিন সঞ্চয় । এখন চাকুরীজীবনেও ঘটেছে নারী-সামীপ্য । কিন্তু 'ইভটিজিং', 'ক্যান্টিনে দেদার ভাট', 'শাটলকক হবার ইচ্ছে' - এই রোগগুলো যেন কেড়ে নিয়েছে 'প্রফেসনালিস্ম', 'ম্যানারিস্ম' নামে ওষুধগুলো । কোন কটাক্ষ বুক চিরে দিয়ে গেলেও হৃদয়ে শোণিত বেগ আর বাড়ে না । আজও ট্রয়কা, K.M.P.-তে ভিড় বাড়ে, ক্যাম্পাসের বাগানে নতুন কুঁড়ি ফুল হয়ে ফোটে, নতুন নতুন ছাগল 'মুর্গা' হয়, লীলাক্ষেত্রের বাড়ে পসার এবং প্রসার, কিন্তু আমরা আর নেই ।

নাড়ুদার ঝুপসে, ক্লাসের ব্যাকবেঞ্চে নতুন মুখের ভিড়ে কেউ খুঁজে পাবে না আমাদের । কিন্তু তবুও আমরা থাকব । কারণ 'পেয়ার' যতদিন থাকবে, 'পেয়ার কা দুষমন'-ও থাকবে । অর্থাৎ কিনা আমরাও থাকব । আমার বিনীত পাঠকবর্গের কাছে একটাই অনুরোধ, যে তাঁরা যেন রণে-বনে-জলে-জঙ্গলে প্রেম বিহার কালে ভুলেও আমাদের স্মরণ না করেন । করলে আমাদের কচুপোড়া, বিপদ বাড়বে আপনাদেরই । মালের দায়িত্ব তো আরোহীরই - কি বলেন পাঠকবর্গ ?

নন

বাঙালী আমরা - বাংলা আমাদের মাতৃভাষা । আমরা বাংলা বলি, বাংলা খাই, বাংলায় স্নান করি, বাংলায় স্বপ্ন দেখি । সেজন্য স্বাভাবিকভাবেই আমাদের মধ্যে একটা স্বাজাত্যবোধ, জাত্যভিমান ও গর্ববোধ কাজ করত । আর সেই জন্যেই হয়ত আমাদের পছন্দের তালিকায় মদের মধ্যে ছিল 'বাংলা' (চলতি কথায় 'চুল্লু'), সিনেমার মধ্যে ছিল 'বেঙ্গলী ফিল্ম' (B.F.), বইয়ের মধ্যে ছিল 'বাংলা পাঁচালী' । বিনীত পাঠকবর্গ আশাকরি এখান থেকেই বুঝে গেছেন যে আমরা ছিলাম মনেপ্রাণে ষোল আনা 'Bengalee' । আর R.E.C.-র আবহাওয়াতে এসে আমাদের পরিচয় হয়েছিল 'হিংলা' ও 'বাংরেজি' কালচারের সাথে । ফলে আমাদের তথাকথিত বাঙালীয়ানায় ঘটেছিল বিবর্তন । আর এই বিবর্তনের পিছনে দায়ী ছিল আমাদের কলেজের নন্ । এই নন্ আর কেউ নন, আমাদের কাছে এনারা ছিলেন একমাত্র অবিসংবাদী নন্, অর্থাৎ কিনা 'নন-বেঙ্গলী' । পশ্চিমবঙ্গের বাইরে বিভিন্ন রাজ্য থেকে এরা এখানে পড়তে আসত । আর পাঠকবর্গ এটা নিশ্চয়ই মানবেন যে বাঙালীদের মত দুষ্ট মস্তিষ্ক জগতে বিরল । নিজেদের এলাকায় বাঙালীরা সর্বদাই রাজত্ব করার চেষ্টা করত । আর ননেরা ছাড়বে কেন ? তারাও কলেজের প্রতিটি অংশের সমান দাবিদার । লেগে যেত পাঙ্গা - 'বঙ্গ' ভার্সাস 'নন' । এই অসম লড়াইতে বরাবরই জিতত বঙ্গর দল ।

কিন্তু নন-রা আমাদের হারিয়ে দিত অন্যভাবে । কলেজের যে কোন অনুষ্ঠানে, সাংগঠনিক কাজে, তাছাড়াও অন্যান্য দিকে বাঙালীদের চেয়ে কয়েক কদম এগিয়ে ছিল নন-রা । ওদের মূলশক্তি ছিল ওদের সাহস, স্ফূর্তি ও একতা । এই জিনিসগুলোর বড়ই অভাব ছিল

বাঙালীদের মধ্যে । একজন বাঙালীর সবচেয়ে বড় শত্রু কে জানেন ? অন্য একজন বাঙালী । ফলে নিজেদের মধ্যে ছোটখাটো ঝামেলার মাধ্যমে আমরা শক্তি ক্ষয় করতাম আর নন-রা তার পূর্ণ সদ্ব্যবহার করত । কিন্তু কিছু কিছু ক্ষেত্রে বাঙালীদের কর্মদক্ষতা ছিল নন-দের ঈর্ষার কারণ । মোদ্দা কথা, কলেজে ক্ষমতাশালী এই দুটি গ্রুপ কখনই একে অপরকে জমি ছেড়ে দেয়নি । এই ছিল মোটামুটি ভাবে কলেজে আমাদের সাথে নন-দের সম্পর্কের একটা খসড়া চিত্র ।

কলেজে ঢোকবার পর প্রথম পুজোর ছুটিটা বেশ কেটেছিল । তবে বিপত্তিটা বাধল ছুটির শেষে হস্টেলে ফেরার পর । নিজের ঘরে ঢুকে দেখি আমার বিছানা বেমালুম বেদখল হয়ে গেছে । দেখেই পিত্তি জ্বলে গেল । সত্রাজিৎ আর রাসবিহারীর কাছ থেকে জানতে পারা গেল, উত্তরপ্রদেশ থেকে এক ছাত্র এসেছে, নাম সন্দীপ যোশী, সিভিল ডিপার্টমেন্টের । সন্ধেবেলায় আমাদের নতুন রুমমেটটিকে দেখে আমাদের মাথার পোকা নড়ে উঠল । যেন তেন প্রকারেণ, একে ঘর থেকে ভাগানোই হয়ে উঠেছিল আমাদের লক্ষ্য । শুধু কি আমাদের ঘরে, উইংসের প্রতিটি ঘরে ঢুকেছিল এরকম একটি করে পিস । অতএব শুরু হল আমাদের Mission - 'Mission হাপিস' । অর্থাৎ 'নন ভাগাও, রুম বাঁচাও' । কিন্তু আক্রমণের পূর্বে শত্রুপক্ষকে একটু বাজিয়ে দেখা দরকার । অতএব শুরু হল প্রতীক্ষা আর পরীক্ষার পর্ব । এই সুযোগে এদের সাথে একটু আলাপ করে নিলে মন্দ হয় না ।

২২৫ নং ঘরের স্যাম্পলটির নাম ছিল মনদীপ গুলাটি । গাব্বাট চেহারা ও হাড়বজ্জাত প্রকৃতির মাল ছিল এটি । কোন রকমের Adjustment- এর ধার-পাশ দিয়ে যেত না । সেজন্য প্রথম দিনই চুমুর সাথে লেগে

গেল । এটি ছিল U.P.-র মাল, M.E.-র ছাত্র । ড্যাড এবং তাঁর পুত্রবর্গ পেয়েছিল U.P.-র E.E.-র ছাত্র বিনোদ গড়খাল, aka 'ভিকি'-কে । বড়লোকের ছেলে, অত্যন্ত সৌখিন, হস্টেলের প্রথম মোবাইল-ধারী পাবলিক । তো তার বিলাসবহুল জীবনযাত্রার জন্য জায়গা ছাড়তে ছাড়তে ড্যাডেরা প্রথমে কোণঠাসা, অতঃপর পাঙ্গা । তবে এদের মধ্যে সর্বাধিক দ্রষ্টব্য স্যাম্পল ছিল ২২৭ নং ঘরের রামপ্রবেশ গৌতম, U.P. Zone, E.E. । ওর জন্য খাটে জায়গা লাগত ন্যূনতম । সাদা চাদর মুড়ি দিয়ে ঘুমিয়ে পড়লে দেখে ভয় লাগত , মরে-টরে গেল নাকি ? রাতের অন্ধকারে তাকে দেখে চেনা যেত তার বত্রিশ পাটি দাঁতের দোকান দেখে । একে নিয়ে তো আমরা পরে যারপরনাই মজা করেছিলাম । উদাহরণস্বরূপ, একে ঘুমন্ত অবস্থায় বিছানা-সুদ্ধ ঘরের বাইরে ফেলে দেওয়া, জাঙ্গিয়ার মধ্যে কোলগেট টুথপেষ্ট মাখিয়ে ছেড়ে দেওয়া, ইত্যাদি । উইংসের বাকি তিনটে ঘরের অতিথিরা কিন্তু ছিল মস্তির পাবলিক । সন্দীপ যোশী, বিনয় সিং আর কৌশিক । এদের সকলেই ছিল U.P.-র বাসিন্দা, প্রথম দুজন C.E. ও শেষোক্ত জন E.E. । সবচেয়ে মজা হত রোজ ডিনারের পরে যখন সন্দীপের সাথে ভাট মারা হত । ওর জীবনের নানাবিধ গল্প, কোনটা সত্যি, কোনটা গুল - সেই নিয়ে আমাদের রাত ভোর হয়ে যেত । তার সঙ্গে ওর পরিমার্জিত (?) বাংলা আর আমাদের ততোধিক পরিমার্জিত হিন্দি সেই ভাটে এনে দিত এক নতুন মাত্রা । বিনয় সিং-ও ছিল কম-বেশী একই ধরণের মজাদার পাবলিক । অন্যদিকে কৌশিক থাকত নিজের পড়াশুনো নিয়ে ।

তবুও দিনে দিনে আমাদের পিতৃদাহ শুরু হল । আর তার পিছনে মূল কারণ ছিল ভিকি আর গুলাটি । প্রায়শই রাতবিরেতে মদ গিলে এসে হ্যাঙ্গাম, যখন-তখন 'মা-বহেন' সংক্রান্ত গালিগালাজ, অভদ্র ব্যবহার - সব মিলিয়ে একটা অসহনীয় আবহাওয়ার সৃষ্টি করেছিল ওরা দুজনে । অতএব এই পিসদের জন্য 'Mission হাপিস' শুরু হল অত্যন্ত গোপনে । প্ল্যান-মাফিক ছক কষে এগিয়ে নন্-দের উত্যক্ত করে উইংস থেকে বিতারণই ছিল আমাদের একমাত্র উদ্দেশ্য । কেউ হয়ত কোনদিন স্নান করতে যাবার সময় গা পরিষ্কার করার জন্য ভিকির বিছানার স্পঞ্জের তোষকের কিছুটা কেটে নিয়ে চলে গেল । শীঘ্রই বাড়তে লাগল এই পরিচ্ছন্নতাবোধ । মাঝে মাঝেই ভিকির ক্যাসেট গুলাটির ব্যাগে ও গুলাটির বই ভিকির সুটকেসে পাওয়া যেতে লাগল । কোনদিন ভিকির টুপিতে কে যেন সর্দি মুছে দিয়ে গেল । কোন এক অভাগা টিকটিকি একদিন প্রাণত্যাগ করল ওরই টিফিন বাক্সে । ফলস্বরূপ ভগবান রুষ্ট হলেন এবং তাঁর রোষানল এসে পড়ল গুলাটির স্যাণ্ডো গেঞ্জির উপরে । ফলে একদিন বাথরুমে স্নান করার সময়ে ওর গেঞ্জি জ্বলতে আরম্ভ করল । এই আগুনে ধীরে ধীরে আরও খড়কুটো পড়তে থাকল ও লেলিহান শিখার প্রদাহজ্বালায় আস্তে আস্তে রণভঙ্গ দিয়ে আমাদের উইংসের যাবতীয় নন্ একে একে কেটে পড়ল । শুধু রয়ে গেল রামপ্রবেশ । একেবারে সিংহের খাঁচায় কচি ছাগলছানা । আর আমরাও ছাগ-মাংস সদ্ব্যবহারের কোন ক্রটি রাখিনি । কিন্তু আমাদের সবাইকে অবাক করে দিয়ে রামপ্রবেশ শেষপর্যন্ত উইংসে টিকে রয়ে গেল । ওই স্ট্যামিনার সামনে তো রাহুল দ্রাবিড়ও হার মেনে যেত । কিন্তু সেই সহবাসের দরুন

আমাদের মধ্যে সম্পর্কের উন্নতি তো ঘটেইনি, বরং ঘটেছিল আরও অবনতি।

এরই মধ্যে ঘটে গেল আমাদের হস্টেলে প্রথম 'ক্যালাকেলি', অর্থাৎ কিনা মারামারি। এখনও মনে আছে, সাল ২০০১, ফার্স্ট সেমিস্টারের ফিজিক্স পরীক্ষার আগের রাতের ঘটনা ছিল সেটা। মেসে খাবার লাইনে বসকো দাঁড়িয়ে ছিল। হঠাৎ একটা বিহারী এসে ওকে ধাক্কা মেরে লাইন থেকে বের করে দিল। বসকো আবার ঢুকতে গেলে বিহারীটি ওর গালে একটা চড় মারে। বসকো চুপচাপ হাতের থালাটা নামিয়ে রেখে মারল ওর নাকে সপাটে একটা ঘুষি। অতঃপর নাসাভঙ্গ এবং রক্তপাত। ব্যাস, আর যায় কোথায়। মেসের মধ্যেই লেগে গেল লঙ্কাকাও। প্রথমে হাতে-হাতে, তারপরে মেসের থালা, গামলা, ভাতের হাতা, এমনকি ডিমসেদ্ধ নিয়ে মারামারি আরম্ভ। সেই ডামাডোলের মধ্যে হঠাৎ হাজির বাঙালী আর নন্ - উভয়পক্ষের সিনিয়রবর্গ। বাঙালীদের পরিত্রাতা ত্রিমূর্তি 'বাসব-শ্যামল-প্রিয়া' হাজির। তখন হস্টেল ক্যাম্পাস এদের নামে কাঁপত। আমরা ভরসা পেলাম। ওঁদের দয়াতেই সে যাত্রা ঝামেলা ঠাণ্ডা হল। কিন্তু বিরোধের যে আগুন জ্বলে গেল, তা আমরা বুঝতে পারলাম অনেক পরে।

কলেজের যাবতীয় সংস্থাগুলিতে নন্-দের দাপট তো আমরা বুঝেছিলাম সংস্থাগুলিতে যোগদান করার পরে। অবহেলা সহ্য না হওয়াতে কোন কোন সংস্থা তো আমরা ছেড়েও দিয়েছিলাম। বাঙালীদের নিষ্কর্মা প্রকৃতি ও নন্-দের সুযোগ সদ্ব্যবহারের নীতি তখনই চোখে পড়তে শুরু করেছিল। কিন্তু ডিপার্টমেন্টে? সেখানেও

যে একই ছবি । নন্-রা জানত, প্রতিকূল প্রতিবেশে লড়াই করে জায়গা দখল করে নিতে হয় । আর তারা ঠিক সেটাই করেছিল । তাছাড়া ওদের রাজ্যের পড়াশুনার পদ্ধতি, ইংরাজি বলার দক্ষতা আর সর্বোপরি অহেতুক 'তেল দেওয়া'-র ক্ষমতা - এই সব জিনিসগুলো ডিপার্টমেন্টেও ওদের প্রাধান্যকে করেছিল সুপ্রতিষ্ঠিত । ফলে লড়াইটা উল্টে চলে এসেছিল আমাদের দিকে । তবে মিথ্যা বলব না, আমরা লড়েছিলাম । আর ফলস্বরূপ আমাদের ডিপার্টমেন্টে প্রথম দশজনের মধ্যে অন্ততঃ পাঁচজন বাঙালী থাকতই । যাকে বলে একেবারে 'সেয়ানে সেয়ানে কোলাকুলি' ।

এই লড়াইয়ের ঘটনাটা বছরের পর বছর ধরে চলতে থাকার জন্য কলেজের শিক্ষকদের কাছেও এটা অজ্ঞাত ছিল না । আর এর ফলটা পড়েছিল কলেজের ইলেকশনে । আমাদের কলেজের ইউনিয়নের কোন রাজনৈতিক প্রেক্ষাপট ছিল না । সম্পূর্ণরূপে ছাত্রদের জন্যেই ছিল আমাদের ইউনিয়ন । এর সর্বাধিনায়ক পদের জন্য যারা মনোনয়ন পেত, তাদের মধ্যে নন্ অবশ্যই থাকতে হত, নচেৎ ভোটই হত না । আর নন্-দের কৌশলে ভোট হত রবিবার বা কোন ছুটির দিন । কারণ ঘরকুনো বাঙালীরা ছুটি পেলেই ঘর পালাত । ফলে নন্-দের পাল্লা ভারী হত ও তারা ভোটে জিতে যেত, আর বাঙালীরা ঘুঁটের মালা জিতে বগল বাজাত ।

আচ্ছা পাঠকবর্গ, আপনারা কোনদিন কোন বাঙালীকে শুঁকে দেখেছেন কি ? দেখবেন বিদকুটে গন্ধ ছাড়ে । না না, গায়ের ঘামের গন্ধ নয়, মাথায় পোরা গোবরের গন্ধ । বছরের পর বছর সযত্ন-লালিত সেই গোবর, শুকিয়ে ঘুঁটে হতে থাকে ও পূতিগন্ধ ছড়াতে থাকে । যে গন্ধ

নাকে গেলে কাকেও বমি করে দেয়, সেই গন্ধে কি মাথা ঠিক থাকে বলুন ? এজন্যেই বাঙালীদের মাথার ঠিক থাকে না । সবকিছু চোখের সামনে দেখার পরেও দুপুরে ভরপেট লাঞ্চ মেরে আলস্যে গা এলিয়ে 'যদি আমি রাজা হতেম' গোছের হাবভাব । তবুও আমাদের সিনিয়রদের কৃতকর্মের প্রায়শ্চিত করার চেষ্টা আমরা করেছিলাম, কৃতকর্মের বোঝা বাড়াইনি । কলেজে বাঙালীদের হতগৌরব ফিরিয়ে আনাটা সহজ ছিল না । কিন্তু লড়াই করলে সবই সম্ভব । আর সেই লড়াইয়ের শিক্ষাটা একমাত্র নন্-দের কাছ থেকেই পাওয়া যেত ।

বাঙালীদের সাথে নন্-দের পার্থক্যটা বুঝিয়ে দেওয়া যায় একটা ছোট্ট চিত্র দিয়ে । 'বিবেকানন্দ হল অফ রেসিডেন্স' (Hall 5)-এর ইলেক্ট্রনিক্স উইংস । সন্ধেবেলার ঘটনা । 'কচি' গিয়েছে সেখানে কারও কাছ থেকে একটা ক্লাসনোটের খাতা আনতে । তখন আমদের আস্তানা ছিল Hall 1 । পরীক্ষায় প্রথম দিকে স্থান না পাওয়ার জন্য থার্ড ইয়ারে আমাদের গুঁজে দেওয়া হয়েছিল ওখানে । তো সে যাই হোক, কচি সেখানে গেছে নন্-দের কাছে । সেখানে সবাই যে যার সিঙ্গল রুমে কর্মব্যস্ত । 'প্রোজেক্ট', 'পেপার প্রেজেন্টেশন' ইত্যাদি বহুবিধ কাজ । তো কচি তাদের কাছ থেকে খাতা না পেয়ে ঢুকল বাঙালী উইংসে । ঢুকেই কচি ভ্যাবাচ্যাকা খেয়ে গেল । প্রথম থেকে সব ঘরে তালা দেওয়া । সবাই কি একসাথে বাড়ি পালাল নাকি ? দেখতে দেখতে শেষ রুমে ও দেখতে পেল আলো জ্বলছে । কচি তাড়াতাড়ি সেখানে গিয়ে দেখে উইংসের প্রায় সবাই সেই ঘরে । একদিকে কম্পুতে গান চলছে, অন্যদিকে চলছে দেদার ভাঁট, সিগারেটের ধোঁয়া । এই হল বাঙালী । এদের মূলমন্ত্রই হল -

৭১

"কেমন আমি ঘর বেঁধেছি,
আহারে যার ঠিকানা নাই,
স্বপ্নেরই সিঁড়ি বেয়ে
সেখানেই পৌঁছে আমি যাই ।"

আকাশকুসুম কল্পনার ইমারতের বাসিন্দারা বাস্তবের সামান্য আঘাতেই আছড়ে পড়ে মাটিতে । অতঃপর একটা চাকরি জুটিয়ে সংসারের ঘানি টানতে থাকে । তবে একটা কথা বলতেই হবে, আমাদের অধিকাংশ বাঙালীদের মধ্যেই ছিল যথেষ্ট 'Creative & Theoretical' জ্ঞান, যার জোরেই আজ বাঙালীরা দুনিয়া কাঁপিয়ে বেড়াচ্ছে । কিন্তু নন্-দের ছিল অদ্ভুত 'Implementive' জ্ঞান । ফলে ওদের সাফল্য আসত খুব তাড়াতাড়ি । আর আমাদের সাফল্য আসত দেরীতে, কিন্তু তা হত দীর্ঘস্থায়ী । আর সেই জন্যই সুদূরপ্রসারী লড়াইতে জিতত বাঙালীরাই । কিন্তু সম্পূর্ণ ভিন্ন এবং প্রতিকূল প্রতিবেশে বসবাসকারীদের টেক্কা দেবার ক্ষমতা ও মানসিকতার জন্য নন্-রা অবশ্যই কৃতিত্বের দাবিদার । রণে ও প্রেমে "নিয়মো নাস্তি" - এই কথাটার মর্মার্থ আমরা বুঝেছিলা ম ওদের থেকেই ।

আচ্ছা, সমস্ত ভারতের মানুষ কখন একত্রিত হয় বলতে পারেন ? হ্যাঁ, ঠিকই ধরেছেন । এক, ক্রিকেট ম্যাচের সময়, আর দুই, যুদ্ধের সময় । আমাদের কলেজের চিরপ্রতিদ্বন্দী এই দুটো গ্রুপও একবারই একত্রিত হয়েছিল । দিনটা ছিল ২রা আগস্ট, ২০০২, 'N.I.T. Strike' উপলক্ষ্যে । এই দুই শক্তির মিলনের ফলে সেদিন পশ্চিমবঙ্গের শিক্ষামন্ত্রকের ভিত অবধি কেঁপে গেছিল । কিন্তু ওই একবারই । বাকি সময়টা তো 'Hall Night', 'Recstacy' এই সমস্ত অনুষ্ঠানগুলোতে

এস্তার মারপিট । পাবলিক তো এই অনুষ্ঠানগুলোকে লক্ষ্য করেই বসে থাকত । সুযোগ না পাওয়া গেলে, গায়ে পড়ে সুযোগ তৈরি করে নাও, আর তারপরে হাতের সুখ করে নাও । সেই লড়াইগুলোতে বরাবরই জিতত বাঙালীরা, আর বারবার হেরেও নন-দের শিক্ষা হত না । ফলে হস্টেল ক্যাম্পাসে 'রাজ' করত বাঙালীরা ।

তবে নন-দের সাথে যতই লড়াই থাক, কিছু নন ছেলেদের সাথে আমাদের যথেষ্ট ভাল বন্ধুত্ব ছিল । সত্যি কথা বলতে কি, ওদের কাছ থেকেই অনেক কিছু শিখেছি আমরা । বহির্জগতের বহু ঘটনা সম্পর্কে এরা থাকত ওয়াকিবহাল । অর্থাৎ কিনা, ওরা সময়ের সাথে চলতে জানত । এবং সেই মত ওরা তৈরি করত নিজেদের । বাইরের অন্যান্য কলেজের সাথে নিজেদের অবস্থানটা তুলনায় এনে ওরা চাইত কলেজের সার্বিক উন্নয়ন, এবং সেই সঙ্গে নিজেদেরও । ফলে ওদের কাছ থেকে আমরা পেয়েছিলাম নিজেদের মধ্যেই নিজেকে নতুন করে গড়ে তোলার রসদ । পরীক্ষার নম্বর নিয়ে ওরা কোনদিনই বিশেষ মাথা ঘামাত না । আর অন্যদিকে আমরা পরীক্ষার নম্বর নিয়ে এতটাই বেশী মাথা ঘামাতাম, যে অন্য কোন দিকে মাথা দেবার সুযোগটাই পাওয়া যেত না । আস্তে আস্তে অবশ্য আমরাও সেই অভ্যাসটা কাটিয়ে উঠেছিলাম । তবে ওদের সাথে থেকেও আমরা ওদের মত স্মার্টনেস বা কমিউনিকেশন স্কিল, কোনটাই বাড়াতে পারিনি ।

আমাদের কলেজে বিভিন্ন ধরণের ঝামেলা লেগেই থাকত । সেই ঝামেলাগুলোতে যদি কোন বাঙালী ছেলে মার খেত, তবে আগে দেখা

হত ছেলেটির কোন 'Zone', তারপরে তার সিনিয়রবর্গ আসত তাকে বাঁচাতে । কিন্তু নন্-দের কেউ মার খেলে সব নন্-সিনিয়র এসে একত্রিত হত । শেষে আমরা আমাদের সিনিয়রদের হালচাল দেখে আমরা আমাদের যাবতীয় সিদ্ধান্ত আমাদের নিজেদের হাতেই রাখার সিদ্ধান্ত নিলাম । অর্থাৎ, যা হবে হোক, আমাদের ব্যাপার আমরাই বুঝে নিতে পারব । সেই ভাবে নন্-দের বিরুদ্ধে ঐক্যবদ্ধ হবার ব্যাপারে আমাদের সিনিয়রবর্গের নপুংসকত্ব যথেষ্ট কাজ দিয়েছিল বলতে হবে । তবে এই সকল লড়াইতে কিছু নন্ সর্বদাই বিমুখ থাকত ও চেষ্টা করত এই লড়াই থামানোর । তাদের বক্তব্য ছিল, মারামারি করে কি হবে । কাল কে কোথায় ছিটকে যাব তার তো কিছু ঠিক নেই । এই চারটে বছর কি আমরা একটু শান্তিতে সহাবস্থান করতে পারি না ? কথাটা হয়ত ঠিক, কিন্তু তা বলে ক্যালানি খেয়ে চুপ করে যাব ? তা তো হতে পারে না । ফলে ইটের বদলে পাটকেল । আর ফলস্বরূপ এই দুটি গ্রুপের মধ্যে বিরাজ করত চিরস্থায়ী অশান্তির ঘনঘটা ।

সামগ্রিকভাবে বলতে গেলে, আমাদের চিরশত্রু এবং প্রতিদ্বন্দ্বী রূপে প্রতীয়মান এই নন্-গোষ্ঠীর কাছ থেকে আমরা শিখেছি অনেক কিছু । ছোট ছোট লক্ষ্য পূরণের পথে এদের প্রদত্ত বাধা অতিক্রমণের যে শিক্ষা আমরা পেয়েছি, তা ভবিষ্যতের জন্য এক অমূল্য সঞ্চয় হয়ে রইবে । র‍্যাগিং যে শিক্ষা দিয়ে যেতে পারেনি, সেটাই দিয়ে গেল নন্-দের সাথে প্রতিদ্বন্দ্বিতা । এই শক্রতার জন্য আমরা ঋণী নন্-দের কাছে । হয়ত জীবনে, কর্মক্ষেত্রে এইরকম আরও অনেক বাধা আসবে । কিন্তু এই সঞ্চিত অভিজ্ঞতার জোরেই হয়ত জিতে যাব

আমরা । শুধু একটাই দুঃখ রয়ে যাবে, যে এদের মত প্রতিদ্বন্দ্বী আর হয়ত পাব না । হয়ত পাব না গন্ধর্ব, পীযুষের মত পৃষ্ঠপোষক, রাজেশ, মন্ত্রীর মত দুঃসময়ের সাথী । কালের করাল গ্রাসে হয়ত হারিয়ে যাব আমরা । কিন্তু মনে রয়ে যাবে অমলিন সেইসব স্মৃতি । কেমন করে ভুলে যাব, "ক্যায়সা চল রাহা হ্যায় ইয়ার" পিছু ডাক, সেই 'Hall Night'-এর ক্যালাকেলি, ক্লাস-টেস্টে পাশাপাশি বসে চোথা । জীবনের খাতায় স্মৃতির ভাঁজে ভাঁজে রয়ে যাবে ওদের অমলিন কিছু ছবি । মনের কোণে গুঞ্জন করে যাবে, Hall 1-এর ছাদে, রাত্রে, গাঁজা খেয়ে, রাহুলের গিটারে Hotel California-র সুর । মনের মন্দিরায় চিরকালীন সেই সুর কোনদিনই মুছে যাবে না, যেতে পারে না ।

ভাষা

"Limitation of my language, is the limitation of my world" । জগৎটাকে ভালভাবে চেনা, প্রতিটি মানুষের ভাব-ভালোবাসাকে ভাল করে, আপন করে জানার জন্য দরকার হয় তাদের ঘনিষ্ঠ সংস্পর্শে আসার, তাদের ভাষাকে বোঝার । মানুষের ভাষাকে না জানতে বা বুঝতে পারলে মানুষকে চেনা, মানুষকে জানার দিকে অগ্রসরণের পথটা অবরুদ্ধ হয়ে যায় । ভাষাই এমন এক বস্তু, যা মনের অর্গল-বদ্ধ দ্বারকে উন্মুক্ত করে দেয় জগতের সামনে । ভাষাই মনোবীণায় তোলে "সবারে করি আহ্বান"-এর সুর । জগতের আঙিনায় নিজেকে ভাস্বর প্রতিমূর্তি করে গড়ে তোলার মূলতম রসদই হল ভাষা । মনের এই ভাষ্যেই মানুষের সাথে মানুষের মেলবন্ধন গড়ে ওঠে , ব্যাপ্তি ঘটে পরিচিতির পরিধির –

"ভাষায় টুটে বাঁধন যত
আয়রে তোরা আয়,
করব স্নান মিলনেরই
আনন্দধারায় ।"

এই ভাবে আঞ্চলিক গণ্ডির বাঁধন মুছে দেয় ভাষার অমৃতধারা । এই জগতের বিভিন্ন মানুষ কথা বলে ভিন্ন ভিন্ন ভাষায়, আমাদের দেশেও তাই । কিন্তু কেউ কি জানেন এমন ভাষার কথা, যে ভাষা অত্যন্ত সুবোধ্য, কিন্তু অনেকে বোঝেনা, খুবই প্রচলিত, কিন্তু জানেন খুব কমই মানুষ । সে ভাষা বাংলা বটে, কিন্তু এতটাই বিবর্তিত যে, তথাকথিত অধুনা বাঙালীরাও একে এখনও গ্রহণ করার মত যোগ্য হয়ে উঠেছেন বলে মনে হয় না । এই ভাষা হল 'কারিগরি ভাষা',

অর্থাৎ 'Engineers' Language'। কলেজের আবহাওয়ার মধ্যে এসে পড়ার পরে আমরাও মোটামুটিভাবে সড়গড় হয়ে গিয়েছিলাম এই ভাষাটির সঙ্গে। তবে একটাই অসুবিধা হত, বাড়িতে মা-বাবার সাথে সেই ভাষায় কথা বললে তাঁরা কিছুই বুঝতেন না। ফলে সেই বৈচিত্র্যময় অদ্ভুত ভাষাটিকে আমাদের মধ্যেই সীমাবদ্ধ রাখতে হত।

আমাদের এই ভাষাটির সাথে মূল বাংলা ভাষার খুব একটা ফারাক না থাকলেও আমরা আমাদের কথার মধ্যে এমন কিছু শব্দ ব্যবহার করতাম, যেগুলো বাংলা, হিন্দি, ইংরেজি - কোন ভাষারই খাতে ফেলা যেত না। আর এই শব্দগুলোর উৎপত্তিও হত অদ্ভুতভাবে। বেশীরভাগ ক্ষেত্রে এদের উৎসের সন্ধানও পাওয়া যেত না। এই যেমন ধরুন, সকালে ঘুম থেকে উঠে আপনার প্রাথমিক কাজ কি হয় ? অবশ্যই দাঁত মাজা আর প্রাতঃকৃত্য সম্পন্ন করা। অর্থাৎ আমাদের ভাষায় 'হ্যাগস্ ডাউনলোড' করা। তো যাই হোক, হ্যাগস্-ফ্যাগস্ নামিয়ে মেসে 'বালের মত' ব্রেকফাস্ট করে 'ফুল্টু কেত' নিয়ে চললাম ক্লাসে। বিনীত পাঠকবর্গ, আপনাদের বোধগম্য করণার্থে এই শব্দগুলোর প্রকৃত অর্থগুলো আমি আপনাদের প্রতিপদে বুঝিয়ে দেব। যেমন, 'বালের মত' অর্থাৎ 'জঘন্য' এবং 'ফুল্টু কেত' অর্থাৎ 'পুরোদস্তর কেতাদুরস্ত'। তো পাবলিক 'ফুল্টু কেত' মেরে ক্লাসে চলল 'স্যাটি' মেয়ে দেখতে দেখতে। সারাদিন 'ল্যাদ খেয়ে' ক্লাস করে হস্টেলে ফিরে এসে পাবলিক বিকেলে চলল ঘুরতে। ঘুরে-টুরে ফিরে আসার পরে দুই বন্ধুর মধ্যে কথা হচ্ছে -

১মঃ আজ কিছু 'স্যাট-টি' পিস দেখলাম গুরু।
২য়ঃ কোথায় বে ?

১মঃ ট্রয়কাতে গুরু । মালগুলোকে 'গুছিয়ে' আওয়াজ দিয়েছি ।

২য়ঃ Ratio কেমন ছিল রে ?

১মঃ ফোর ইজ্ টু ওয়ান গুরু । বহুত 'চুলকানি' ছিল মালগুলোর । একেবারে 'Cool' করে দিয়েছি ।

২য়ঃ আজ 'মামা' ছিল নাকি রে ওদিকটায় ?

১মঃ আর বলিস না গুরু । গান্ধীমোড় দিয়ে আসছি, দেখি দু'পিস 'হু-হা' মাল যাচ্ছে । তো আওয়াজটা মারতে গিয়েছি, দেখি পিছনে 'মামা' । দেখে তো সব 'টাকে উঠে গেছে' । 'কুলকাল' ফুটে দিয়েছি ।

এই ভাবে এক ইভটিজার তার বন্ধুর কাছে তার সান্ধ্য অভিজ্ঞতার বর্ণনা দিল । কিছু কিছু জায়গায় একটু মুশকিল লেগে থাকলে আমি সাহায্য করে দিচ্ছি । তাতে পুরো ব্যাপারটা খোলসা হয়ে যাবে । 'মামা' শব্দটির অর্থ 'পুলিশ', 'টাকে উঠে গেছে' মানে হল 'ভয় পেয়ে যাওয়া' । এগুলো ছিল আমাদের বহুল্যবহৃত শব্দগুচ্ছের মধ্যে কয়েকটা । চিন্তা করবেন না পাঠকবর্গ, আমি শীঘ্রই আপনাদের সাথে এই ভাষার পরিচয় সম্পূর্ণ করিয়ে দেব । একটু ধৈর্য্য ধরুন, সবুরে মেওয়া ফলবে ।

আচ্ছা, পাঠকবর্গের কাছে একটা ছোট্ট প্রশ্ন, বলতে পারেন, আনন্দের কত প্রকার রূপ হতে পারে ? এই রকম প্রশ্ন আমায় করা হলে আমি খানিকটা মাথা চুলকে নিয়ে বলতাম, "ইয়ে, মানে, আনন্দ, মহানন্দ, নিরানন্দ, ঘুটঘুটানন্দ...ইত্যাদি ইত্যাদি...।" আসলে জাগতিক চাপে মাথার ঘিলুটা একটু ঘেঁটে গিয়েছে । তাই উত্তরটা হয়ত

আপনাদেরকেই দিতে হবে । হ্যাঁ, ঠিকই ধরেছেন । অবস্থা এবং অবস্থান ভেদে আনন্দ বিভিন্ন প্রকারের হয় । মিলন-ঘটিত আনন্দ, প্রাপ্তি-জনিত আনন্দ, দুঃখ ভুলে থাকার আনন্দ, অন্যের আনন্দ দেখে আনন্দ (অর্থাৎ কিনা ছাগলের তৃতীয় সন্তান হবার আনন্দ), ইত্যাদি । এই সব আনন্দের কারণ, ধরণ, মাত্রা - সবই ভিন্ন । কিন্তু আমাদের পক্ষে এতপ্রকার আনন্দের গুণাগুণ বিচার করে তাদের ভাষ্যরূপ দেওয়াটা যথেষ্ট কঠিন বলে মনে হয়েছিল । তাই আমরা কারণ-ধরণ-মাত্রা নির্বিশেষে আমাদের যাবতীয় আনন্দকে সমরূপ, সমমাত্রা প্রদান করেছিলাম একটি মাত্র শব্দের মাধ্যমে । আর সেই সাম্যের ভাষ্যরূপটি ছিল 'মস্তি' । আমাদের কাছে আনন্দদায়ক সবকিছুই ছিল মস্তির বিষয় । যেমন, সিনেমা দেখে মস্তি, ফুচকা খেয়ে মস্তি, পরীক্ষায় ভাল করলে মস্তি, না করলে আরও মস্তি, জুনিয়র চেটে মস্তি, পাবলিক প্রেমে পড়লে মস্তি, ইত্যাদি । অর্থাৎ কিনা জগৎটাই ছিল আমাদের কাছে মস্তির জায়গা ।

আচ্ছা, কেউ কি আমাদের এই অত্যাশ্চর্য ভাষাটি শেখবার আগ্রহ পোষণ করেন ? তাহলে নির্দ্বিধায় এসে যোগদান করতে পারেন আমাদের নির্ভেজাল 'ভাট'-এ । Course Duration চার বছর মাত্র । এই ভাট ছিল আমাদের সমস্ত ভাষ্যরূপের আদর্শ উৎস ও প্রবাহস্থল । তবে আমাদের এই ভাষ্যরূপের একটা বিবর্তন এসেছিল নন্-দের সাথে সংস্পর্শে আসার পরে । এখানে একটা কথা বলে রাখতেই হবে, আমাদের এই ভাষার বেশীর ভাগটাই ছিল কাঁচা-কাঁচা (Raw-Raw) খিস্তি-সর্বস্ব । এই মুহূর্তে নিশ্চয়ই আপনারা আমার কাছে সেই সব খিস্তির ফিরিস্তি চেয়ে আমাকে এবং নিজেদেরকে লজ্জা দেবেন না ।

আচ্ছা সেসব কথা থাক । বলুন তো, একটা রিকশাওয়ালাকে যদি ভরদুপুরে তেড়ে মদ গেলানো হয়, তাহলে তার ফলটা কি হতে পারে ? সেই রিকশাওয়ালাটি সুরার জাদুতে হয়ে ওঠে এডমও বার্ক । তার মুখে তখন ইংরাজি ভাষার তুবড়ি ছোটে । আমাদের কেসটাও কিছুটা একরকমের । পাকস্থলীতে জলীয় দ্রব্যের বিক্রিয়াগুণ পূর্বক আমাদের ভাষার মাধ্যমে স্পষ্ট হয়ে উঠত আমাদের স্বরূপ । অর্থাৎ কিনা দ্রব্যগুণেই পরিস্ফুট হয়ে উঠত ভাষ্যগুণ ।

আমাদের একটা মহৎ দোষ ছিল । আমরা আমাদের প্রাত্যহিক জীবনযাত্রায় কোন রকমের চাপ বা দুশ্চিন্তাকে সর্বদা পাশ কাটিয়ে যেতে চাইতাম । অনেকটা "All izz well" টাইপের জিনিস বলতে পারেন । কোন রকমের ভয়, দুশ্চিন্তা ইত্যাদিকে লহমায় মন থেকে দূরে সরিয়ে দেবার একটাই মন্ত্র ছিল আমাদের কাছে । মন্ত্রটি হল "Cool" । যে কোন ধরণের যন্ত্রণা-দুশ্চিন্তার উপশমের অব্যর্থ দাওয়াই ছিল এই মন্ত্রটি । পরীক্ষায় পড়া তৈরি হয়নি, চাকরীর পরীক্ষায় পাশ হচ্ছে না, মার্কেটে মেয়ে উঠছে না, সামনে Navy Cut-এর প্যাকেট আর পকেট হালকা - সর্বচিন্তাহারী মন্ত্র একটাই - "Cool, Cool, হয়ে যাবে ।" তবে শুধুমাত্র মস্তিষ্ক ঠাণ্ডা করার কাজেই এই শব্দটিকে ব্যবহার করা হত না । একে বহুরূপে, বহুভাবে ব্যবহার করা যেত । যেমন ধরুন, কোন ব্যক্তি বা বস্তুর উৎকর্ষতা বোঝাতে । কোন নতুন টিচারের পড়ানো ভাল লাগলে "Cool পাবলিক আছে, Cool-কাল পড়ায় ।" যদি কেউ কোন ভাল খবর নিয়ে আসে, এই যেমন ধরুন আজ সেকেন্ড হাফ পুরোপুরি অফ, তাহলে তৎক্ষণাৎ সংবাদদাতাকে সমবেতভাবে বলা হবে, "C-o-o-l তো কাকা ।" এছাড়া

'মোহিনীমণ্ডলী' অধ্যায়টির শুরুতেই তো এর আরেকটি প্রয়োগ দেখেছেন । এমনই নমনীয় আমাদের ভাষা, যেখানেই লাগাবেন, সেখানেই ফলপ্রসূ ।

এসে পড়েছি এই ভাষ্যরূপের অন্তিম লগ্নে । আমাদের এই ভাষার আরেকটা বিশেষত্ব ছিল, যে কোন কথাকেই ভেঙে ছোট করে নেওয়া । মানে Abbreviation-এর ছোট ভাই আর কি । আমাদের কথার মধ্যেই এই ক্ষুদ্রাতিক্ষুদ্র করণ পদ্ধতিটি ফুটে উঠত । যেমন ধরুন, বিকেলে C.C. যাব, অর্থাৎ Computer Centre যাব । সেখান থেকে 'বেঞ্চ'-এ, মানে 'বেনাচিতি মার্কেট'-এ যেতে পারি । 'স্যাটি', 'ক্যাপা', 'সেন্টি' - এই কথাগুলিও সেই ধরণেরই । আসলে কলেজে আসার পরে প্রথমে ডিপার্টমেন্টের নাম, প্রফেসরদের নাম এই ছোটভাবে দেখতে দেখতে আমাদের মগজে ঢুকে গেছিল 'Technical guyz must have some technical fundaz, না ?' এই দেখেছেন, কথা বলতে বলতে মাঝখানে Fundaz কথাটা বেরিয়ে আসল । এর মর্মার্থ হল 'Fundamental Knowledge' । এছাড়াও কথার শেষে একটা করে '-S' যোগ করে দেওয়া । যেমন "ড্যাডস্, কোথায় চললি ?" খানিকটা এই রকম আর কি ।

এই ভাবে ভালমন্দ মিশিয়ে আমাদের R.E.C. ভাষা । আশাকরি এই ভাষাবিবরণী পাঠ করতে করতে আপনারা 'ল্যাদ খেয়ে' যাননি । তাহলে আমি মনে করব আমার প্রচেষ্টা 'হল্ট লেভেল'-এ সফল । এটাই আমায় আরও এগিয়ে যেতে 'পুরকি' দেবে । তাই তো ? নাহলে আমি তো 'পাতি ছড়িয়ে লাট হয়ে যাব ।' আর যখন আপনারা আমার

সাথে এতটা পথ এসেছেন, তাহলে আশাকরি আপনারা আমায় ব্যর্থমনোরথ করবেন না । তবে কেসটা কি জানেন, শীঘ্রই আমায় এই ভাষার উপর থেকে 'ফ্রাস্টু' কাটাতে হবে । নইলে পাল্টাটা কি হবে জানেন ? এই ধরুন, রাস্তায় কোন নিকট আত্মীয়ের সাথে দেখা । "কিরে কেমন আছিস ?" বলতে গিয়ে র-এর ফুটকিটা বেমালুম উবে যাবে । ফলে লাভের মধ্যে চাপ খেয়ে যাওয়া । অবশ্য এই বর্তমান জীবনধারার চাপে এই ভাষা মগজ থেকে আস্তে আস্তে বেমালুম লুপ্ত হয়ে যাবে । হয়তো ভুলেও যাব যে আমরা কোনকালে এই ভাষায় কথা কইতাম । তথাপি বহুদিন পরে পথে চলতে চলতে কেউ যদি পিছন থেকে ডাকে, "কিবে, কেমন আছিস ?" তখনই মনের মধ্যে কোথাও লুকিয়ে থাকা এই ভাষা যেন তার প্রগলভতার হিল্লোলে মুছিয়ে দেবে স্থান-কাল-পাত্রের চিন্তা । তখন আমরা আর আমরা থাকব না, হয়ে যাব সেই ফেলে আসা R.E.C.-র Badguyz । গান্ধীমোড়, ঝুপস, ক্যান্টিন লহমায় ভেসে উঠবে ঝাপসা চোখের সামনে । আর কণ্ঠে থাকবে সেই চেনা প্রত্যুত্তর, "কিবে শুয়োর, কি খবর বে ? কোথায় ছিলি বে এদিন ?" R.E.C.-র ফেলে আসা ভাষা মনে পড়তে সেদিন কিন্তু এক মুহূর্তও লাগবে না ।

শিক্ষকবৃন্দ

"ছাত্রানাং অধ্যয়নং তপঃ" - অর্থাৎ কিনা, ছাত্রদের কাজই হল পড়াশুনো করা। বৈদিক যুগে ছাত্রবর্গ ব্রহ্মচর্য্য পালনকালে গুরুগৃহে থেকে বিদ্যালাভ করত। দিবারাত্র বিলাস-ব্যসন ত্যাগ করে, প্রকৃতির বুকে পর্ণকুটির বেঁধে যাবতীয় বিদ্যালাভ করে তারা হয়ে উঠত প্রকৃত মানুষ। আস্তে আস্তে সময় বদলেছে। বদলেছে মানুষ, মানসিকতা আর শিক্ষাপ্রণালী। এখন এই জেট গতির যুগে মানুষ সর্বদাই দৌড়চ্ছে। সময় এখন প্রতিযোগিতার। আর প্রতিযোগিতায় টিকে থাকার মূল অস্ত্রটাই হল বেশী নম্বর, ভাল ডিগ্রী। আর বর্তমান যুগের সাথে তাল মিলিয়ে শিক্ষকেরা বসে গেছেন হাতে দাঁড়িপাল্লা নিয়ে। একদিকে ছাত্রের যোগ্যতা, অর্থাৎ খাতার ওজন, আর অন্যদিকে নম্বর। অর্থাৎ কিনা দিবারাত্র বইপত্র গিলে যে বদহজমের মাত্রাটা বাড়াতে পারবে, সেই হবে মার্কেটে হিরো। আর তাদের ভাঙিয়ে নাম কিনবে শিক্ষকের দল। তাই এই মুহূর্তে কোন ছাত্র যদি নিজের নাম বলতে গিয়ে আচমকা তার সদ্য প্রকাশিত পরীক্ষার নম্বরটা বলে ফেলে, তখনই তার সত্যিকারের মানসিক অবস্থাটা প্রকাশ পাবে। এই মর্মে আমারই এক প্রিয় শিক্ষকের বক্তব্য অবশ্যই বলতে হয়, "ওগুলো ছাত্র! মূত্র, মূত্র, সবকটা পচা দুর্গন্ধময় মূত্র!" এখন আমি যদি আমার পাঠকবর্গকে জিজ্ঞাসা করি, ছাত্রদের প্রতি শিক্ষকদের এরূপ বিরূপ মনোভাবের মূল কারণটা কি হতে পারে ? অনিবার্যভাবে শিক্ষাব্যবস্থা। আর এই শিক্ষাব্যবস্থা একটা ক্রেতা-বিক্রেতা মাফিক সম্পর্ক গড়ে দিয়েছে ছাত্র ও শিক্ষকদের মধ্যে। ফলে বিশ্বাস, নির্ভরতা, ভালবাসার চিরন্তন ইমারত ভেঙে পড়ছে নিরত। ছাত্র-শিক্ষক সম্পর্কের ঘটছে ক্রমাবনতি। আর ফলস্বরূপ ছাত্রেরা হয়ে

পড়ছে কেবল নম্বরাকাঙ্ক্ষী আর জীবনে মানুষ হবার লক্ষ্য থেকে বিচ্যুত হয়ে তারা কেবল ছুটে চলেছে খ্যাতি আর অর্থের পিছনে । আর এই দৌড়ের Fuel বিক্রেতা হলেন শিক্ষকবর্গ । এই দৃষ্টিভঙ্গি থেকে বলা যেতে পারে, শিক্ষাব্যবসা বেশ জমে উঠেছে আর কি ।

কিন্তু স্কুলপর্যায় আর কলেজ পর্যায়ের শিক্ষকদের মধ্যে কিছুটা ফারাক রয়েই যায় । যদিও মূলটা একই, তবুও অনেকটাই চারিত্রিক পার্থক্য লক্ষ্য করা যায় এনাদের মধ্যে । স্কুলপর্যায় পর্যন্ত শিক্ষকদের মধ্যে তবুও কিছুটা মমতৃবোধ, দায়িত্বশীলতা রয়ে যায়, থাকে না পেশাদারী মনোভাবটাও । কিন্তু কলেজ পর্যায়ের শিক্ষকদের মধ্যে দেখা যায় চরম পেশাদারিত্ব । ছাত্ররা শিখতে পারল, কি না পারল, তার উপরে তাঁরা কোনদিনই জোর বা গুরুত্ব দেন না । ক্লাসে ঢোকবার পরে তাঁরা গ্যাড়গ্যাড় করে চোথা দেখে মুখস্থ বলে যান, আর ছাত্ররা তাই লিখে যায় । সেই নোট থেকেই পরীক্ষার প্রশ্ন, লিখতে পারলে "ওর মত ছেলে হওয়া বিরাট ব্যাপার", আর না পারলে, "দূর-দূর, ওটার কথা বাদ দাও । কি জানেটা কি ওটা । শেখাতে এসেছে ।" পরীক্ষার খাতায় ক্লাসনোটকে অগ্রাহ্য করে পাঠ্যপুস্তকের বন্দনা করলে তার শাস্তি কিন্তু চরম । যে সকল ছাত্র R.E.C. তথা N.I.T.-তে আসতে ইচ্ছুক, এটা তাদের জন্য একটা 'টিপস্' বলতে পারেন । এবার ধরুন যে সমস্ত ছাত্ররা বাংলা-মাধ্যম থেকে আসত, তাদের পক্ষে দ্রুত ক্লাসনোট নেওয়াটা ছিল খুবই দুরূহ ব্যাপার । আর সবচেয়ে বেশী অসুবিধা হত Spoken English-এর সাথে তাল মেলাতে । সেই পরিবেশে প্রাধান্য পেত ইংরাজি মাধ্যমের ছাত্ররা, কারণ কারিগরি বিদ্যার প্রাথমিক ভাগটা ওরা স্কুলপর্যায়েই শেষ করে আসত । ফলে ক্লাসে যে কোন

প্রশ্নের উত্তর ওরা দিতে পারত খুবই তাড়াতাড়ি । আর সেইভাবেই Impression জমানোর দৌড়ে পিছিয়ে পড়তাম আমরা । অবশ্য বেশীদিন থাকেনি সেই প্রতিবন্ধকতা । তবে এখানে এসে একটা জিনিস লাগত বড়ই অদ্ভুত । ক্লাসের টপারদের বৃহদায়তন তৈল খনি আর শিক্ষকদের অনবদ্য তৈল-বুভুক্ষা । শিক্ষকদের গাত্রচর্ম পিচ্ছিল করতে না পারলে এদের জীবন যেন ব্যর্থ হয়ে যেত । আর শিক্ষকরাও তৈল মূল্য প্রদানে বিন্দুমাত্র কার্পণ্য করতেন না । দুর্ভাগ্য আমাদের, যে আমাদের পকেটে তেলের শিশি অব্দি থাকত না । ফলে পরীক্ষায় নম্বর তোলার জন্য আমাদের করতে হত দু'নম্বরি ।

পাঠকবর্গ আশাকরি বুঝেই গেছেন যে, দু'নম্বরি পদ্ধতিটি কি হতে পারে । হ্যাঁ ঠিকই ধরেছেন, অবশ্য এবং অবশ্যই 'চোথা' । নতুবা কখনও বা 'এটাচি' (Attaché) । নতুন লাগল ? এটা ছিল চোথার বাবা । সম্ভাব্য প্রশ্ন অনুযায়ী উত্তরপত্র তৈরি করে পরীক্ষার খাতায় নিয়ে গিয়ে শুধু জুড়ে দেওয়া । পরিশ্রম কম, ফল বেশী । তাছাড়া চোথা তো ছিল "বহুরূপে সম্মুখে তোমার" । 'Diagonal Scale', 'হারমোনিয়াম', 'ক্যালকুলেটর', 'Set Square'-পদ্ধতির অন্ত নাই । তবে সন ১৯৭৫-৭৬ নাগাদ কলেজে বিখ্যাত ছিল 'Horlics Biscuit'-এর পিছনে চোথা । চোথা দেখো, লেখো, আর খেয়ে নাও - ব্যাস, প্রমাণ লোপাট । আর সেই সব মহান চোথা কিছু মহান শিক্ষক মাত্রেই ধরতে পারতেন । আর তাঁদের পক্ষে সেই কাজটা সম্ভব কি করে হত জানেন ? আরে বাবা, তাঁদের অধিকাংশই তো ওই পথেরই পথিক ছিলেন ।

সত্যি কথা বলতে কি, আমাদের শিক্ষকবৃন্দের অনেকেরই লেভেল ছিল আমাদেরই মত । ফলে তাঁরা ভুগতেন অসম্ভব হীনমন্যতায় । কোন প্রশ্ন জিজ্ঞাসা করলে তাঁরা মনে করতেন, যে আমরা তাঁদের 'চাটছি' । ফলে তাঁরা ক্লাসের মধ্যে শুরু করে দিতেন হাস্যকর ভীতিপ্রদ আস্ফালন । সেই ভাবে তাঁরা ঢাকা দিতে চাইতেন নিজেদের অক্ষমতাকে । অন্য আরেক প্রজাতির শিক্ষক ছিলেন, যাঁদের চালচলন, ধরণ-ধারণ ক্লাসের মধ্যে দমফাটা হাসির উদ্রেক করত । পড়াতে পড়াতে আবেগে ভেসে গিয়ে তাঁরা ক্লাসের মধ্যে যেরকম নাচন-কোঁদন আরম্ভ করতেন, তা ছিল দুর্বিসহ । আর সবচেয়ে উচ্চপর্যায়ের শিক্ষকবৃন্দ ছিলেন এনাদের সকলের চেয়ে আলাদা । ক্লাসের সমস্ত ছাত্রদের এঁরা দেখতেন সমান নজরে । ক্লাসের মধ্যে, পরীক্ষার খাতায়, এনারা কোন রকমের পক্ষপাতিত্বকে প্রশ্রয় দিতেন না । তবে কলেজের মধ্যে তাঁরা ছিলেন সংখ্যালঘুর দলে । কলেজে ছিল না তাঁদের কোন আধিপত্যও । তবে বছরের পর বছর এনারা বেঁচে থাকবেন তাঁদের হাতে গড়া অগণিত ছাত্রদের মধ্যে । কলেজের প্রতিটি ডিপার্টমেন্ট দাঁড়িয়ে ছিল এরকমই কিছু শিক্ষকের জন্য । ভয় হয়, যেদিন এনারা অবসর গ্রহণ করবেন, সেদিন কলেজের পরিণতিটা কি দাঁড়াবে । কলেজটা হয়ত ভাসবে তেলের সাগরে ।

শেষোক্ত শিক্ষকবর্গ যে কোন ডিপার্টমেন্ট, তথা কলেজের গর্বের বিষয় । তাই আমি আমার আলোচনা এনাদের দূরে রেখেই করব । এতক্ষণে হয়ত আপনারা আমাদের কলেজের শিক্ষকবৃন্দ সম্পর্কে একটা ছোট্ট ধারণা পেয়ে গেছেন । কিন্তু তৈলদানে অক্ষম, বঞ্চিত, মেধাবী ছাত্রদের স্বার্থেই আমায় আজ এই আলোচনায় নামতে হল । যাদের

মেধা, বুদ্ধি, জ্ঞান - সবকিছুকেই কলেজের শিক্ষকবৃন্দ ক্লাসে 'Attendence'-এর তোলায়, তৈল প্রদান ক্ষমতার ভিত্তিতে আর সর্বোপরি "সেমিস্টার পার্সেন্টেজ"-এর পরিপ্রেক্ষিতে বিচার(?) করে আবর্জনার মধ্যে ফেলে দিতেন, তাদের অধিকারের দাবীতেই আমার এই সমালোচনা। বুঝি না, আমাদের শিক্ষাব্যবস্থার একটা অঘোষিত মূলমন্ত্র হল, "ক্লাস করতেই হবে।" এর অর্থ খুঁজতে গিয়ে আমার এক ঘনিষ্ঠ শিক্ষকের কাছে শুনেছিলাম এই কথাকটি, "দেখো, ক্লাস তো করতেই হবে। কেন না যিনি তোমার খাতা দেখবেন, তিনি তোমায় না চিনলে তোমায় নম্বরটা দেবেন কোথা থেকে? একটা Impression-র ব্যাপার আছে, বোঝই তো। তাই বলি, ভাল না লাগলেও ক্লাসে যাও। কিছু করতে হবে না, লিখতে হবে না, বুঝতে হবে না, চুপচাপ বসে থাকো। ব্যাস। আর ক্লাসে বোঝেই বা ক'জন ?" এবারে বুঝুন ব্যাপারটা। আমি ক্লাসে গিয়ে কিছু বুঝতে পারব না, শুধু ঘণ্টার পর ঘণ্টা কাকতাড়ুয়া সেজে বসে থাকতে হবে। কাজের কাজ কিছুই হবে না, বরং হস্টেলে থাকলে সেই অধ্যায়গুলো নিজে বই থেকে পড়ে নিলে কাজ দিত। কিন্তু কলেজে বসে বই থেকে পড়াশুনো করা, "নৈব নৈব চ।" স্যার যদি ক্লাসে বলেন, "গরু গাছে ওঠে", তাহলে আমাদেরও সমস্বরে বলতে হবে, "ওঠে, ওঠে, ওঠে।" আর যে বলবে না, তার উপরে Mood খারাপ, Impression খারাপ, আর সর্বোপরি "ছেলেটা খারাপ।" ব্যাস, লাইফ নাজেহাল। আর তাদের ব্যাপারে শিক্ষকদের মন্তব্য হল, "ওরকম তো সমস্ত ব্যাচেই থাকে।" এর অর্থ হল, প্রতি বছরই কিছু ছেলে স্রোতের বিপরীতে যাবার চেষ্টা করত, আর তারা সেই স্রোতেই ভেসে যেত খড়কুটোর

মত । অর্থাৎ সামগ্রিকভাবে কিছু Scoring Machines তৈরি হত । তবে এদের মধ্যে কিছু এমন ছাত্র ও থাকত, যাদের ছিল দুর্দমনীয় সাহস আর অসম্ভব মানসিক বল । এদের মধ্যে ছিল শিক্ষকদের চ্যালেঞ্জ জানাবার ক্ষমতা । অসম লড়াইতে জিতত ওরাই, আর আমরা ওদের দেখেই মনে সাহস পেতাম, পেতাম লড়াই করে বাঁচার রসদ ।

তবে চিত্রটা কিন্তু এরকম ছিল না । এমন একটা সময় ছিল, যখন কলেজে চলত একটাই কথা - "R.E.C. is by the students, of the students, for the students." যে কোন ক্ষেত্রে ছাত্রদের স্বার্থটাকেই বড় করে দেখা হত । কলেজে চলত ছাত্রদেরই একছত্র আধিপত্য । সেজন্যই হয়ত তখন ছাত্রদের শিক্ষকবৃন্দ একটু ভক্তি করেও চলতেন । অযথা আস্ফালন করার ফলে কিছু শিক্ষকের গণধোলাই খাবার ইতিহাসও বর্তমান । কিন্তু সেই চিত্র হঠাৎ পালটে গেল কি ভাবে ? নব্বইয়ের দশকের শেষদিকে কলেজে আবির্ভূত হয়েছিলেন এমন কিছু শিক্ষক, যাঁদের লক্ষ্য ছিল ক্ষমতা কুক্ষিগত করে কলেজের মুকুটহীন সম্রাট হয়ে ওঠা । আর সেই পথের মূল কাঁটা ছিল কলেজের ছাত্রবর্গ । অতএব অচিরেই সরিয়ে ফেলতে হত সেই কাঁটাকে । যেমন ভাবা তেমনি কাজ । একেবারে প্ল্যান-মাফিক পদ্ধতিতে ছাত্রদের মেরুদণ্ডও ভেঙে দেবার পথে অগ্রসর হলেন তাঁরা । বিভিন্ন কারণে ছাত্রদের সাসপেন্ড করে, ফাইনের পর ফাইন ঠুকে এঁরা ছাত্রদের মনোবল আস্তে আস্তে ভাঙতে শুরু করলেন । এক-একজন ছাত্রকে লক্ষ্য করে তাকে ধীরে ধীরে শেষ করে দেওয়া হত, যাতে তাকে দেখে অন্য কেউ সেই পথে অগ্রসর হতে সাহস না পায় । ফলে

ধীরে ধীরে রণে ভঙ্গ দিতে লাগল ছাত্রদল । কিছুদিনের মধ্যেই R.E.C.-র বুকে ছাত্রদের স্বার্থ বলে আর কিছুই রইল না ।

সেখান থেকেই কলেজের অন্যান্য অংশের চিত্রটাও বদলে যেতে লাগল আমূলভাবে । ছাত্রদের দিশেহারা অবস্থার সুযোগ নিয়ে কলেজে ক্ষমতাশালী হয়ে উঠল আরও কয়েকটি গ্রুপ । এরাও ভিন্ন ভিন্ন পথে কলেজের ক্ষমতার জন্য লড়তে থাকল । কিন্তু সফল হয়ে উঠতে পারল না । কলেজের এই প্রকারের 'লবি'-গুলোর মধ্যে শক্তিশালী ছিল একটাই । ক্ষমতালোভী ও ক্ষমতাশালী - এই দুই পক্ষের মধ্যে লড়াইটা চলছে আজও ।

কিন্তু এই লড়াইয়ের ফলটা ছাত্রদেরকেই ভুগতে হল অন্যভাবে । দুপক্ষই নিজেদের গোষ্ঠীকে সুসংগঠিত করার জন্য কলেজের বিভিন্ন ডিপার্টমেন্টে (বিশেষতঃ ইলেক্ট্রনিক্স) নিজেদের মনোনীত শিক্ষকবর্গকে অনুমোদন করতে লাগলেন । ফলে কলেজের শিক্ষাগত মান ক্রমশঃ অধোগামী হতে লাগল । বিভিন্ন ডিপার্টমেন্টের পুরাতন শিক্ষকদের উপর এমন চাপ সৃষ্টি করা হতে থাকল, যে তাঁরা একে একে সকলে কলেজ ছেড়ে চলে যেতে বাধ্য হলেন । আর তাঁদের স্থান নিতে থাকল অযোগ্যের দল । ক্ষমতাসীন শাসকবর্গ শীঘ্রই এই পন্থা বন্ধ করলেন, কারণ কলেজের শিক্ষাগত মানের অবনমনের দায় তাঁরা নিজেদের উপরে নিতে চাইলেন না । কিন্তু দ্বিতীয় পক্ষ সেই ব্যাপারটা বুঝতে চাইলেন না । ফলে কলেজের সার্বিক গুণগত মান ক্রমশঃ নিচের দিকে যেতে থাকল, আর আমাদের সহ্য করতে হল সেই সব অযোগ্যদের অসহনীয় আস্ফালন । আর পাঠকবর্গ, জানেনই তো,

"Empty vessels sound much." সেই সকল শিক্ষকদের মধ্যে অধিকাংশই ছিলেন আমাদের কলেজের প্রাক্তন ছাত্র, যাদের মধ্যে কেউ যোগ্যতার অভাবে চাকরি পায়নি, কেউ বা ছিল কোম্পানি হতে বিতাড়িত। ঠিক যেমন Devils' last resort হল রাজনীতি, তেমনই Idiots' last resort হয়ত R.E.C. Durgapur। ক্ষমতালোভীর দল তো ক্ষমতা দখল, দলবাজি ইত্যাদি নিয়ে ব্যস্ত, আর মাঝখান থেকে ক্লাসের মধ্যে নাটক দেখতাম আমরা। যদি ক্লাসের মধ্যে এঁদের কোন প্রশ্ন করা হত, তাহলে তাঁদের প্রতিক্রিয়ার ভিত্তিতে তাঁদের কিছু ভাগে ভাগ করা যেতে পারে। যেমন, প্রথম শ্রেণীর অগ্রগণ্য পাবলিকের দল প্রশ্ন শোনার সাথে সাথেই মনেমনে গুটিয়ে যেতেন ও যা'হক করে প্রশ্নটাকে ধামাচাপা দেবার চেষ্টা করতেন। দ্বিতীয় শ্রেণীর পাবলিকেরা ভাবতেন, "ছেলেটা ভাবছে আমি কত জানি।" তৃতীয় শ্রেণীর মাথায় ডিগ্রীর বোঝা থাকলেও ক্লাসে তাঁরা কিছুই বোঝাতে পারতেন না, বরং প্রশ্ন শুনলে ঘর্মাক্তকলেবর হতেন। আর এই তিনটি শ্রেণীর তৈল-বুভুক্ষা ছিল দেখার মত। যদি কোন ছাত্র তাঁদের সাথে ভক্তি গদগদ কণ্ঠে কথা কইত, ক্লাসে ঢোকার সময় 'Good Morning' বা 'Good Afternoon' জানাত, সকাল-বিকেল প্রয়োজনে-অপ্রয়োজনে তাঁদের ঘরে গিয়ে পড়ে থাকত, তবেই তাদের উপরে ভাগ্যদেবী সুপ্রসন্ন হতেন। আর যারা এই তথাকথিত Over normal সম্পর্ক বজায় রাখতে পারত না, তাদের অন্ততঃ ক্লাসে Full attendance রাখতে হত। নচেৎ তাদের পক্ষে নম্বর তোলাটা হয়ে যেত চাপের বিষয়। আর যারা ক্লাস করত না, তাদের ফেলে দেওয়া হত নেশাখোরদের দলে। কিন্তু প্রকৃতপক্ষে তাদের মধ্যে নেশাখোরদের সংখ্যা কিন্তু খুব বেশী

ছিল না । তারা চাইত কেবল স্রোতের বিপরীতে যেতে । কিন্তু সেই মুষ্টিমেয়দের স্রোতের বেগ খড়কুটোর মত ভাসিয়ে নিয়ে যেত ।

কলেজের কিছু শিক্ষকও এই স্রোতের প্রতিবাদে মাথা তুলছিলেন । কিন্তু সেই স্রোতের দিঙ্‌নির্ণায়ক গোষ্ঠীবর্গ সেই উন্নত শির ছেদন করতে বিন্দুমাত্র কালক্ষয় করেন নি । কখনও ডিপার্টমেন্টের মাধ্যমে অসহনীয় চাপ সৃষ্টি করে, কখনও তাঁদের চরম অর্থনৈতিক ক্ষতিসাধন করে, তাঁদের কলেজ-ছাড়া করতে বাধ্য করেছিলেন । ফলতঃ তাঁদের সহকর্মীবৃন্দ তাঁদের সেই অবস্থা দেখে ভয়ে, লজ্জায়, ঘৃণায় চুপ করে গিয়েছিলেন । তাঁরা মনে করেছিলেন যে, যা চলছে চলুক । কেউ তো তাঁদের কলেজের অবস্থা পরিবর্তনের দায়বদ্ধতায় আবদ্ধ করেনি । অতএব, দিনগত পাপক্ষয় করতে করতে অবসরের দিনটির জন্য বেদনাময় প্রতীক্ষা করতেন তাঁরা ।

ক্ষমতাসীন শাসকগোষ্ঠীর পিছনে কোন রাজনৈতিক দলের Backup অবশ্যই ছিল । তাই যতদিন কলেজটা R.E.C. ছিল, ততদিন পর্যন্ত তাঁদের রাজ্যপালনে কোন অসুবিধা হয়নি । ঝামেলাটা বাধল কলেজের ক্ষমতা বিকেন্দ্রীকরণের পর, অর্থাৎ কলেজ R.E.C. থেকে N.I.T. হবার পর । তখন পশ্চিমবঙ্গ সরকারের হাত থেকে কেন্দ্রীয় সরকারের হাতে ক্ষমতা চলে যাবার পর ক্ষমতাসীন গোষ্ঠীর Backup-টা অনেকটাই নষ্ট হয়ে যায় । তখন তাঁরা পরিকল্পনা করে কলেজের ছাত্রদের বৃহদাংশকে নিজেদের ছত্রছায়ায় আনার চেষ্টায় নামলেন, এবং এমন একটা অবস্থার সৃষ্টি করলেন, যাতে ছাত্ররা তাঁদের বশবর্তী হয়ে পড়ে । যদি ভবিষ্যতে তাঁরা কোন বড় ধরণের ঝামেলার সম্মুখীন

হন, তবে কলেজের ছাত্রবৃন্দই তাঁদের সমর্থনে যাবে । ফলে, তাঁদের ঝামেলা-মুক্তির সম্ভাবনাও যেমন বেড়ে যাবে, সেই সঙ্গে তাঁদের 'গুডি-গুডি' ইমেজেও কোন দাগ পড়বে না ।

যখন আমরা কলেজ জীবনের শেষ সীমায়, তখন একটা জিনিস দেখে খুব ভাল লেগেছিল । অত্যাচারিতের দল সহ্যের শেষ সীমায় পৌঁছে গিয়ে ঘুরে দাঁড়াতে শুরু করেছিল । বিভিন্ন ডিপার্টমেন্টের ছাত্ররা দল বেঁধে অযোগ্য শিক্ষকদের বিরুদ্ধে রুখে দাঁড়াতে শুরু করেছিল । মনে হচ্ছিল, পরিবর্তনের সময় হয়ত এসে গেছে । দিকে দিকে সমান তালে বিজয়া আর মহালয়ার সুর । পরিবর্তনের নব আলোকের ঝরণাধায় আমাদের N.I.T. হয়ত আবার সেজে উঠতে চলেছিল ।

আমাদের Alma Mater-এর সেই নবরূপ আমরা দেখে যেতে পারিনি । অবমূল্যায়নে বিধ্বস্ত হয়ে বিরোধ গড়ে তোলার ক্ষমতা হারিয়ে ফেলেছিলাম আমরা । কিন্তু পরিবর্তনের যে ঝড়ের সূচনা দেখে এসেছিলাম, তাতে রাজন্যবর্গের মসনদ নড়ে উঠবে । আমাদের উত্তরসূরিরা আবার গেয়ে উঠবে নিজেদের অধিকার কেড়ে নেওয়ার অঙ্গীকার-গীতি । আমাদের প্রাতঃস্মরণীয় শিক্ষকবর্গ হয়ত কলেজে তাঁদের হতগৌরব পুনরুদ্ধারে হবেন সক্ষম । আবার তাঁরা নিমজ্জিত হবেন মানুষ গড়ার কাজে । তবে হ্যাঁ, ক্লাসে Attendence প্রথাটি কিন্তু নিজের নিয়মেই বিরাজ করবে । অর্থাৎ আবার আমাদের মত কিছু ছাত্র তৈরি হবে । সেদিন শিক্ষকবর্গ যেন তাদের সহানুভূতির সাথে জীবনের মূলস্রোতে ফিরিয়ে আনার চেষ্টা করেন । কলেজকে আবার যেন কোন "ফিলো", "ক্যাপা", "দাদু", "সুমন-ভাঁটু" অথবা

"বিচিকভায়া" না দেখতে হয় । ঘর-পরিবার থেকে দূরে ছাত্রাবাসীদের পিতামাতা সকলই শিক্ষকবর্গ । এই মর্মসত্যটা যেদিন শিক্ষকবর্গ উপলব্ধি করতে পারবেন, সেদিনই সার্থকতা আসবে তাঁদের শিক্ষকজীবনের । ছাত্রদের একটা Scoring Machine-এর মত বিচার না করে যদি তাঁরা ছাত্রদের পুত্রবৎ বিচার করেন, প্রফেশনালিজমের চশমাটা খুলে রেখে স্নেহের চোখে তাদের দিকে একবার তাকান, তবেই তাঁরা হয়ে উঠতে পারবেন তাদের দুঃখ-সুখের অবিসংবাদী অংশীদার । আর যদি তাঁরা সেটা না পারেন, তাহলে যেন নিজেদের এমন একটা উচ্চতায় নিয়ে যাবার চেষ্টা করেন, যেখান থেকে জ্ঞান বিতরণ হয় সুসমঞ্জস, সুশৃঙ্খল, সার্বজনীন । যে উচ্চতা থেকে সমস্ত ছাত্রকে সমান নজরে দেখা সম্ভব হয়, যে উচ্চতায় Biasness যায় মিলিয়ে, সেই উচ্চতায় যেতে হবে তাঁদের । যেদিন কলেজে রচিত হবে "Friendship-Philosophy-Guidance"-এর আখ্যান, সেই দিন সার্থকনামা হবে N.I.T. Durgapur । এই আখ্যানের ভূমিকা পাঠলগ্নে হয়ত আমরা উপস্থিত থাকব না, কিন্তু আমাদের কলেজের প্রতিটি ধূলিকণা এই পরিবর্তনের সাক্ষী রয়ে যাবে । আর সেই পরিবর্তনের প্রেক্ষাই হল শিক্ষকবৃন্দের আমূল মানসিক বিবর্তন । যেদিন এই বিবর্তনের ধারা হবে সমাপন, সেদিন দূর থেকে আবছা অন্ধকারে দাঁড়িয়ে "ক্যাপা", "ফিলো"-র মত একদল ছেলে অশ্রুসজল চোখে কলেজের দিকে তাকিয়ে বলবে, "আমার N.I.T. ।"

স্ট্রাইক

"আমরা শক্তি, আমরা বল, আমরা ছাত্রদল ।" পৃথিবীর ইতিহাস ঘাঁটলে পাওয়া যাবে, অন্যায়-অত্যাচার-অবিচার যখন যেখানে মানবিকতাবোধকে, অধিকারবোধকে করতে চেয়েছে অবদমন, তখন সেখানেই জ্বলে উঠেছে বিদ্রোহের দাবানল । আর বিদ্রোহের অগ্নিশলাকা বরাবরই ধারণ করে থাকে ছাত্রদল । তারুণ্যের জোয়ারে এরা ভাসিয়ে দেয় বিরোধ-বাধা, নির্মল হাসিতে বিদ্ধ করে একনায়কতন্ত্রী শাসককে, রোষানলে ভস্ম করে শাসনের বদ্ধ পিঞ্জরকে । কণ্টকদীর্ণ পথ রক্তরঞ্জিত পায়ে হেলায় অতিক্রম করে ভাগ্যলক্ষ্মীর বরমাল্য হরণ করে আনে তারাই । এইভাবে যুগে-যুগে ছাত্রদল নিজেদের অপরাজেয়তার কথা ঘোষণা করে যায় ।

এখন বদলেছে সময়টা । ক্রমবর্ধমান জনসংখ্যা, তার সঙ্গে ঊর্ধ্বমুখী প্রতিযোগিতার পারদ, অসুরক্ষিত ও অনিশ্চিত ভবিষ্যৎ, প্রতিপদে এগিয়ে যাবার লড়াই ছাত্রসমাজকে করে দিয়েছে অনেকটা সংকীর্ণমনা, Career Conscious । জীবন গঠনের দৌড়ে ছাত্ররা এখন এতটাই মশগুল, যে পারিপার্শ্বিক অবক্ষয়ের চিত্রটা তাদের চোখে পড়লেও দৌড়ের ট্র্যাক থেকে বেরিয়ে যাবার ভয়ে এরা ত্রস্তপদে পিছিয়ে আসে পরিবর্তনের চিন্তা থেকে । কিন্তু কিছু সময় এমনও আসে, যখন সেই অবক্ষয়ের চরম নিষ্পেষণ ছাত্রদের বাধ্য করে নিজেদের লক্ষ্য পূরণের পথ হতে পশ্চাদ্ধাবনে । নিকটবর্তী Bull's Eye ক্রমশঃ ছোট হতে হতে হয়ে আসে বিন্দুবৎ । মনোবল এসে ঠেকে তলানিতে । পিছোতে পিছোতে যখনই দেওয়ালে পিঠ ঠেকে যায়, তখনই ভেঙে যায় সহনশীলতার বাঁধ । মনের মধ্যে জমে থাকা ক্ষোভ, হতাশা, ক্রোধ প্রবল প্রগলভতায় বিনির্গত হতে থাকে ।

অনাদিকাল থেকে ছাত্রদের যে বিজয়গীতি ত্রিভুবন মথিত করে অনুরণিত হতে থাকে, সেই বিজয়গীতির সুর কণ্ঠে নিয়ে ছাত্ররা নক্ষত্রবেগে এগিয়ে যেতে থাকে সেই অবক্ষয়ের বৃহ ভেদ করে তাকে সমূলে বিনাশ করার জন্য । এই যুদ্ধে অনভ্যস্ত আক্রমণ ব্যর্থ হয়, আহত হয়ে ধরাশায়ী হয় ছাত্রদল । কিন্তু বিজয়ের যে মাতন অলিন্দ-নিলয়ের রুধিরধারায় শুরু হয়ে যায়, তার মাদকতায় আবার জেগে ওঠে অপরাজেয় সংশপ্তকের দল, বারংবার আঘাতে তারা ধূলিসাৎ করে শত্রুপক্ষের বুদ্ধির গড়, স্থাপন করে তাদের বিজয়কেতন । এইভাবে ছাত্রদল বরদার বরমাল্য হরণ করে সগর্বে বরণ করে আনে নবযুগের আগমনবার্তা । তাদের বিজয়গাথা আবার নবরূপে, নব মহিমায় হয় রচিত ।

মনে হয়, এই তো সেদিনের কথা । জয়েন্ট এন্ট্রান্সের ফলপ্রকাশের দিনটাও যেন খুব তাড়াতাড়ি পেরিয়ে গিয়েছিল । কিন্তু বুঝিনি, সেইদিন থেকেই আমরা পড়তে চলেছি একটা Vicious Circle-এর মধ্যে । কাউন্সেলিং-এর তিন-চার দিন আগের ঘটনা । 'স্টেটসম্যান' কাগজে একটা চমকপ্রদ খবর - "R.E.C. Durgapur is going to be Deemed University ।" অর্থাৎ কিনা ঘটতে চলেছে একটা রূপান্তর - R.E.C. থেকে N.I.T. । তার কিছুদিন পরেই ছিল কাউন্সেলিং । চোখে যেন স্বপ্নের মত লেগে রইল খবরটা । অতঃপর কাউন্সেলিং, প্রথমে কলেজে ও পরে হস্টেলে প্রবেশ । সেখানেও দেখলাম সকলেরই একই মতামত । কিন্তু প্রথমবার আলতো করে ধাক্কাটা লাগল, যখন র‍্যাগিং পিরিয়ডে একজন চতুর্থ বর্ষের সিনিয়রের মুখে একটা কথা শুনলাম, "কি ? N.I.T. ? ভুলে যা । আমরা যখন ফার্স্ট ইয়ারে ছিলাম, তখন

আমাদের যারা ফাইনাল ইয়ার ছিল, তারাও একই গল্প শুনেছিল। তবে হ্যাঁ, তোদের ছেলেমেয়েরা যখন পড়তে আসবে, তখন হয়ত হলেও হয়ে যেতে পারে।" কথাগুলো বলতে বা শুনতে মজা লাগলেও, সেই কথাগুলো ছিল একজনের ভেঙে যাওয়া স্বপ্নের বেদন-ভাষ্য। মনের শেষ অবলম্বনটুকুও যখন সমূলে উৎখাত হয়ে যায়, যখন মনের মাঝে নিভে যায় শেষ আশার দীপশলাকাটাও, তখন মনের গহন আঁধার থেকে বেদনাহত এই কথাগুলো বেরিয়ে আসে। তখনও কিন্তু আমরা পুরো ব্যাপারটা বুঝিনি। কিন্তু দিনের পর দিন ধরে দেখতে লাগলাম, N.I.T.-করণ ব্যাপারটা সুদূরপরাহত। তখন নবাগত আমরা। কিই বা করব ? হাল ছেড়ে দিয়ে দেখতে লাগলাম কি হয়। কিছুই তো করার ছিল না সেই মুহূর্তে।

দেখতে দেখতে চলে এসেছিল সেকেন্ড সেমিস্টার পরীক্ষা। দিনটা মনে আছে, শুক্রবার ছিল। Applied Mechanics পরীক্ষা। তার পরের পরীক্ষা ছিল সোমবার। মাঝখানে দু'দিন ছুটি। তো পরীক্ষার পর সবাই মিলে দল বেঁধে শাহরুখ খানের 'দেবদাস'-এর First day first show দেখতে গেছি। সিনেমা-টিনেমা দেখে হস্টেলে ফিরে এসেই সূত্রপাত হল বিপত্তির। কিছু ছেলে খবর নিয়ে এসেছিল যে, আমাদের কলেজটা N.I.T. হবে না, আর R.E.C.-ও থাকবে না, এটা নাকি প্রাইভেট কলেজ হয়ে যাবে। আর বোঝেনই তো, হস্টেলে যে কোন খবর কি ভাবে ছড়ায়। খবরের সত্যতা বিচার করবার মত সময় তখন ছিল না। তৎক্ষণাৎ Hall 2-র কমনরুমে ডাকা হল মিটিং। পুরো ব্যাপারটা শোনার পর বোঝা গেল এই যে, ভারতের সতেরোটি R.E.C.-র মধ্যে চোদ্দটি N.I.T.-র মর্যাদা পেয়েছে। বাকিদের মধ্যে

আমাদের সমস্যাটা একটু গুরুতর । কেননা, N.I.T.-র যে Governing Body তৈরি হবে, তার প্রধান হবে কেন্দ্রীয় সরকারের মনোনীত সদস্য । কিন্তু তখন আমাদের প্রধান, মাননীয় শিক্ষামন্ত্রী মহাশয় পিছু হটতে রাজি ছিলেন না । ক্ষমতা রাজ্য সরকারের হাত থেকে কেন্দ্রীয় সরকারের হাতে বিকেন্দ্রীভূত হোক, সেটা তিনি চাইছিলেন না । ফলতঃ আমাদের কলেজের N.I.T. হবার পথটা হয়ে আসছিল সংকীর্ণ-প্রায় । তিনি যদি আমাদের Governing Body-র প্রধানের পদ থেকে সরে যান, তবেই সম্ভব হবে সেই পরিবর্তন, নচেৎ নয় । তাছাড়াও ছিলেন কলেজের ক্ষমতাসীন রাজ্য সরকারের দয়াধন্য রাজন্যবর্গ । তাঁরাই বা নড়বেন কেন ? কারণ বিকেন্দ্রীকরণের পর যদি কলেজের Audit হয়, তবে তাঁদের এতদিনের লুঠন ব্যর্থ হয়ে যাবার ভয় তো থেকেই যায় । তাই পিঠ বাঁচাতে তাঁরাও বসলেন বেঁকে । অতএব উপায় ? উপায় একটাই - সামনাসামনি লড়াই করে নিজের অধিকার কেড়ে নেওয়া । অর্থাৎ 'স্ট্রাইক' । সেই স্ট্রাইক কোথায়, কবে, কিভাবে করা হবে, সেই নিয়ে আলোচনা করতে করতে শেষ হয়ে গেল সেকেন্ড সেমিস্টার । পরীক্ষা শেষ হবার সাথে সাথে হিড়িক পড়ে গেল বাড়ি পালানোর । সেই সঙ্গে ধামাচাপা পড়ে গেল আমাদের স্ট্রাইকের ব্যাপারটাও ।

বাড়ি থেকে ছুটি কাটিয়ে এসে আমাদের মধ্যে সেই বিদ্রোহের আগুনটা অনেকটাই ছাইচাপা পড়ে গিয়েছিল । কেমন একটা অদ্ভুত হতাশার মধ্যে আরম্ভ হল আমাদের থার্ড সেমিস্টারের ক্লাস । সবে দুদিন ক্লাস হয়েছে, হঠাৎ খবর এল, "সত্যসাধন কলেজে আসছে ।" মনের মধ্যে প্রায় নিভে যাওয়া আগুনটা যেন পুরো দ্বিতীয় বর্ষের

ছাত্রদের মধ্যে দাবানলের মত ছড়িয়ে পড়ল । তৃতীয় বর্ষের ছাত্র শরভানু সান্যালের নেতৃত্বে আমরা প্রথম থেকেই সংঘবদ্ধ হয়েছিলাম । এবার ভানুদাই ডাক দিল স্ট্রাইকের । সবার প্রথমে জোগাড় করা হল আমাদের Mass Petition । আমরা আমাদের বক্তব্য সেই পিটিশনের সাথে যোগ করে পাঠানোর ব্যবস্থা করলাম আমাদের অধ্যক্ষ, শক্তিপদ ঘোষের কাছে । 'শয়ে 'শয়ে প্ল্যাকার্ড, ব্যানারও লেখা হয়ে গেল । জমি তৈরি, এবার শত্রুপক্ষের অপেক্ষা ।

ইতিমধ্যে আমাদের স্ট্রাইকের খবর পৌঁছে গিয়েছিল আমাদের সিনিয়র-মহলে । সেই সময়টা ছিল ক্যাম্পাসিং-এর ভরা মরসুম । আর আমাদের বিদ্রোহ তাদের চাকরী পাবার ব্যাপারটায় খারাপ প্রভাব ফেলতে পারে - এই ভেবে তারা প্রথম থেকেই আমাদের বিরোধিতা করতে লাগল । দফায়-দফায় কথা কাটাকাটি, রাগারাগি ইত্যাদির মাধ্যমে তাদের সাথে আমাদের সম্পর্কের তিক্ততা বাড়তেই থাকল । কলেজের ইউনিয়নের সেক্রেটারি, প্রেসিডেন্টদের সঙ্গেও তিক্ততার পারদটা ক্রমশঃ ঊর্ধ্বগামী হচ্ছিল । ফলে কলেজের ইউনিয়ন থেকে কোনরকমের সাহায্য পাবার আশা আমরা রাখলাম না । সর্বোপরি, সিনিয়রদের সাথে ঝামেলার জন্য আমরা নেতৃত্ব পদ থেকে ছেঁটে দিলাম শরভানুদা ও তার সর্বময় সঙ্গী বুধাদিত্যদাকে । আমাদের লড়াই আমরাই লড়ব - এই মানসিকতা নিয়েই আমরা এগোতে থাকলাম । কলেজ N.I.T. হবে, আর তার সুবিধা ভোগ করবে জুনিয়ররা - এই জিনিসটাকেই মাথায় রেখে আমাদের সিনিয়ররা আমাদের সাথে বিরোধিতা করে চলেছিল । তারা সাজশও করতে থাকল কলেজের ক্ষমতাসীন রাজন্যবর্গের সাথে । লড়াইটা যেন হয়ে

গিয়েছিল All-against-One । সবদিক থেকে আসতে থাকল অসম্ভব চাপ । কিন্তু আমরা সিদ্ধান্ত নিয়ে ফেলেছিলাম । ফলে "কি হবে, কি হতে পারে" - সেই সব প্রশ্নগুলোকে মন থেকে সরিয়ে দিয়েছিলাম অনেকটাই দূরে । আমাদের রাস্তা একটাই, আমরা লড়ব - 'Like the Battleship Potemkin, the One-against-All I'

২রা আগস্ট, ২০০২ । আমাদের জীবনের একটা অন্যতম স্মরণীয় দিনের কথা বললে ২০০৫ ব্যাচের সকলেই হয়ত বলবে এই দিনটার কথা । কে জানত, R.E.C.-র বুকে আমরা লিখতে চলেছিলাম ইতিহাস । যে ইতিহাস ছিল R.E.C.-র উপসংহার আর N.I.T.-র সূচনা । কলেজের বিখ্যাত ঘটনাবলীর ইতিহাস ঘাঁটলে নকশাল আন্দোলনের পরেই হয়ত আসবে আমাদের Struggle for Existence - 'N.I.T. Strike' । সেই দিনটাও শুরু হয়েছিল অন্যান্য দিনের মতই । কিন্তু সেদিন সকালের সূর্যের আলোয় যেন ছিল একটা অজানিত দাবানলের পূর্বাভাস, ঠাণ্ডা বাতাসে ছিল বারুদের গন্ধ, ঘুম-ভাঙা পাখীদের ডাকেও যেন ছিল একটা চাপা বিদ্রোহের সুর । প্রকৃতিও যেন আমাদেরই সাথে হয়েছিল একই স্পন্দনে স্পন্দিত । সকাল থেকেই আমরা করেছিলাম ক্লাস বয়কট । এদিকে রাত জেগে প্ল্যাকার্ড আঁকতে আঁকতে শরীর বিধ্বস্ত । প্রায় অনেকেরই একই দশা । খুব অবাক লেগেছিল সেদিন সকালেই কিছু ছেলেকে বাড়ী পালাতে দেখে । অবশ্যই তারা ছিল বাঙালী । ক্লাস বন্ধ দেখে বাড়ী পালাচ্ছিল । কেউ কেউ তো বলেই গেল, "স্ট্রাইকের রেজাল্টটা ফোন করে জানাস ।" মনটা বেশ দমে গেল । কি করা যায় । এক বস্তা আলু কিনলে একটা-দুটো পচা তো বেরোবেই বই কি ! অতএব ভেবে লাভ নেই -

গেছে, আপদ বিদেয় হয়েছে । একটু বেলার দিকে বেরোলাম অবস্থাটা সরেজমিনে দেখে আসার জন্য । শুনলাম, সত্যসাধনবাবু আসছেন কলেজে দুটো নতুন লেকচার গ্যালারি আর একটা নতুন হস্টেল (ঋষি অরবিন্দ হল অফ রেসিডেন্স) উদ্বোধন করার জন্য । তাঁর আসার কথা দুপুরে । বিকেলের দিকে তিনি আবার কলকাতা ফিরে যাবেন । এখান থেকে আমাদের স্ট্রাইকের সময়টা কিছুটা আন্দাজ করে নিয়ে গেলাম ক্যান্টিনের দিকে । সেখানে কথা হল কিছু সিনিয়রদের সাথে । তাদের বক্তব্য একটাই, "কি লাভ, গত পাঁচ বছরে কিছু হয়নি, তোরা একদিনে কি করবি ?" মন শক্ত করলাম, কারণ চারদিকে Demoraliser-দের অভাব তো নেই । কাউকে পাত্তা না দিয়ে বেরিয়ে আসছি, এমন সময় একজন সিনিয়রের কাছে শুনলাম, আমাদের Mass Petition আছে তাদের কাছে । শুনেই মাথায় হাত ! নিশ্চয়ই এটা আমাদের মধ্যে লুকিয়ে থাকা কোন এক ধড়িবাজ বিভীষণের কাজ । আমাদের সম্মিলিত লিখিত আবেদন, যা আমরা সত্যসাধনকে দেব বলে ঠিক করেছিলাম, তার স্থান তখন হয়ত কোন সিনিয়রের ড্রয়ারে, নয়ত হস্টেল ক্যাম্পাসের বড় নর্দমা 'R.E.C গঙ্গা'-য় । অর্থাৎ আমাদের একটা প্রধান অস্ত্র অলরেডি হাতছাড়া । হস্টেলে এসে পাবলিককে এই কথা বলতে কেউই বিশ্বাস করতে চায় না । কি মুশকিল, বিপদটা কেউই বুঝতে চাইছে না । 'ধুত্তেরি' বলে আবার নিজেদের মধ্যে স্ট্রাইকের কর্মপ্রণালী আর অনাগত ভবিষ্যৎ নিয়ে আলোচনায় মেতে উঠলাম । আলোচনায় সত্যসাধনবাবুর উপরে ক্ষোভ প্রকাশের এত নতুন নতুন পন্থা আবিষ্কৃত হতে লাগল, যেগুলো শুনলে হয়ত সত্যবাবুও গলদঘর্ম হয়ে

যেতেন । আলোচনার সুর চড়ছে, এমন সময় নিচে ঝামেলা । বিভীষণ তার সিনিয়র বাবাদের নিয়ে উপস্থিত । তার বক্তব্য ছিল, যেহেতু সিনিয়রদের সাথে, তথা ইউনিয়নের G.S. আর A.G.S.-এর সাথে শিক্ষকদের ভাল সম্পর্ক আছে, সেক্ষেত্রে পিটিশন পাঠাতে আমাদের যে ঝামেলাটার সম্মুখীন হতে হত, সেটা আর হবে না । যুক্তিটা মোটামুটি গ্রহণযোগ্য ছিল, কিন্তু প্রথম থেকেই যে কোন সিনেই ছিল না, সে হঠাৎ করে উড়ে এসে জুড়ে বসে আমাদের পিটিশন আমাদের বিনা অনুমতিতে শত্রুপক্ষের হাতে তুলে দিয়ে লাস্ট মিনিটে হিরো হবার চেষ্টা করবে । তো সে যাত্রা পার্টনাররা এসে কেসটা Cool করল । বেঁচে গেল আমাদের বিভীষণ সৌভিক কুণ্ডু । সময় তখন ১১:৪০ ।

বেলা ১২:৩৫ । গোটা দ্বিতীয় বর্ষ এসে জমায়েৎ হয়েছে Hall 2 তে । ব্যানার, প্ল্যাকার্ড রেডি । এবারে লক্ষ্য অগ্রগামীর মশাল কে ধারণ করে । অর্জুন, ভেনাস, জ্যোতি, মনোজ, পার্টনার - কেউই এগিয়ে আসছে না । হঠাৎ হুটারের শব্দ । দেখি কলেজের মধ্যে ঢুকছে তিনটে গাড়ি, মাঝের অ্যাম্বাসাডারটায় সত্যসাধন । আমরা হাঁ করে দাঁড়িয়ে দেখছি, এমন সময় পিছন থেকে সমবেত কণ্ঠের হাঁক "চল বে ।" সঙ্গে সঙ্গে আমরা হুড়মুড় করে দৌড়লাম কলেজের মেন বিল্ডিং-এর দিকে । সবাই হাতের প্ল্যাকার্ড উঁচু করে মেন বিল্ডিং-এর সামনে দাঁড়িয়ে রইলাম । কলেজের স্যারেরা আর G.S. জয়দীপদার গ্রুপটা এসে আমাদের ধাক্কা মারতে মারতে সরিয়ে দিল । আমাদের লক্ষ্য ছিল Silent Strike । তাই আমরা চুপচাপ পিছিয়ে এসে অবস্থান করলাম Hall 6 (ঋষি অরবিন্দ হল অফ রেসিডেন্স)-এর সামনে ।

কারণ সত্যসাধন তো এখানে হস্টেল উদ্বোধন করতে আসবেই। অতএব এখানেই বসা যাক। সময় তখন ১:১৫।

বিকেল ৩:২০। দু'ঘণ্টা হয়ে গেল। সত্যবাবুর দেখা নেই। কোথায় তিনি? এদিকে অপেক্ষা করতে করতে আমাদেরও ঘটেছে ধৈর্যচ্যুতি। অনেকে তো আবার বিকেলে K.M.P. বা ট্রয়কার ডেটিং-টা ওখানে বসেই সেরে নিতে লাগল। আমরা যে যার মত বসে ভাট দিচ্ছি। সার্বিকভাবে মনের মধ্যে 'পুরকি' এবং আগুন - দুটোই ঝিমিয়ে এসেছে। উৎসাহেও দেখা দিচ্ছে ঘাটতি। এরকম ভাট চলতে চলতে আমি আর চন্দু শেঠ ঠিক করলাম মেন বিল্ডিং-এর ভিতরে গিয়ে দেখি, কি চলছে। কথাটা মনোজকে বলতে সে সায় দিয়ে বলল তাড়াতাড়ি ফিরে আসতে। আমি আর শেঠ মেন বিল্ডিং-এর পিছনের দিকের গেট দিয়ে ভিতরে ঢুকলাম। ভয় লাগছে, উত্তেজনাও বাড়ছে। এমনসময় সমবেত কণ্ঠের আওয়াজ যেন আমাদের দিকে এগিয়ে আসছে মনে হল। আমরা টুক করে বাথরুমে লুকিয়ে পড়ে আড়াল থেকে দেখতে লাগলাম। দেখি সত্যসাধনবাবু, আমাদের প্রিন্সিপাল শক্তিপদ ঘোষ, আমাদের কলেজের অঘোষিত শাসক এবং তাঁর গোষ্ঠীবর্গ একত্রে হাঁটতে হাঁটতে চলেছেন LG 14 এর দিকে। যেটুকু কথা কানে আসল, তাতে বোঝা গেল যে সত্যবাবু Hall 6 উদ্বোধন করতে আসবেন না। সে কাজটা তিনি LG 14-এ বসেই করবেন। সেখান থেকে গেস্ট হাউস, তারপরে বিদায়। আমাদের অবস্থানের খবর তাঁর কাছে ছিল আগে থেকেই। তদুপরি আমাদের Mass Petition পৌঁছায়নি তাঁর কাছে। ফলে তিনি আক্রান্ত হতে পারেন, এই ভেবে তিনি আমাদের এড়িয়ে যেতে চাইছিলেন। আমরা দু'জন

অবস্থার গুরুত্ব বুঝে একটু সুযোগ পেতেই দৌড়লাম Hall 6-এর দিকে। আমাদের দৌড়ে আসতে দেখে অনেকেই ছুটে আসল। আমরা তাদের সব বোঝালাম, যে এখানে অবস্থান রাখলে কোন লাভ হবে না। কারণ হস্টেল উদ্বোধন হয়ে গেছে, আর সত্যবাবু এদিকে আসবেন না। যদি আমরা তাঁকে ধরতে চাই, তবে আমাদের যেতে হবে গেস্ট হাউসের দিকে, নাহলে তাঁকে আর ধরা যাবে না। সকলে আমাদের দুজনের কথাটা শুনল। শোনার পরে তারা আম জনতাকে কি বোঝাল কে জানে, সকলকেই বলতে শুনলাম, সত্যবাবুকে এখানে আসতেই হবে। আমি ভাবলাম, সত্যসাধনের তো আর খেয়েদেয়ে কাজ নেই, যে সে সব জেনেশুনে এখানে আমাদের কাছে মুক্তকচ্ছ হতে আসবে। সে পালাবে, আর আমরা করে থাকব অবস্থান। "নিকুচি করেছে তোদের স্ট্রাইকের" - বলে আমি, রাসু, সৌরভ আর পুঃ - চারজন চলে এলাম Hall 2-তে আমাদের ঘরে। বসে বসে নিজেদের মুড অফ করে ভাট দিচ্ছি আর পাবলিককে গালি মারছি। এমন সময় -

বিকেল ৪:৩৫। রনি (দীপ্যমান দত্ত) আর তার সঙ্গে আরও দুজন সেই যে কখন ঢুকেছে মন্ত্রীমহোদয়ের সাথে কথা বলতে, আর তো বেরোনোর নামই নেই। আর এদিকে তো গেস্ট হাউসের বাইরে আমরা বসে আছি। প্রথমদিকে উত্তেজনার পারদটা বাড়তে থাকলেও ক্রমশঃ অপেক্ষা করতে করতে আমাদের অবস্থাটা হয়ে গিয়েছিল অনেকটা ভিজে কাগজের মত। উৎসাহ, উদ্যম কমতে কমতে এসে ঠেকেছে একেবারে তলানিতে। সেই কখন হল্লা-চেঁচামেচি শুনে Hall 2 থেকে আমরা চারজন বেরিয়ে দৌড়েছি। তারপর হৈ-হৈ করতে

করতে এসেছি গেস্ট হাউসে। সেখানে যথারীতি টিচাররা আর মন্ত্রীমহোদয়ের সিকিউরিটি গার্ডরা আমাদের বাধা দেবার চেষ্টা করে, ছোটখাটো খণ্ডযুদ্ধের উপক্রম, সবশেষে টিচারদের মধ্যস্থতায় ঝামেলা মেটে। আমরা অবস্থানে বসি, রনি আরও দুজনকে সাথে নিয়ে যায় ভিতরে কথা বলার জন্য। কিন্তু মিনিট চল্লিশ হয়ে যাবার পরেও ওদের দেখা নেই। ধৈর্যচ্যুতি ঘটছে প্রতি মুহূর্তে, কাঁহাতক এই ভাবে চুপ করে বসে থাকা যায়। বলতে বলতে দেখি রনি আসছে, একা। অত্যন্ত ক্ষোভের সঙ্গে সে জানাল যে, গেস্ট হাউসের ভিতরে গেটে তাকে আটকে দেওয়া হয়। বাকি দুজনের খবর সে জানে না। বোঝা গেল কলেজের ক্ষমতাসীন শাসকবর্গ কখনই আমাদের সফল হতে দেবে না। মন্ত্রীমহোদয়ের কাছে আমাদের মূল বক্তব্যটা না পৌঁছলে তিনিই বা কি করে আমাদের সাহায্য করবেন (যদিও তার সম্ভাবনা প্রায় ছিলই না)। খুব চিন্তা হতে লাগল। কারণ যে দুজন গেছে তাদেরকেও কিছু বলার সুযোগ দেওয়া হবে কিনা তা নিয়ে আমাদের মধ্যে সন্দেহ দেখা দিয়েছিল। সবচেয়ে বড় চিন্তা ছিল যে তাদের মন্ত্রীমহোদয়ের ঘর অব্দি যেতে দেওয়া হবে তো? ক্ষোভ ক্রমশঃ হতে লাগল পুঞ্জীভূত। খানিক পরে মনোজকে বেরিয়ে আসতে দেখলাম। একমাত্র ওকেই ভিতরে যেতে দেওয়া হয়েছিল। কিন্তু মন্ত্রী ওর কথা কিছুই শোনেননি। N.I.T.-করণের পথে বাধার কারণটাও কিছু পরিস্কার করে দেননি। তাঁর চুপ করে থাকার কারণটা কি হতে পারে ? ভয় না স্বার্থ ? দ্বিতীয়টিরই সম্ভাবনা সর্বাধিক। ব্যাস, ঠিক হ্যায়। যদি তাঁর নিজের স্বার্থ দেখার অধিকার থাকে, তাহলে আমাদেরও আছে। আমাদের সামনে দাঁড়িয়ে তাঁকে সমস্ত কথা পরিস্কার করে

বলে যেতে হবে, যদিও কোন শিক্ষকই সেই কথা মঞ্জুর করেননি ।
ঠিক আছে, দেখা যাবে । একটু পরেই দেখি সত্যবাবুর কনভয়
বেরোচ্ছে গেস্ট হাউস থেকে । আমাদের স্বপ্ন, আশা - সব কিছু যেন
ভেঙে গুঁড়িয়ে যাচ্ছে ওই টায়ারগুলোর নীচে । আর থাকা গেল না ।
জ্যোতিশংকর দৌড়ে উঠে গিয়ে রাস্তায় দাঁড়িয়ে হাত তুলে থামাতে
চাইল সেই কনভয়কে । কিন্তু কনভয় ওকে পাশ কাটিয়ে বেরিয়ে
যেতে লাগল । ঠিক সেই মুহূর্তে জ্যোতির চিৎকার , "রোকো" -

রাত ৮:৩০ । কৌশিকদার পাত্তা নেই । সেই কখন বেরিয়েছে ।
এদিকে হাতে ব্যথাও করছে । ধুম করে জানালার কাচটা ভেঙে দিলাম
। নাও, এখন হাতে ছ'-ছ'টা স্টিচ । আসলে না মাথাটা গরম হয়ে
গেছিল । আর মাথারই বা দোষ কি । সেই সিনিয়রদের জন্য
আমাদের আক্রমণটা একটুর জন্য ফসকে গেল । মন্ত্রী বেঁচে বেরিয়ে
গেল । এখন রাগের মাথায় যদি আমরা সিনিয়রদের পেটাই, সেটা কি
আমাদের দোষ বলুন ? ওদের কে বলেছিল আমাদের আটকাতে ?
ব্যাস, খেল তো গণ্ডধোলাই । কিন্তু মুহূর্তের মধ্যেই যে ছবিটা পাল্টে
যাবে তা কে জানত । আমরা সব মিলিয়ে ছিলাম তিনশোর মত ।
আর উল্টোদিকে প্রায় সাড়ে সাতশো সিনিয়র, হাতে লাঠি-বাঁশ নিয়ে ।
আর আমরা নিরস্ত্র । লড়া যায় নাকি ! অতএব রণভঙ্গ এবং পলায়ন
। Hall 2-তে ঢুকে পড়তেই দেখি হৈ-হৈ করে হস্টেলে ঢুকছে কলেজ-
ত্রাস "বাসব-শ্যামল-প্রিয়া" আর তাদের পুরো সৈন্যবাহিনী । তো তার
মধ্যে দিয়েই হাতে একটা রুমাল বেঁধে ছুটলাম কলেজের মেডিক্যাল
ইউনিটের দিকে । যেতে যেতে কিছু টুকরো টুকরো মন্তব্য কানে ভেসে
আসল, "যা যা, আমরা আরও পাঠাচ্ছি ।" বুঝলাম, আজ ভাগ্যে দুঃখ

আছে । তো মেডিক্যাল ইউনিট থেকে আমি, কৌশিকদা আর সৌমেনদা বেরিয়ে এসে Hall 2-তে ঢুকতে যাব, তো দেখি দুটো '100 Dial'-এর লাল-সাদা জীপ আর আমাদের প্রিন্সিপাল শক্তিপদ ঘোষের গাড়ি দাঁড়িয়ে । তিনি সমস্ত সেকেন্ড ইয়ারের ছাত্রদের সামনে দাঁড়িয়ে সারগর্ভ (?) ভাষণ দিচ্ছেন । হাতে ব্যান্ডেজ নিয়ে ওখানে ঢুকতে গেলে পাতি ফেঁসে যেতাম । সেই তখন থেকেই Hall 4-এ কৌশিকদার ঘরে আত্মগোপন করে বসে আছি । কারও কোন খবর জানি না । কৌশিকদা বলে গেল যে বাকিদের খোঁজখবর নিয়ে আসছে । তারপর থেকে তার আর পাত্তা নেই । এমন সময় দরজায় ঠকঠক শব্দ । কৌশিকদা ফিরল এতক্ষণে । ওর মুখে যা শুনলাম, তাতে মোটামুটি ভয়ে শুকিয়ে গেলাম । পুরো Hall 2 সিনিয়রেরা তছনছ করে দিয়েছে । আমাদের ব্যাচের কাউকে কোথাও দেখা যাচ্ছে না । সবাই হস্টেল থেকে পালিয়েছে । সিনিয়রেরা স্টেশনে, আনন্দপুরীতে, বেনাচিতিতে, সিটি সেন্টারে আমাদের হন্যে হয়ে খুঁজে বেড়াচ্ছে । বুঝলাম, কৌশিকদার ঘরে বেশীক্ষণ থাকা আমার পক্ষে সুবিধাজনক নয় । রাত ৯টা নাগাদ কৌশিকদার ঘর থেকে বেরিয়ে চুপিচুপি Hall 4 থেকে বেরোতে যাব, দেখি শ্যামল-বাসব-প্রিয়ার দল রাস্তায় ঘুরঘুর করছে । অতএব, কৌশিকদার ঘরে পুনরাগমন এবং আত্মগোপন । রাতে কৌশিকদা বলল বাড়ি চলে যেতে । কেননা আমি ওখানে আছি জানতে পারলে কৌশিকদার নিজের অবস্থাই খারাপ হয়ে যাবে । অতএব -

কথায় বলে, "Strike the iron, while it is hot." মোক্ষম কথা মশাই । হাড়ে-হাড়ে, মর্মে-মর্মে বুঝলাম । ৩রা আগস্ট সকালে বাড়ি

এসেছি । বিকেলে সৌরভ এসেছে । ওর কাছ থেকে বিপ্লব, রাসবিহারী আর নীলেশের খবর পেলাম । সবাই যে যার বাড়িতে । পরদিন সকালে 'বর্তমান' কাগজটা খুলতেই একটা ৪৪০ ভোল্টের ধাক্কা । প্রথম পৃষ্ঠাতে বড় বড় অক্ষরে হেডলাইন -

"শিক্ষামন্ত্রীর উপর বিক্ষোভ, আর.ই.কলেজের ৪৫০ জন ছাত্রছাত্রী ছ'মাসের জন্য সাসপেন্ড ।"

খবরটা দেখেই মাথা ঘুরে গেল । একটা "কি হবে, কি হবে" মনোভাব মনে আসতে আরম্ভ করে দিয়েছে । ধৈর্যচ্যুতি ঘটল পুরো খবরটা পড়বার পরে । আমরা মন্ত্রীকে কালো পতাকা দেখিয়েছি, তাঁকে নিগ্রহ করেছি - ইত্যাদি বহু বিভ্রান্তিকর খবরে ভরা প্রতিবেদনটি । সত্যি কথা বলতে কি, আমাদের লড়াইটাকে নিছক নিগ্রহের রূপ দিয়ে প্রকাশ করা হয়েছিল 'বর্তমান' সংবাদপত্রে । সেজন্য তো মাথা গরম হয়ে যাওয়াটা খুবই স্বাভাবিক । কিন্তু সবার উপরে মাথায় চেপে বসল কেরিয়ার নষ্ট হয়ে যাবার ভয় । ছ'মাস সাসপেন্ড ! কি হবে ? কি করব না করব ভাবতে ভাবতে সৌরভের ফোন, "আরে গুরু, গুড নিউজ । পেপার পড়েছিস ? লম্বা ছুটি ছ'মাসের । অ্যায়েশ কর বেটা ।" বোঝো ঠ্যালা । এদিকে ভয়ে আমার প্রাণ ওষ্ঠাগত, আর সে ওদিকে বলে "অ্যায়েশ কর" । অবশ্য তলিয়ে ভাবার পরে দেখলাম যে ব্যাপারটা খুব একটা গুরুতর কিছু নয় । কারণ এত বড় একটা সংখ্যার ছাত্রদের কলেজ কর্তৃপক্ষ কোনদিনই এতদিনের জন্য সাসপেন্ড করতে পারেন না । কারণ তাতে ক্ষতি কলেজেরই । রেপুটেশনে দাগ পড়বার ভয়ে কলেজ শীঘ্রই সাসপেনশন তুলতে বাধ্য

। তাছাড়া সবচেয়ে বড় ব্যাপার হল যে ঘটনাটা হয়ে গিয়েছিল একটা 'হট মিডিয়া ইস্যু'। ঠিক-ভুল সবরকম তথ্য মিলিয়ে ইস্যুটা জমে উঠেছিল। শিবপুর, যাদবপুর ইত্যাদি কলেজগুলোর ছাত্র-ইউনিয়ন আমাদের লড়াইকে সমর্থন করে ক্রমাগত চাপ বাড়াতে থাকল সরকারের উপর। দুর্গাপুরের স্থানীয় ছাত্রদের অভিভাবকরা প্রত্যহ নিজেদের মধ্যে মিটিং করে কোন ফলপ্রসূ পথ বের করার চেষ্টা করছিলেন। সবদিক থেকেই কলেজের উপরে বাড়ছিল চাপ। অবশেষে 'আনন্দবাজার পত্রিকা' লিখল আমাদের মনের কথাটি -

"এন.আই.টি. না হলে কলেজে গণ্ডগোলের আশঙ্কা থাকছেই।"

অতএব, ফলস্বরূপ ১৬ই আগস্ট, ২০০২, আমাদের সাসপেনশন করে নেওয়া হল প্রত্যাহার।

কলেজে ফিরে প্রথমদিকে কিছু মনে হয়নি। দু'দিন যাবার পর থেকে কলেজের ক্ষমতাসীন শাসক ও তার গোষ্ঠীবর্গ একদিক থেকে এবং আমাদের সিনিয়ররা অন্যদিক থেকে আমাদের দিতে লাগল প্রচণ্ড চাপ। কলেজে বসল 'Enquiry Committee'। আমাদের ব্যাচের অনেক ছাত্রকে এবং ছাত্রীকে ধরে নিয়ে গিয়ে সেই কমিটি চরম মগজ-ধোলাই এবং মানসিক চাপ দিয়ে বের করতে চাইল স্ট্রাইকে উপস্থিত ছাত্রছাত্রীদের নাম। যেনতেন প্রকারেণ কারও একটা নাম বের করে তার কেরিয়ার শেষ করে দেওয়াটাই ছিল সেই কমিটির প্রধান লক্ষ্য। ধন্য আমাদের বন্ধুত্ব, ঐক্যবোধ, সাহচর্য - কলেজ কোন ছাত্রছাত্রীর গায়ে আঁচড় অব্দি কাটতে পারল না। কলেজ তো

১১৭

দূর অস্ত, সিনিয়রদের হাতে বেধড়ক মার খেয়েও কেউ মুখ খুলিনি আমরা । একে অপরের সহায় হয়ে উঠে আমরা তৈরি করেছিলাম বন্ধুত্বের এক নতুন ইতিহাস । আরও একবার প্রমাণিত হয়ে গেল, একতাই বল ।

সার্বিকভাবে আমাদের এই লড়াইয়ের কোন তাৎক্ষণিক ফল আমরা আশা করিনি । তা' বলে ব্যর্থ হয়নি আমাদের লড়াই । রাজনৈতিক মহলে যে আলোড়ন সৃষ্টি করেছিলাম আমরা, তারই ফলস্বরূপ হয়ত R.E.C. হতে N.I.T.-তে রূপান্তরটা হল খুবই দ্রুত । আমাদের হস্তক্ষেপ ব্যতিরেকেই হয়ত এই রূপান্তর সাধিত হত । কিন্তু আমরা এই পদ্ধতির গতিবেগকে করেছিলাম ত্বরান্বিত । বেশ মনে পড়ে, ফোর্থ সেমিস্টারের সেই দিনটার কথা । সাল ২০০৩, তারিখটা আজ আর মনে নেই । মেন বিল্ডিংয়ের সামনে, কলেজের N.I.T. হয়ে যাওয়া নিয়ে ETv-র এক সাক্ষাৎকারে দেবকান্তর আমতা-আমতা উত্তর, "আমাদের - আমাদের লড়াই - আমাদের লড়াই সফল হয়েছে ।" এরপরে একদিন কলেজের সামনে বসল 'National Institute of Technology, Durgapur' লিখিত গ্লো-সাইনবোর্ড । R.E.C.-র বিজয়া এবং N.I.T.-র মহালয়ার সুর বেজে উঠেছিল কালের মন্দিরায় । কলেজ পেল Deemed University আখ্যা । সত্যসাধনের স্থলাভিষিক্ত হলেন মিঃ H K Chowdhry, N.I.T.-র পরিচালন কমিটির নতুন চেয়ারম্যান । কেন্দ্রীয় সরকারের সহায়তায় কলেজ সেজে উঠল নতুন সাজে । নতুন নতুন হস্টেল, স্যাটেলাইট টাওয়ার - সব মিলিয়ে কলেজের বহিরঙ্গে N.I.T.-র ছাপ হয়ে উঠল স্পষ্ট ।

কিন্তু এ কি ? এই কি সেই N.I.T., যার স্বপ্ন দেখেছিল একদল সাধারণ ছাত্রের দল ? এ তো যেন নতুন বোতলে পুরনো মদের ব্যবসা । কি চেয়েছিলাম আমরা, আর কি পেলাম । ডিপার্টমেন্টের শিক্ষাগত মানোন্নয়ন, পরীক্ষার সময় একটু কম লোডশেডিং, মেসে একটু ভাল রান্না, আর একটা সুস্থ পরিবেশ তথা ছাত্র-শিক্ষক সম্পর্ক - পাঠকবর্গ, বলুন তো, একটা N.I.T.-র কাছ এই ক'টা জিনিস চাওয়া কি খুবই অন্যায় ? তবুও ১০০ শতাংশ ছাত্রছাত্রীর চাকরী পাবার কথাটা তো ছেড়েই দিলাম । এই সামান্য চাহিদাগুলোই যদি পরিপূর্ণ না হল, তবে কিসের N.I.T. ? কলেজের কম্পিউটার ল্যাবে সপ্তাহে দুই থেকে তিনদিন Server down, ক্লাসের মধ্যে সেই পূর্ববৎ বিরক্তিকর লেকচার এবং আস্ফালন, ডিপার্টমেন্টের ল্যাবে যন্ত্র নেই, লাইব্রেরীতে বই নেই, ব্যাংকে মেস-ডিউসের জন্য দু-তিন ঘণ্টার লাইন - এই তো ছিল N.I.T.-র চিত্র । তাহলে অবস্থাটা পাল্টাল কোথায় ? নবপ্রতিষ্ঠিত MBA ডিপার্টমেন্টে ক্লাস নিতে শুরু করেছিল B.E. ডিগ্রিধারী শিক্ষকেরা । এবারে আশাকরি শিক্ষাগত মান নিয়ে কোন প্রশ্ন তোলার সাহস কেউ করবেন না । সে যাই হোক, তবে তারপর থেকেই কলেজে ঢোকার রাস্তাটা খুব সংকীর্ণ হয়ে গিয়েছিল মফঃস্বলের বাঙালী ছাত্রছাত্রীদের কাছে । জয়েন্ট এন্ট্রান্স বাদ দিয়ে AIEEE-র মাধ্যমে ছাত্রদের নেবার সিদ্ধান্ত নিয়ে কলেজ কর্তৃপক্ষ ভেবেছিল যে ছাত্রদের গুণগত মানের উন্নতি হবে । কিন্তু হল ঠিক তার উল্টোটা । সর্বভারতীয় বিচারে মোটামুটি পিছনের দিকের সারির ছাত্রেরা এসে উপস্থিত হল নতুন NITian-এর রূপে । ফলতঃ, কলেজের ছাত্রগোষ্ঠীরও শিক্ষাগত মানের ঘটল অবনমন ।

তৎসত্ত্বেও আমরা N.I.T.-র ছাত্র । বাইরের পাবলিককে ঘ্যাম নিয়ে "আমরা N.I.T. Durgapur-এর Student" বলতে মন্দ লাগে না । যত যাই হোক, ভুললে চলবে না, "It is the N.I.T., that was made by the Recollians of 2005 batch" । আমরা গর্বিত এটা ভেবেই যে, আমরা একদিন এই স্বপ্নটা দেখেছিলাম বলেই আমাদের ডিরেক্টর, A.C. Ganguli, ছাত্রদের রাতারাতি 'ট্রিমেণ্ডাস' কিছু করে দেখানোর স্বপ্ন দেখাতে পেরেছিলেন । আর সেই স্বপ্নের বেলুনে চেপে এক নতুন দেশে পাড়ি জমাতে শুরু করেছিল তরুণ ছাত্রদল । সেই দেশ ছিল একদিন আমাদের স্বপ্ন, আজ কলেজের স্বপ্ন, নবীন ছাত্রদলের স্বপ্ন, N.I.T.-র স্বপ্ন । আর যেদিন এই স্বপ্ন হবে সর্বাঙ্গ-সার্থক, সেইদিন পৃথিবীর বিভিন্ন প্রান্ত থেকে সমস্বরে চিৎকার করে বলবে ২০০৫ ব্যাচের ছাত্ররা, "আমাদের লড়াই সফল হয়েছে" ।

লফড়া

'R.E.C. Durgapur' - নামটা শুনলেই মনের ধূসর ক্যানভাসে প্রদীপ্ত হয়ে ওঠে কিছু ছবি। এই ছবি কিছু দামাল, নির্ভীক প্রাণের ছবি। এদের নেই প্রাণের ভয়, কেরিয়ারের ভয়, লোকলজ্জার ভয়। পথিমধ্যে শত বাধা-বিঘ্ন সত্ত্বেও এরা বিরত হয়না নিজেদের অধিকারটুকু বুঝে নেবার লক্ষ্য থেকে। এরা সহ্য করে না কোন রকমের প্রতারণা। সেকেন্দরের মতই এই দুনিয়াকে নিজের জাগীর বানানোর লক্ষ্য এদের। একতা এবং মনোবল - এই দুই এদের মূল অস্ত্র। তাই তো রাতের অন্ধকারে মাথায় ফেট্টি বেঁধে, হাতে বেডরড, উইকেট, হকিস্টিক নিয়ে দেখা যেত জনাত্রিশেক ছাত্রকে। নিজের অগ্রগমন পথে যেকোনো বাধাকে লহমায় মুছিয়ে দিতে কখনও পরাঙ্মুখ হয় না এই Recollians। সৎপথে, ন্যায়ের ধ্বজা ধরে যে অধিকারের দাবী পূরণ হয় না, সততার আর ভদ্রতার মুখোশ খুলে ফেলে, 'রণং দেহি' মূর্তিতে অবতীর্ণ হয়ে সেই অধিকারকেই তারা করে সম্পূর্ণ। কলেজের মধ্যে অথবা কলেজের বাইরে, নিজেদের মধ্যে অথবা বাইরের পাবলিকের সঙ্গে এই কারণেই বারবার বিভিন্ন ধরণের লফড়ায় জড়িয়ে পড়ত R.E.C.-র ছাত্রেরা। আর এই জন্যই আমজনতা আমাদের ভাবে না'হোক, ভয়ে ভক্তি অবশ্যই করত।

এই সকল লফড়া তথা ঝামেলাগুলির ইস্যু ছিল মোটামুটি ভাবে সীমাবদ্ধ। কলেজের মধ্যে সংঘটিত লফড়াগুলির কারণ ছিল মূলতঃ মেয়ে-ঘটিত কেস, নন-বন্ধু পাঙ্গা, ইত্যাদি। এই প্রথম কারণটার জন্যেও কলেজের বাইরে প্রচুর লফড়া সংঘটিত হত। এছাড়াও বিভিন্ন কারণে মতানৈক্য ঘটলে তো লেগেই যেত। আর কেন জানি না, Recollians কোনকালেই ছোটখাটো লফড়া করে শান্ত থাকত না।

কলেজের ভিতরে বা বাইরে, যেকোনো ধরণের লফড়াকেই বড় আকার দিতে আমাদের খুব বেশী সময় লাগত না । শুধু কেউ দৌড়ে এসে হস্টেলে একটা খবর দিলেই হল । ব্যাস, অমনি আমরা হাতে বেডরড, ব্যাট, স্টাম্প নিয়ে পিলপিল করে "ক্যালাবো, ক্যালাবো" করতে করতে বেড়িয়ে পড়তাম । অতঃপর আড়ং-ধোলাই এবং লফড়ান্তে সহাস্য বদনে ঘ্যাম নিয়ে হস্টেলে ফেরা । R.E.C.-র যাবতীয় লফড়ার ইতিহাসে এই একটা ছবি ছিল সমস্ত ঘটনার Common Factor ।

এবারে আসা যাক কলেজের ক্যাম্পাসের মধ্যে সংঘটিত লফড়াগুলির আলোচনায় । এদের মধ্যে সর্বপ্রথমেই আসবে নন্-বন্ধু পাঙ্গা । কলেজের মধ্যে সংঘটিত সবচেয়ে বড় আর সবচেয়ে Frequent লফড়া ছিল এগুলি । একটু আগেই 'নন্' শীর্ষক অধ্যায়টিতেই পাওয়া গিয়েছে এই ঘটনাগুলির আভাস । কলেজের মধ্যে দু'টি ক্ষমতাশীল দল ছিল বাঙালী এবং নন্ । বাঙালীরা বরাবরই নিজেদের এলাকায় ছিল 'শের' । আর নন্-রা কোনদিনই চাইত না দমে থাকতে । ব্যাস, লোচা হয়ে যেত, অর্থাৎ সূত্রপাত হয়ে যেত লফড়ার । আসলে কেসটা দেখুন, রান্নাঘরে দু'টো বাসন একসঙ্গে রাখলে একটু-আধটু আওয়াজ তো উঠবেই । ফলে মাঝেমাঝেই মাথা চাড়া দিয়ে উঠত এই নন্-বন্ধু পাঙ্গা । আর এই সমস্ত ক্যালাকেলির জন্য আমাদের তো আর কোনদিন ইস্যুর অভাব ছিল না । আর আমাদের মত নিশপিশ-হস্ত বাঙালীদের ইস্যু তৈরি করতে কোনদিন অসুবিধা হত না । আর কলেজের মধ্যে (অ)সাংস্কৃতিক অনুষ্ঠানের তো আর অভাব ছিল না । এবারে দেখুন, সেই সব অনুষ্ঠানে নাচানাচি তো হবেই , আর নাচানাচি

হলে একটু-আধটু ধাক্কা তো লাগতেই পারে । আর যদি ধাক্কা লাগে, তবেই - "পহেলে মুলাকাত, ফির বাত, উসকে বাদ লাথ" । আর ফলতঃ আমাদের প্রতিপক্ষ কুপোকাত ।

এই সকল লফড়ার জন্য আদর্শ জমি ছিল 'RECSTACY' - কলেজের বাৎসরিক অনুষ্ঠান, মানে Annual Fest আর কি । পাবলিক তো গায়ের ঝাল মেটানোর জন্য এই অনুষ্ঠানের চারটে দিনকে লক্ষ্য করেই বসে থাকত । R.E.C.-র বুকে কারও Ecstacy-র মাত্রা খুব বেশী হয়ে গেলে তাকে অনুষ্ঠানের মাঠেই Cool করে দেওয়া হত । আর এই অনুষ্ঠান বিশেষ ভয়প্রদ ছিল (এখনও আছে কিনা জানি না) সুন্দরী ছাত্রীবর্গের (বেশীই ভদ্র হয়ে গেল) কাছে, বিশেষতঃ M.C.A. এবং ফার্স্ট ইয়ারের ছাত্রীদের কাছে । এই যেমন ধরুন, একদল মেয়ে একটা জায়গায় ভিড় করে নাচানাচি করছে । আর আমরা আস্তে আস্তে কাছে গিয়ে পিছন থেকে টুক করে - বুঝতেই পারছেন । অতঃপর দেবীগণের হাপুস নয়নে অশ্রুবিসর্জন, ছোট্ট জটলা, দেবতাদের আগমন, এবং অনতিবিলম্বে দেবাসুর দ্বন্দ্ব । যুদ্ধ শেষে দেবগণের মেডিক্যাল ইউনিটের পথে গমন, আর পিছনে অসুরদের বিজয়োল্লাস ।

এটা তো ছিল খুবই সামান্য এবং নগণ্য ব্যাপার । তবে যে কারণে RECSTACY আমাদের কাছে চিরস্মরণীয় হয়ে থাকবে, তা হল নন্দ-বন্ধু পাঙ্গা । আমাদের কলেজে ঢোকার পর থেকে নন্দের সাথে যেক'টা বড় মাপের 'ক্যাওড়া' হয়েছিল, তার প্রায় সিংহভাগেরই ফয়সালা হয়েছিল হয় RECSTACY-র মাঠে, নয়ত সেই চারদিনের মধ্যে যে

কোনদিন রাতে হস্টেলে । তপ্ত লোহাকে পেটালে তবেই তা কাজ দেয় - এই নীতিতেই বিশ্বাস করতাম আমরা । তাই হিসেব-নিকেশ চুকিয়ে দিতে আমরা কখনই বেশী দেরী করতাম না । শুধু দরকার থাকত দুটো জিনিসের - ইস্যু আর জমি । সেটা দিয়ে দিত RECSTACY-র মাঠ ।

আরে, RECSTACY-র কথা বলতে বলতে তো Hall Night-এর ব্যাপারটা প্রায় ভুলেই যাচ্ছিলাম । আমাদের প্রতিটা হস্টেলে একটা Ideal Dinner-এর দিন দেখে এই গোপন অনুষ্ঠানটি করা হত । সেই দিনটায় হস্টেলে একদম হৈ-হৈ কাও পড়ে যেত । প্রথমে ভদ্র-সভ্য অনুষ্ঠান দিয়েই ব্যাপারটা শুরু হত । আস্তে আস্তে মেসে পাঁঠার মাংসের গন্ধের সাথে সাথে হস্টেল চত্বরের উষ্ণতাও বাড়ত । রাত দশটা নাগাদ আমন্ত্রিত শিক্ষকেরা প্রস্থান করার একটু পরেই স্টেজে উঠত ভাড়াটে নাচিয়ের দল । ছেলেদের হস্টেলের মধ্যে মধ্যরাত্রে অবৈধ Exotic Cabaret Dance । ব্যাপারটা কিছু আন্দাজ করতে পারছেন ? মানে যাকে বলে একদম চরম লেভেলের Bachelors' Party । স্টেজের উপরে মেয়েদের উত্তেজক বস্ত্র, উদ্দীপক ভঙ্গি, আর উদ্দাম নাচ । আর তার সাথে হস্টেলের প্রতিটি উইংসে মদের বন্যা । একেবারে যাকে বলে তিন 'ম'-এর সমাহার । এমতাবস্থায় কারই বা মাথা ঠিক থাকে বলুন ? সেই অবস্থায় যদি কেউ দ্রব্যগুণে কাউকে ধরে 'উধুম ক্যালানি' দেয়, অথবা যদি মাথায় একটা-দু'টো বোতল ভেঙেই থাকে, তবে তাই নিয়ে মারামারি করার কি ছিল বলুন ? Sorry বললেই তো ঝামেলা মিটে যেত । কে বোঝাবে বলুন ? ব্যাস, অমনি লেগে যেত চিরাচরিত নন্-বন্ধু পাঙ্গা । আরে বাবা, জানিস যে

সামনাসামনি লড়ে কোনদিনই জিততে পারবি না, তবুও - "দেশী মুরগী, বিলায়েতি বোল" । সবশেষে ফলাফল বিশ্লেষণ করে দেখা যেত, বেধড়ক প্যাঁদানি খেয়ে ননের দল 'গন', অর্থাৎ সকলে কুলকাল ফুটে দিয়েছে ।

তবে RECSTACY-র সাথে Hall Night-এর ঝামেলার পার্থক্য ছিল একটা জায়গাতেই । শেষোক্তটিতে সংঘটিত ঝামেলাগুলির ফয়সালা হত খুবই জলদি, কারণ ব্যাপারটা ছিল শুধু এক রাতের । কিন্তু RECSTACY তো ছিল চারদিন ব্যাপী অনুষ্ঠান । অনুষ্ঠানের মূল আকর্ষণ থাকত দ্বিতীয় দিন থেকে, আর সেই দিন থেকেই হত লফড়ার সূত্রপাত, যা শেষ হত তৃতীয় বা চতুর্থ দিন । মাঠে যে সব ঝামেলার সমাধান হত না, সেগুলো শেষ হত হস্টেলে এসে । ঝামেলাগুলো একটাই বর্ষের ছাত্রদের মধ্যে সীমাবদ্ধ থাকলে সেগুলোর একটু ভদ্রস্থ সমাধান হত । কিন্তু সিনিয়র-জুনিয়র লফড়া বাধলে তার আকারটা দাঁড়াত গুরুতর । সেসব ক্ষেত্রে বেশীরভাগ সময়েই কোন সমাধানে আসা যায়নি ।

শুধুই কি এই দুটো ? আর ইন্ট্রা-কলেজ ক্রিকেট টুর্নামেন্ট ? সেটাও তো খুব একটা কম শোচনীয় ছিল না । আমরা কলেজ থেকে বেরোনোর আগে এই টুর্নামেন্টটার নাম হয়ে গিয়েছিল N.I.T. Cup । তো সে যাই হোক, আসল গল্পে ফেরা যাক । এই টুর্নামেন্টে কলেজের চারটি বর্ষের ছাত্রদের আলাদাভাবে যোগদান করত । আর ফাইনাল ইয়ার থেকেই সর্বাধিক দল যোগদান করত । ফলে তাদের জিতে যাবার সম্ভবনাটাও অনেক গুণে বেড়ে যেত । আর হতও ঠিক তাই ।

কিন্তু ঝামেলাটা বাধত অন্য জায়গায় । যদি কোন জুনিয়র টিমের সাথে ফাইনাল ইয়ারের ম্যাচ পড়ত, তবে জুনিয়র টিম বিভিন্ন দিক থেকে চাপে পড়ে যেত । ফাইনাল ইয়ারের সাপোর্টারদের চাপে জুনিয়র সাপোর্টাররা সবসময় গুটিয়ে থাকত । ফলে সমর্থকদের সরব সমর্থন তারা পেত না । আর মাঠের মধ্যে ব্যাপারটা ছিল আরও ঘোরতর । ম্যাচের আম্পায়ারও থাকত ফাইনাল ইয়ার থেকে । জুনিয়রদের ব্যাটিং-এর সময় উইকেটকীপার আর ক্লোজ-ইন ফিল্ডারদের চাপা গলায় অনবরত শাসানি, জুনিয়রদের বোলিং-এর সময় আম্পায়ারদের সাথে ব্যাটসম্যানদের সহাস্য কুশল বিনিময় - সব মিলিয়ে একটা অত্যন্ত দমবন্ধকর পরিস্থিতির সৃষ্টি করত ফাইনাল ইয়ার টিম । আর এত চাপ অতিক্রম করে যদি জুনিয়র টিম নিয়ে যায় কাপটি, তবেই বাধত লফড়া । ম্যাচ জেতার আনন্দটা হত সাময়িক, কারণ তার পর থেকেই সর্বদা ভয় লেগে থাকত কখন সিনিয়ররা Mass Ragging নামিয়ে দেয় । ফলে ম্যাচ জেতার তুরন্ত পরেই হস্টেল থেকে পলায়ন । বুঝুন অবস্থাটা একবার । কোথায় ম্যাচ-ফ্যাচ জিতে পাবলিক একটু মস্তি করবে, তা না, সিনিয়রদের ভয়ে ঝোপেঝাড়ে লুকিয়ে পিনপিনে মশার আর ডেঁয়ো পিঁপড়ের খাদ্য হতে হবে ।

তবে কলেজের মধ্যে সবচেয়ে মস্তিদায়ক লফড়া ছিল M.C.A.-এর সাথে লফড়া । এরা হত নিতান্তই শান্তশিষ্ট, নিরীহ, গোবেচারা প্রকৃতির পাবলিক । কলেজের মধ্যে, ক্যান্টিনে, রাস্তায় এদের যেখানেই দেখা যেত, বিশেষতঃ মেয়েদের সাথে, সেখানেই আওয়াজ দিয়ে এদের ভূত ভাগানো হত । বহুদিন যাবৎ কোন লফড়ার সম্মুখীন

না হলে এদের পায়ে পা লাগিয়ে লফড়া পাকিয়ে হাতের সুখ করা হত । এদের তিনটি বর্ষ মিলিয়ে ছাত্রসংখ্যা ছিল আমাদের একটা বর্ষের অর্ধেকেরও কম । ফলে ওদের ক্ষেত্রে "ইচ্ছা থাকিলেই উপায় হয়"-টা একেবারেই হত না । দিনরাত আমাদের তরফ থেকে ওদের জন্য চলত বস্তা বস্তা কাঁচা কাঁচা উড়ো খিস্তি । আর যদি উলটো দিক থেকে একটা প্রত্যুত্তর এল তো ব্যাস, আর দেখতে হত না । ওদের উর্ধ্বতন চতুর্দশ পুরুষ হয়ত তখন উপর থেকে কানে আঙুল দিয়ে ত্রাহি-ত্রাহি ডাক ছাড়তেন । তবে কিছুদিনের জন্যে হলেও আমাদের এদেরকে বাধ্য হয়ে সম্মান করতে হত, আর সেই সময়টা ছিল কলেজের ইউনিয়ন তথা স্টুডেন্টস' ইউনিয়নের ইলেকশনের ক্যাম্পেনিং-এর সময় । কারণ, এদের কিছু ভোটের জন্য পুরো ইলেকশনের ছবিটা পালটে যেত । কিন্তু যেদিন থেকে কলেজে 'ইলেকশন'-এর জায়গায় 'সিলেকশন' পদ্ধতি শুরু হল, সেদিন থেকে এদের ন্যূনতম ব্যারাকটির উপর দিয়ে রোড রোলার চলে গেল । ওদের অবস্থাটা হয়ে গেল অনেকটা মন্দিরের ঘণ্টার মত - যেই পারত বাজিয়ে দিয়ে চলে যেত ।

তবে যাই বলুন, এটা মানতেই হবে যে কলেজের বাইরের লফড়াগুলির ব্যাপ্তি এবং ভয়াবহতা ছিল আরও অনেক বেশী । কারণ সেসব কেসগুলোতে আমাদের দিকে পাবলিকের সংখ্যা থাকত যথেষ্ট বেশী । আর তাছাড়া বুঝতেই তো পারছেন, দু'চারজন মিলে কি আর দাঙ্গা করা যায় ? দলে একটু বেশী পাবলিক না থাকলে এই সমস্ত ব্যাপার ঠিক জমে না । প্রতিপক্ষ দেখেই না কানে কানে বলাবলি

করবে, "আজ হয়ে গেল রে" । অতঃপর স্লগ ওভারে গিলক্রিস্টের ব্যাটিং আর ট্রফি হাতে নিয়ে 'ঘ্যাম সে' ঘরে ফেরা ।

এগুলোর মধ্যে সবচেয়ে মজাদার লফড়া ছিল B.C. Roy Engineering College-এর সাথে । সেই ফার্স্ট ইয়ার থেকে ফাইনাল ইয়ার অব্দি প্রতিটা বছর ওদের সাথে একটা না একটা ইস্যু নিয়ে ঝামেলা লেগেই থাকত । আমাদের সুবিধা ছিল আমাদের ছাত্রসংখ্যা । ওদের দু'আড়াইখানা ইয়ার মিলে আমাদের একটা ইয়ারের সাথে পেরে উঠত না । এই যেমন ধরুন, আমাদের কলেজের ফার্স্ট ইয়ারের একাংশ থাকত কলেজ ক্যাম্পাসের বাইরে Hall 4-এ । আর এই হস্টেলটা ছিল ওদের হস্টেলগুলোর সাথে প্রায় লাগোয়া । মাঝেমাঝেই লোডশেডিং হলে এই দুই প্রতিপক্ষের মধ্যে চলত 'খিস্তি কনটেস্ট' । অতঃপর 'হস্ত থাকিতে কেন মুখে কহ কথা' । প্রথমে ইট-পাটকেল ছোঁড়াছুঁড়ি, অন্ধকারে জানালার কাচ ভাঙার শব্দ, এবং ফলস্বরূপ কলেজের সম্পত্তি রক্ষার্থে আমাদের উপরে B.C. Roy-র পাবলিকদের সদলে আক্রমণ । আমাদের ছাত্রও ফিরতি আক্রমণে । মাঝখানে কেউ এসে টুক করে আমাদের অন্যান্য হস্টেলগুলোতে খবর দিয়ে গেল, "B.C. Roy-র সাথে লেগেছে" । দশ-পনের মিনিট পরের চিত্রটা হত এইরকম - R.E.C.-র কিছু ছাত্র B.C. Roy-র হস্টেলের গেটে পাহারা দিচ্ছে, আর বাকিরা ওদের হস্টেলের ভিতরে গিয়ে কলেজের সম্পত্তি এবং ছাত্রদের ব্যাপারে বেশ ভালভাবে খোঁজখবর নিচ্ছে, যেন কেউ বাকি না রয়ে যায় ।

এতদ্সত্ত্বেও ওদের কলেজের Annual Fest-এ আমরা থাকতাম বরাবরের নিমন্ত্রিত । কি বিপদ ভাবুন । প্রথমতঃ, নিমন্ত্রণ করা মানে ঝাড়ের বাঁশ ঘাড়ে নেওয়া ('ঘাড়'-টা ভদ্রতার খাতিরে), দ্বিতীয়তঃ, নিমন্ত্রণ না করলে কলেজের বাকি দিনগুলো 'আজকেই শেষ' ভাবতে ভাবতে কাটানো । After all R.E. College ভাই, কথা হবে না । ডাকবে না মানে ? হ্যাঃ । কেলিয়ে পাট করে দিতাম না । কি, তাইতো Recollians ? আর আমাদেরও ওদের কলেজে Fest দেখতে যাবার কিছু কারণ ছিল । প্রথমতঃ, বিশেষ আকর্ষণীয় রমণীবর্গ । আসলে আমাদের কলেজে তো পাতে দেবার মত বিশেষ কিছু পাওয়া-টাওয়া যেত না । ফলতঃ মন সর্বদা খুঁজত কিছু ভাল, কিছু নতুন মনোরঞ্জন । সুতরাং, গন্তব্য B.C. Roy-র Annual Fest । আরেকটা কারণ তো বুঝেই গেছেন । এমনিতে তো আমাদের কলেজের ছেলেদের নাম (বলা ভাল বদনাম) ছিল পাঙ্গা করার ব্যাপারে । আর জানেনই তো –

"চারদিকে দেখ যদি শুধু নারী, নারী আর নারী,
তবে কোনটা তোমার আর কোনটা আমার,
এই নিয়ে লাগবেই মারামারি ।"

আর এটা জেনে রাখুন পাঠকবর্গ, জগতে নারীবর্গের (বিশেষতঃ একটু ন্যাকাগোছের সুন্দরীদের) স্থান-কাল ভেদে কোনদিন ভ্রাতা, তথা ভ্রাতা, তথা পিতা-দের অভাব হয় না । একবার শুধু তাদের বিপদে পড়ার অপেক্ষা – সব কোথেকে পিলপিল করে রক্ষা করতে বেরিয়ে আসে । আসলে বোঝেনই তো, সুযোগ বুঝে একটু Impression জমানোর চেষ্টা । সুতরাং রক্ষকের দল ঝাঁপিয়ে পড়ত ভক্ষকদের উপর

। আর আমরা সঙ্গে সঙ্গে পালন করতাম আমাদের মূলমন্ত্র "Attack is the best defence" । তারপরে কিছুক্ষণ ওদের মাঠে ধুলো উড়ত, অতঃপর 100 Dial-এর গাড়ীর আগমন, এবং "দেখে নেব" করতে করতে উভয়পক্ষের পলায়ন । শেষ মাঝরাতে ওদের হস্টেলে হামলা এবং পুনরায় কলেজের সম্পত্তি এবং ছাত্রদের ভালভাবে তদারকি ।

তবে এই কথাটা কিন্তু মানতেই হবে যে, ইস্যু খুঁজে বার করতে আমাদের জুড়ি মেলা ছিল ভার । যেমন এই ২০০৪-এর ঘটনাটার কথাটাই ধরুন । ওদের অনুষ্ঠান দেখে ফিরতে দেরী হয়ে যেত বলে আমাদের জন্য ওদের কলেজ থেকে বাসের ব্যবস্থা করে দেওয়া হত । তো এবারে হয়েছে কি, সেই বাসের ছাদে চেপে আমাদের পাবলিক ফিরছে । ড্রাইভারকে বলা হয়েছে আমাদের কলেজের বিহারী মোড় গেটে বাস থামানোর জন্য । তো ড্রাইভার সেখানে বাসটাকে না থামিয়ে থামাল B.C. Roy-র হস্টেলের সামনে । যদিও দূরত্বটা খুব একটা বেশী ছিল না, তবুও আমাদের আদেশ অমান্য করার শাস্তি তো একটু হলেও দিতে হত । ব্যাস, বাস থেকে নেমে ড্রাইভারকে উধুম ক্যালানি । বুঝুন অবস্থাটা । শেষ অব্দি ওদের Warden এসে মধ্যস্থতা করায় ঝামেলা মেটে ।

তবে অশান্তির চরম হল ২০০৫-এ । এবারের লফড়ায় আমাদের কলেজের দু'জন ধরা পড়ল পুলিশের হাতে । তারপরে আরও দশ-বারো জন । কেস গড়াল কোর্ট অব্দি । সেই কেস তো যা'হোক করে আমরা জিতে গেলাম । কিন্তু ভবিষ্যৎ ঝামেলার আশঙ্কায় B.C. Roy-র হস্টেল ক্যাম্পাস চটজলদি Shifting-এর প্রস্তাব উঠল, এবং

অনতিবিলম্বে সেই প্রস্তাব পাস হয়ে গেল । এই ঘটনার পরে একটাই কথা মনে হয়েছিল, আমাদের উত্তরসূরিরা আর কোনদিনই এই মন্দিরের ঘণ্টার হদিস পাবে না ।

আরেকটা ঘটনার কথা বলি । সালটা ২০০৫ । আমাদের কলেজের Tech Fest, Aarohan চলছে । এমন সময় মাইকে একটা ঘোষণা, "পিয়ারলেস ইন-এ যে কোন জিনিস কিনলে আমাদের কলেজের ছাত্রদের জন্য ৫০% ছাড় ।" অর্থাৎ পিয়ারলেস ইন-এর অন্তর্গত High Octane নামক বারটিতেও একই ছাড় । আর পায় কে ? এমনিতেই আমাদের মধ্যে পিপের অভাব ছিল না । তার উপরে পিয়ারলেসে ৫০% ছাড় ! ক্যাটরিনা কাইফ এসে গালে চুমু দিয়ে গেলেও হয়ত এতটা রোমাঞ্চকর লাগত না । আমরা সাধারণ বাঙালীরা যতটা উৎসাহিত হয়েছিলাম, তার চেয়েও বেশী উৎসাহিত হয়েছিল উচ্চবিত্ত ননের দল । তাদের তো একেবারে পোয়াবারো । সেই পিপের দল প্রায়শই যেতে আরম্ভ করল High Octane, আর আমরা খুচখাচ । বেশ শান্তিতেই চলল এক-দুটো মাস । তারপরে যথারীতি একদিন ঝামেলা লাগল । দিনটা বেশ মনে আছে । সেদিন ছিল আমাদের Hall 4-এর Hall Night । আমাদের ইয়ারের কিছু নন সেখানে গিয়ে ভাঙচুর করে এসেছে । শুধু কি তাই, সেখানকার গার্ডদের ধরেও পিটিয়েছে । তারপরে সোজা পালিয়ে এসে লুকিয়ে গেছে হস্টেলে । তার একটু পরেই আমাদের হস্টেলে পুলিশের আগমন । যথারীতি পুলিশ অপরাধীবর্গকে খুঁজে বের করতে অক্ষম হল এবং তৎক্ষণাৎ ফতোয়া জারি হয়ে গেল যে, এবার থেকে N.I.T.-র কোন ছাত্রকে

স্যাম (সম্রাট ধাবা), সুপার (সুপার ধাবা) বা High Octane-এ দেখা গেলে On-the-spot তাকে Arrest করা হবে ।

কিন্তু ঐ যে বললাম, "অঙ্গার শতধৌতেন মলিনত্বং ন মুঞ্চতে ।" পুলিশের বক্তব্য শোনার অব্যবহিত কিছুক্ষণ পরেই আমাদের নিজেদের মধ্যে যে প্রতিক্রিয়া সৃষ্টি হয়েছিল, তার বিবরণ কিছুটা এরূপ -

> "বাঃ, মামা সেক্সি থ্রেট দেয় তো ।"
> "(ব্যঙ্গাত্মক সুরে) এ ম্যায় তো ডর গয়া রে ।"
> "স্যামে যাবে না । হ্যাঃ ! বাবার জমিদারী ।"
> "ধরে কানগোড়ায় দুটো বাজালে -"
> "বেশী না, গোটা সতর-আশি পাবলিক দাঁড়িয়ে গেলে মামা প্যান্টে হিসি করে দেবে ।"
> "চল চল, বাদ দে । মামাগুলোর একশো আট বার । চল ।"

প্রতিক্রিয়ার বহর দেখে পাঠকবর্গ আশাকরি আন্দাজ করে নিয়েছেন Recollians-দের লেভেলটা । অতএব কি মনে হয় ? কারেক্ট । সপ্তাহ ঘুরতে না ঘুরতেই আবার লফড়া । আর এবারে খোদ আমাদের পেটোয়া ঘাঁটি গান্ধীমোড়ে । তবে এটা শুধু ক্লাব-স্তরেই রয়ে গিয়েছিল । সেভাবে পুলিশ অব্দি পৌঁছয়নি । আর কেসটা কি হয়েছিল জানেন ? বিশেষ কিছুই না, একেবারে সিম্পল ব্যাপার । সান্ধ্যপ্রেমবিহাররত এক যুগলকে তীব্র বাক্যবাণে বিদ্ধ করেছিল আমাদের সেনানীবর্গ । অতঃপর তপ্ত বাক্য বিনিময়, বাইক উল্টে দেবার চেষ্টা, অবশেষে "দেখে নেব ।" কিন্তু ঝামেলাটা লাগল অন্য জায়গায় । দেখতে দেখতে

পরপর পাঁচটা বাইক এসে দাঁড়াল গান্ধী মোড়ে। সঙ্গে সঙ্গে আমাদের হস্টেলে খবর। পাবলিক হাতে অস্ত্রশস্ত্র নিয়ে এগোচ্ছে, এমন সময় খবর এল গান্ধীমোড়ে ট্রিমেগাস-দা, অর্থাৎ কিনা আমাদের ডিরেক্টর এবং অন্যান্য শিক্ষকেরা এসে হাজির হয়েছে। আমরা তো দেখে ছবি! এরা খবরটা পেল কোথেকে? অবশেষে জানা গেল, ঐ ক্লাবের ছেলেরাই আমাদের ডিরেক্টরকে ফোন করে দিয়েছিল। তো শিক্ষকদের মধ্যস্থতায় সেবার কোন বড় ধরণের লোচা হল না।

আরে, এইসব খুচরো লফড়ার কথা বলতে বলতে তো আমাদের কলেজে দেখা একেবারে প্রথম লফড়াটার কথাটা প্রায় ভুলেই গিয়েছিলাম। ফার্স্ট ইয়ারের সেই ঘটনাটা এখনো চোখের সামনে ভাসে। আমাদের কলেজে ঢোকার পরে তিন-চারদিনের মাথায় ঘটেছিল ব্যাপারটা। সময়টা মোটামুটি রাত্রি, এই ধরুন সাড়ে বারোটা-একটা বাজে। শুয়েই পড়েছিলাম। হঠাৎ বাইরে খুব জোর চেঁচামেচির আওয়াজ। তো জানালা দিয়ে উঁকি মেরে দেখি আমাদের হস্টেলের সামনের রাস্তা দিয়ে গুচ্ছের পাবলিক চেঁচাতে চেঁচাতে যাচ্ছে। আমরা ঐদিন রাত্রে আর সেসব নিয়ে মাথা ঘামাই নি। কি দরকার ভাই, ফার্স্ট ইয়ার - বেকার বেকার পুরকি খেয়ে লাভ কি। পরের দিন সকালে ঘুম থেকে উঠে করিডরে দাঁড়িয়ে দাঁত মাজছি, এমন সময় দেখি সিনিয়ররা কাঁধে ব্যাট, উইকেট, বেডরড, টিউব-লাইট নিয়ে আমাদের হস্টেলের সামনে দিয়ে যাচ্ছে। বুঝে গেলাম যে নিশ্চয়ই কিছু ঝামেলা হয়েছে। তো যাই হোক, আমরা কলেজে বেরোতে যাচ্ছি, এমন সময় হস্টেলের গেটে দীপনারায়ণ কোণার এসে বলে গেল, "যে বাইরে বেরোবি, পুঁতে দেব।" ব্যাস, আমরাও হাওয়া।

দু'তিনদিন পরে কিছুটা পেপারে পড়ে, কিছুটা জনশ্রুতিতে পুরো ব্যাপারটা জানতে পারলাম । আমাদের দু'জন সিনিয়র রাত্রে নেট সার্ফ করে ফিরছিল । তার কিছুদিন আগেই কিছু Recollians আনন্দপুরীতে গিয়ে বেশ বড় ধরণের নারীঘটিত সমস্যা সৃষ্টি করে এসেছিল । তো ক্ষুব্ধ লোকাল জনতা কাউকে না পেয়ে সেই দুজনকেই সেই রাতে আড়ং ধোলাই দিয়ে দিয়েছিল । দুজনেই হসপিটালে ভর্তি হয় । অতঃপর, সেই রাতেই 'অপারেশন আনন্দপুরী' । পাবলিক গিয়ে আনন্দপুরীর সমস্ত বাড়িঘর ভেঙে, ঝুপড়িতে আগুন লাগিয়ে দিয়ে চলে এসেছিল । পরদিন সকালে পুলিশ আসবে শুনে আবার সিনিয়র ছাত্ররা দল বেঁধে দাঁড়িয়েছিল । ফলতঃ, পুলিশের গাড়ি জনতার আয়তন দেখে কলেজের মেন গেট থেকেই ব্যাক গিয়ার মারল । শেষ অব্দি তখনকার প্রিন্সিপাল ডঃ শক্তিপদ ঘোষের মধ্যস্থতায় ঝামেলা ঠান্ডা হল ।

তবে যাই বলুন পাঠকবর্গ, Recollians-দের বুকে যথেষ্ট দম ছিল । জানিনা অধুনা NITian গণ এই ঐতিহ্য বজায় রাখতে পেরেছে কিনা । ক্রমবর্ধমান পারিপার্শ্বিক চাপে হয়ত একদিন এমন আসবে, যেদিন কলেজের Hall Night, N.I.T. Cup ইত্যাদি বিখ্যাত (মানে কুখ্যাত) অনুষ্ঠানগুলির স্থান হবে ইতিহাসের পাতায় । র‍্যাগিং কমে যাবার ফলে ছাত্রদের মধ্যেও দুর্দমনীয় ভাবটা কমে আসছে । তার সাথে কমে আসছে ঐক্যবদ্ধতাও । ফলে একসাথে মাথা তুলে দাঁড়িয়ে বিরোধ গড়ে তোলার ব্যাপারটার পাশে আসছে একটা বড়সড় প্রশ্নচিহ্ন । এরা তো নিজেদের মধ্যেই দলাদলিতে ব্যস্ত । সবাই ভুলে যাবে গান্ধীমোড়, সিধু-কানহু স্টেডিয়াম, ঝুপসের ইতিহাস । B.C.Roy-এর Fest চলবে

নির্বিঘ্নে । ট্রয়কা-K.M.P.-তেও নির্ঝঞ্ঝাটে চলবে রাসলীলা । হয়ত RECSTACY-র মাঠেও গার্ডদের সদা তটস্থ থাকতে হবে না । এটাই কি আজকের N.I.T.-র আসল চিত্র ? হয়ত তাই আজও আমরা বলি, "We are proud to be the Recollians." যতদিন কলেজে ছিলাম, একটাই কথা শুনতাম, "R.E.C. never sleeps." আর এই সদাজাগ্রত প্রাণশক্তি যদি শুয়ে পড়ে চিরনিদ্রায়, তবে আর কিছু না হোক, স্যাম আর সুপারের ব্যবসা তো লাটে উঠবে । আর শান্তিনিকেতনের বসন্তোৎসবও হারাবে তার বর্ণ । কি আর করা যায়, ভবিতব্যকে মেনে নেওয়া ছাড়া তো আর কোন উপায় নেই । তবে পাঠকবর্গ, চিন্তা করবেন না । জীবনপথের কোনখানে যদি আপনাদের অধিকারবোধ কোনভাবে বিপন্নতার সম্মুখীন হয়, তবে নির্দ্বিধায় স্মরণ করতে পারেন আমাদের । এদিক থেকে মণ্টি-চুমু-শিশির, ওদিক থেকে দীপন-বিকাশদের নিয়ে হাজির হয়ে যাব আমরা । ষাটের দশকের প্রকাশ পোদ্দার, নব্বইয়ের দশকের রবীন্দ্রনাথ-কুণাল-দেবরাজ, বাসব-শ্যামল-প্রিয়াদের উত্তরসূরি আমরা । হারতে শিখিনি । আর হারবই বা কেন ? After all we are Recollians, কথা হবে না । কি বলেন ?

টুকরো টাকরা

ভাট

আরে বাবা, গোটা দিনটা তো আর কলেজ, পড়াশুনো, চান-খাওয়া-ঘুম-এতেই কেটে যেত না । ওগুলো বাদ দিয়েও তো কিছুটা সময় পড়ে থাকে । আর পাবলিক কত গাঁত মারত (মানে পড়াশুনো করত), সেটাতো খুব ভালো করে জানা আছে । তাহলে সময়টা কাটত কি ভাবে ? উত্তর তো একটাই, 'নির্ভেজাল ভাট' । দেখুন আমরা ছিলাম পাতি বাঙালী । সারা দিনে ছ'-সাত ঘণ্টা ভাট না মারলে পেটের ভাত হরগিজ হজম হত না । অতএব যখন তখন, যার-তার রুমে জটলা পাকানো হত । আর ভাটের বিষয় ? একটা উদাহরণ দিচ্ছি । ড্যান ব্রাউনের 'দ্য ভিঞ্চি কোড' বইটির AMBIGRAM কথাটির সাথে টিচারদের রাস্তায় দাঁড় করিয়ে পেটানোর কি কোন সম্পর্ক আছে ? অথবা মাইক্রোসফ্টের শেয়ারের দামের সাথে আমাদের কত বছর বয়সে বিয়ে হবে ? কিছু বুঝলেন ? বোঝেননি তো ? আরে চারটে বছর ধরে নিজেদের ভাটের বিষয় আমরা নিজেরাই বুঝতে পারিনি, তো আপনারা কোথেকে বুঝবেন ? বরং আপনাদেরকে আমাদের ভাটের প্রবাহটা একটা ছোট উদাহরণ দিয়ে বোঝানো যেতে পারে । এই যেমন ধরুন, আপনাকে যদি জিজ্ঞেস করা হয়, "দমকলের গাড়ির রঙ লাল কেন ?" উত্তরটা মন দিয়ে শুনুন । "দমকলের গাড়িতে মই থাকে । মইতে বারোটি ধাপ আছে । আবার বারো ইঞ্চিতে এক ফুট । আর ফুট থেকেই ফুটবল । ফুটবল খেলার প্রচলন ইংল্যান্ডে । ইংল্যান্ড মানেই রাণী, আর রাণী মানেই এলিজাবেথ । আবার 'কুইন এলিজাবেথ' একটি বিখ্যাত

জাহাজ । জাহাজ চলে জলে । জলে মাছ থাকে । মাছের পাখনা থাকে, যাকে বলে Fins । আবার Fins বলে Finland-এর অধিবাসীদের । তাদের প্রিয় খাদ্য আপেল । আপেলের রঙ লাল । ঠিক এই কারণেই দমকলের গাড়ির রঙ লাল ।" এরপরে নিশ্চয়ই আপনারা আমাদের ভাট নিয়ে আর কোন প্রশ্ন তুলবেন না । তবে যাই বলুন, আমাদের ভাটের মধ্যে কিন্তু যথেষ্ট সারবস্তু থাকত, মানে এই ধরে নিন ৬০-৭০ শতাংশ (মাইরি বলছি, ভাটাচ্ছি না) । আর বাকিটা নিখাদ জল । তবে পুরোপুরি ভাবে সারবস্তুহীন ভাটকে আকর্ষণীয়ভাবে উপস্থাপিত করা গেলে তার কদর হত সবচেয়ে বেশী । তা না হলে সেই ভাট আমাদের বদহজমের কারণ হয়ে যেত । এছাড়াও একটু সিরিয়াস মুডে ব্যর্থ প্রেমিকদের পুরনো প্রেমের গল্প আমাদের ভাটে এনে দিত নতুন মাত্রা । কিন্তু এই ভাট বেশীক্ষণ বরদাস্ত করা যেত না ।

তবে আমরা ভাটের বিষয় খুঁজে না পেলে কাউকে একটা লক্ষ্য করে আমাদের ভাট আরম্ভ করতাম । সেক্ষেত্রে ভাট আর ভাটের পর্যায়ে থাকত না । সেটা হয়ে যেত চাট । আর রোজ রোজ চাট দেওয়া আর চাট খাওয়া চলতে চলতে আমরা হয়ে উঠেছিলাম উচ্চস্তরের 'চাটু মাল' । সে গল্প পরে হবে । তবে এই ভাটের ব্যাপারে আমরা সবাই অন্তত একজনকে একটু সমীহ করে চলতাম । সেটা হল আমাদের 'Aspirin boy', তথা 'স্বামী নিরানন্দ', তথা আমাদের নীলাঞ্জন চট্টরাজ । ওর ঘণ্টার পর ঘণ্টা Logical ভাট শুনলে একটাই কথা মনে হত - নিজে মাটি খুঁড়ে গর্তের ভিতরে ঢুকে নিজেই উপর থেকে মাটি চাপা দিয়ে দেব । তবে ভাটের মাঝে ছোট্ট কথায় চেটে দিতে

অভূতপূর্ব-রূপে সক্ষম ছিল আমাদের ড্যাড, অভিজিৎ, অরিন্দম ইত্যাদি মহারথীগণ।

আর এই ভাটের কথা বলতেই মনে পড়ে গেল আমাদের এক সিনিয়রের চাকরীর ইন্টার্ভিউয়ের কথা। প্রশ্নকর্তা আর সিনিয়রটির মধ্যে কথোপকথনটা ছিল খানিকটা এই রকম -

প্রশ্নকর্তাঃ পাখা চালাতে কোন ধরণের Supply লাগে?

সিনিয়রঃ A.C. Supply, স্যার।

প্রশ্নকর্তাঃ আচ্ছা বলো তো, D.C. Supply দিলে কি হবে?

(এই রকম প্রশ্নে আমাদের সিনিয়র হঠাৎ করে ভ্যাবাচ্যাকা খেয়ে যান এবং কোন উত্তর না পেয়ে শেষে বলেন -)

সিনিয়রঃ স্যার, পংখা তো চলেগি। পর উওহ মজা নেহি রহেগি।

এই হল উচ্চপর্যায়ের ভাটের একটি ছোট্ট নমুনা। আর পাঠকবর্গ, ভাট কিন্তু সবসময় একরকমের হত না। স্থান-কাল-পাত্র ভেদে তার চরিত্র পালটে যেত। যেমন ধরুন, সন্ধ্যাবেলায় ছাদে বসে, হাতে জ্বলন্ত Extra Smooth-এর আমেজে চলত ফাস্টুসংক্রান্ত ভাট, আবার এপ্রিলের দুপুরে লোডশেডিং-এর মধ্যে বন্ধ রুমে চলত আক্রমণাত্মক ভাট, ঠিক তেমনই গান্ধীমোড়ে চায়ের গ্লাস হাতে নিয়ে চলত নারীসংক্রান্ত ভাট, মেসে দুপুরে খাবার সময় কলেজ সংক্রান্ত আর রাতে খাবার সময় 'সারাদিন কোথায় কোথায় মারালি' গোছের ভাট।

তবে পাঠকবর্গ, আমার মনে একটা জিনিস জানার খুব ইচ্ছে আছে । এই বহুজাতিক কোম্পানিগুলো ঠিক কবে চিরতরে শেষ নিঃশ্বাস ত্যাগ করবে বলতে পারেন ? কারণ ভাটের যে ভাইরাস আমরা ছড়িয়ে দিয়েছি এদের Employee দের মধ্যে, তাতে তো এতদিনে কোম্পানিগুলোর প্রথমে মাথায় আর পরে পেটে হাত পড়ার কথা ছিল । তা সে যবেই পড়ুক, দুঃখ নাই । তবে দুঃখ লাগে একটাই জায়গাতে । চার বছর ভাটিয়েও আমরা কোন বিষয়কেই পুরোপুরি শেষ করতে পারিনি । কি আর করা যায়, "আসছে জন্মে আবার হবে ।"

ফ্রাস্টু

যদি আপনাকে কোনদিন কোন কুইজে জিজ্ঞেস করা হয়, "কোন জিনিস খেতে পয়সা লাগে না, আর যত পাই তত খেলেও পেট ভরে না", তবে তার একমেবাদ্বিতীয়ম উত্তরটি হবে একটি ছোট্ট কথা - 'ফ্রাস্টু', বৃহদর্থে Frustration । আপনারা প্রশ্ন তুলতেই পারেন, জগতে খাদ্যবস্তুর তেমন অনাভাব-সত্ত্বেও কি কারণে ফ্রাস্টুর অবতারণা ? মনুষ্যসৃষ্টির আদি লগ্নে ভগবান মানুষের খাদ্যার্থে অন্ন, পরিধানার্থে বস্ত্র, সুরক্ষার্থে বাসস্থান এবং জীবনার্থে নারীর প্রয়োজন করেছিলেন অনুভব । তারপরে চলছিলও বেশ । কিন্তু কিছুদিন পর থেকেই মর্ত্যলোকে দাবী উঠল, "জমছে না গুরু, নতুন কিছু দাও ।" এদিকে ভগবানও নিজের সৃষ্টিতে বেশ আত্মতৃপ্ত হয়ে বিশ্রাম নিচ্ছিলেন । এমতাবস্থায় কর্ণবিদারী শব্দপ্রবাহ, "দাও, দাও, দাও, জমিয়ে দাও গুরু ।" ভগবান শেষমেশ ভয়ানক চেটে গিয়ে নির্ঘোষ আকাশবাণী করলেন -

"জমিয়ে ফ্রাস্টু খাও
আর Cool হয়ে যাও।"

ব্যাস, সেই সেদিন থেকে মানুষ আরম্ভ করল ফ্রাস্টু খাওয়া। সে খাওয়া বলে খাওয়া, একেবারে চোখ-কান বুজে গাঁ-গাঁ করে খাওয়া। তো এই ফ্রাস্টু সম্পর্কে আমার দু'টো জিনিস জানা ছিল না। এক নম্বর হল এদের ক্যাটেগরি, আর দু'নম্বর হল এদের খাওয়ার পরিমাণ। বুঝলেন কিনা পাঠকবর্গ, হস্টেলে এসে এই দু'টো জিনিস সম্পর্কে সম্যক জ্ঞান লাভ করেছিলাম। প্রথমটার সিংহভাগটাই যেত মেয়েদের খাতে, মানে 'মেয়েদের উপরে ফ্রাস্টু'। এরও আবার বিভিন্ন ধরণের ভাগ আছে। পাবলিক মূলতঃ ফ্রাস্টু খেত অপ্রাপ্তিজনিত কারণে। সুতরাং বলা যায়,

"অয়ি মোদের নারীভাগ্য হায়,
যেদিকেই চায়, শুধু কাঁচকলা পায়।"

এক্ষেত্রে ফ্রাস্টুক্ষুধা পুরোপুরি যৌক্তিক। আর ক্ষুধার্তদের দোষটাই বা দেব কোথেকে? যেমন ধরুন, আমি যে মেয়েকে নিয়েই ঘুরি, অভিসারপর্বের তৃতীয় দিনেই যদি তার কাছ থেকে তার বিয়েতে যাবার (সহাস্য) নিমন্ত্রণ পাই, তবে আপনারাই বলুন, মাথার ঠিক থাকে? পুঁ-এরও থাকেনি। তার উপরে আমরা ওর মাথায় ঢুকিয়ে দিয়েছিলাম যে ভগবান ওকে জগতে নারীত্রাতা আনাড়ি-রূপে প্রেরণ করেছেন। তবে ওর থেকে RND-র ফ্রাস্টুটা ছিল কতিপয় ভিন্ন এবং তীব্র। ওর আসল প্রবলেমটা ছিল যে ও কোনদিনই কোন মেয়ের

১৪৫

সামনে গিয়ে সাহস করে কথা বলতে পারত না । খালি ঘরে বসে ছক কষত এবং অকুহলে গিয়ে ছড়িয়ে লাট করত । অতঃপর ঘরে বসে নেশাগ্রস্ত হয়ে আমাদের মাথা চেবাত, "আচ্ছা তোরাই বল, আমি কি সত্যিই খুব বাজে দেখতে ?" দিবারাত্র সেই একই চক্রো । তবে বিচিকভায়ার ফ্রাস্টুটা অদ্ভুত ধরণের । সে যারই উপরে ফ্রাস্টু খেত, সেই তাকে দু'দিন পরে 'দাদা' বলে বসত । তবে সবদিক থেকে সবার উপরে অবশ্যই থাকবেন আমাদের ফ্রাস্টুকুমার 'যন্ত্র' । ইনি কি করেননি ? সব কথা বলতে গেলে হয়ত সময় আর পাতায় কুলোবে না । ছোট কথায় বলা যেতে পারে, ইনি ছিলেন ফ্রাস্টুর সর্বোচ্চ স্তর । প্রেম সম্পর্কে তাঁর কাছে মতামত নিতে গেলে তাঁর মন্তব্য হত একটাই, "পাইসা আছে ? থাকলে প্রেম কর ।" বুঝুন । তবে প্রেমগত ফ্রাস্টু বাদ দিলেও অনেক ধরণের ফ্রাস্টু রয়ে যায় । যেমন ধরুন, আমাদের দুই বন্ধু, বড় আর কচি, যাদের একসাথে বলা হত Hydrocele pair, এদের ফ্রাস্টু ছিল রাশিয়ান নারী এবং তথাকথিত বড়দের সিনেমা, মানে A-মার্কা সিনেমার উপরে । আবার অনেকে এমনও ছিল, যাদের ফ্রাস্টু ছিল Aquaguard-এর উপরে, English Video song-এর উপরে, Games-এর উপরে, আবার কারও South Indian বৌদিদের উপরে ।

তবে কলেজে একদা বিখ্যাত ছিল I.T. ডিপার্টমেন্টের লেকচারার মাঝি-স্যার, ওরফে কানার ফ্রাস্টু । কাউকে কিছু ভাল করতে দেখলে তাঁর নাকিসুরে বক্তব্য হত, "এঁসব কঁরে কিঁ হব্যাঁ ? দু'দিন পঁর তোঁ বিয়েই ইঁ যাব্যাঁ ।" কি আখাম্বা ভয়ানক লেভেলের ফ্রাস্টু মাইরি ! কি কথা ! "বিয়ে হয়ে যাবে ।"

বিভিন্ন ধরণের আর বিবিধ স্তরের ফ্রাস্টুগুলো আসত বিভিন্ন সময়ে। যেমন ধরুন, সন্ধ্যায় ট্রয়কা পার্কের ঝোপে-ঝাড়ে নৈসর্গিক প্রেমবিহার দেখে এক ধরণের, বেকার পাবলিকের Recruited বন্ধুর ঘ্যাম দেখে এক ধরণের, আবার কখনও-সখনও টপারদের সাথে টিচারদের গোপন মিটিং দেখে আরেক ধরণের, অথবা Titanic সিনেমায় Jack-এর নিদারুণ পরিণতি দেখে একটু অন্য ধরণের। তবে সবচেয়ে বড় ফ্রাস্টুটা কবে খেলাম জানেন? আমাদের কলেজ জীবনের অন্তিম দিনটিতে। চারটে বছর ফ্রাস্টু নিয়ে জাগলিং খেলতে খেলতে কখন যে ঐ আফগানিস্তানটাকে ভালবেসে ফেলেছিলাম, নিজেও জানতে পারিনি। তাই হয়ত বিদায়লগ্নে একটা নাড়ি ছিঁড়ে যাবার বেদনা বুকে চেপে বসেছিল। কি আর করা যায় বলুন, ফ্রাস্টু খেয়েই তো বাঁচতে হবে। আর পাঠকবর্গ আসুন, শেষকালে আমরা সবাই মিলে প্রার্থনা করি, RND-পুঁ-যন্ত্র ইত্যাদি প্রাতঃস্মরণীয় ফ্রাস্টুখোরদের আত্মা শান্তি পাক, অর্থাৎ কিনা ভগবান এদের হজমশক্তি বৃদ্ধি করুন। এদেরও তো বাকি জীবনটা 'খেয়ে'-পরে বাঁচতে হবে, তাই না?

চাট

"এই জানিস তো আমাদের উইংসে দু'জন পাগল হয়ে গেছে।"

"হুম্। আরেকটা কে?"

"মানে?"

"একজনকে তো দেখতেই পাচ্ছি। আরেকটা কে?"

এই হল আমাদের R.E.C.-র চাট। চাট জিনিসটা হল কথার প্যাঁচের উপর প্যাঁচ কষে পাবলিককে বিভ্রান্তিকর পরিস্থিতিতে ফেলে মুরগী করা। কথাটা এসেছে 'চ্যাট শো' থেকে। সাধারণতঃ, কোন পাবলিককে নিজের ট্র্যাকে আনতে হলে, কারও মগজ ধোলাই করতে হলে, ঘ্যামের লেভেলে কাঁচি চালাতে গেলে, কোন উড়ন্ত জনতার পাখনা কেটে দিতে গেলে চাটের প্রয়োজন পড়ে। সৃষ্টির আদি লগ্নে ভগবান জগতে ভালো আর মন্দের ব্যালেন্স বজায় রাখার জন্য কিছু দুষ্টের আমদানি করেছিলেন। কালক্রমে সেই দুষ্টগণের নাচন-কোঁদনের ক্রমবিকাশের বহর দেখে তাদের দমন করার জন্য জগতে পাঠালেন আরেকদল দুষ্টকে। অর্থাৎ শ্রী পরশুরাম বাবুর ভাষায়, "হারামজাদোঁকে দুশমন হারামজাদেঁ।" কালক্রমে প্রথমপক্ষের দুষ্টবর্গ একটু অবদমিত হলে দ্বিতীয়পক্ষের চাপ কমে যায়। ফলতঃ দিনাতিপাত করার প্রয়োজনে তারা শিষ্টের দমন পদ্ধতিটিকেই বেছে নেয়। প্রকৃতির এই নিয়মকে আমরা নতমস্তকে স্বীকার করে নিয়েছিলাম। আমরা ছিলাম যাকে বলে, দ্বিতীয় পক্ষের দুষ্টদল। জীবনের লক্ষ্য একটাই - দুনিয়ার আপামর জনসাধারণের মধ্যে নিজেদের সম্পর্কে একটা ভীতিপ্রদ প্রতিমূর্তি বানানো, যাতে আমাদের গন্ধ পেলেই পাবলিক বলে -

"...মুণ্ডু ছাড়া ভাববোটা কি?
মুণ্ডু ছাড়া বাঁচবো না কি?
পালারে, পালারে ..."

কলেজে ঢোকার পরে র‍্যাগিং পিরিয়ডে সিনিয়রদের কাছে আমাদের চাট খাবার এবং দেবার হাতেখড়ি । অতঃপর Practice make a man perfect । আমাদের অর্জিত এই নব্য বিদ্যার প্রথম প্রতিফলন আমরা দেখিয়েছিলাম আমাদের বিবর্তিত নামের মধ্যে । সেখান থেকেই সূত্রপাত । বাকিটা ইতিহাস (?) ।

'চাট মহাসভা' ছিল আমাদের একটা প্রাত্যহিক বিষয় । রোজই আমরা একটা না একটা নতুন মুরগী পেয়ে যেতাম । আর, মা ষষ্ঠীর কৃপায় আমাদের কোনদিনই মুর্গাভাব ঘটেনি । কপালের ফেরে কোনদিন কোন নতুন মুর্গীর সন্ধান না পাওয়া গেলে বিধাতাপুরুষ কোন পুরাতন পাপীকে নব-আঙ্গিকে, নব-রূপসজ্জায় সজ্জিত করে ঘটোৎকচ-প্রতিম আমাদের নিকট প্রেরণ করতেন । আর আমরাও ঈশ্বরের দান সহাস্যে গ্রহণ করতাম । অর্থাৎ কিনা আমাদের আকাঙ্ক্ষিত অতিথির মস্তকটিকে ডাঁটা-চচ্চড়ি করে ছেড়ে দিতাম ।

আমাদের চাটু সংঘের প্রায় সকলেই ছিল FOSLA গ্রুপের সদস্য । ও হ্যাঁ, FOSLA শব্দটির অন্তর্নিহিত অর্থ হল Frustrated One-Sided Lovers' Association । অতএব আন্দাজ করতেই পারছেন যে আমাদের মূল লক্ষ্যবস্তু ছিল কারা ? ইয়েস, একদম রাইট । নব্যপ্রেমরসসিঞ্চিত পাবলিক । যদি কোনদিন এদের কেউ আমাদের তার রোমান্টিক কাহিনী শোনাতে শুরু করত, তখনই শুরু হয়ে যেত আমাদের প্রতিহিংসামূলক Raw-চাট । কিছুটা এই রকম -

 "কি গুরু ? ঝোপেঝাড়ে চলছে কেমন ?"

"শুনলাম তোকে নাকি একেবারে মেরে খাল করে দিয়েছে ?"

"আরে তোর মালটাকে দেখলাম । সত্যি তোর কি হাতের কাজ গুরু ।"

"আচ্ছা তোরা সবসময় অন্ধকারেই বসিস কেন বলত ?"

"এবার কি ? রাজার টুপি নিয়ে মুকুটমণিপুর যাত্রা ?"

বুঝতেই পারছেন, ভদ্রতার খাতিরে আমাকে এখানেই রাশ টানতে হল । কিন্তু আলোচনার গতিপথ দেখে আশাকরি বুঝে নিতে খুব একটা অসুবিধা হবে না যে উপরোক্ত চাটের জল কোনদিকে গড়াবে ।

তবে যাই বলুন, চাটতে ভাল লাগে সেই সব পাবলিককে, যারা চাট খেয়ে হিতাহিতজ্ঞান-রহিত হয়ে পড়ে । পাবলিকের সেইসব ভীতিপ্রদ আস্ফালন দেখলে একটাই কথা মনে হত, "ওষুধ ফলেছে ।" কিন্তু যাদের মাথাতে কিছুই থাকত না, মানে ভগবান যাদের ঘাড়ের উপর একটা খালি হাঁড়ি বসিয়ে ছেড়ে দিয়েছিলেন, তারা চাট খেয়েও বুঝতে পারত না যে তাদের চাটা হচ্ছে । এদের চেটে মস্তি পাওয়া যেত না, বরং উলটে আমরাই চেটে যেতাম ।

তবে বিশেষ বিশেষ ক্ষেত্রে আমাদের প্রয়োগ করতে হত Intellectual অথবা Logical চাট । কোন ত্যাঁদড় পাবলিককে নিজের ট্র্যাকে চালনা করতে গেলে, অথবা কোন বিষয়ে কারও মতামতের উপরে নিজের মতকে Impose করতে হলে, মানে সহজ ভাষায় মগজ ধোলাই করতে এই ধরণের চাট কাজ দিত সবচেয়ে বেশী । একদম ফায়ারিং স্কোয়াডের মত গোলটেবিল বৈঠক করে দেওয়া এই চাটের তীব্রতা এবং জীবনসীমা ছিল সর্বাধিক ।

কথায় বলে, জীবনে কোন প্রকার জ্ঞানই বৃথা যায় না । কলেজের চারটে বছরে চাট-সংক্রান্ত যে বিদ্যা লাভ করেছিলাম, তাতে আশা করা যায় যে বাকি জীবনটা আরামসে পাবলিক চরিয়ে খাওয়া যাবে । হাঁ, খারাপ লাগবে একটাই জায়গাতেই যে পুঁ, RND-র মত পেটোয়া মুর্গাগুলোকে আজও খুব মিস করি । কি আর করা যাবে, "চিরদিন কাহারও সমান নাহি যায় ।" তবে পাঠকবর্গ, একটা জিনিস আমি অবশ্যই চাইব আপনাদের সকলকে শিখিয়ে যেতে । আপনারা দেখবেন, পথে-ঘাটে, ট্রামে-বাসে একধরণের হামবড়া গোছের লোক খুবই সহজলভ্য । এরা সহজলভ্য হলেও সহজপাচ্য নয় বটে । তাই এদের হজম করার জন্য একটা জবরদস্ত টোটকার ফর্মুলা বলে দিই । লক্ষ্য করে দেখবেন, এরা নিজেদের মাঝে মাঝে 'বাঘের বাচ্চা' বলে দাবী করে । তো, তখনই একবার টুক করে তার কাছে গিয়ে কানে কানে জিজ্ঞাসা করবেন, "কাকু, তাহলে কি বাঘটা বাড়িতে এসেছিল, না কাকীমা জঙ্গলে..." বলে একটা মুচকি হেসেই পৃষ্ঠপ্রদর্শন করবেন । অতঃপর নিরাপদ দূরত্ব থেকে ফল লক্ষ্য করবেন । এ এক অব্যর্থ দাওয়াই ! তাহলে কি মনে হয়, চারটে বছরে কিছু শিখেছি বলুন ? আসলে কি জানেন তো, গায়ের জোর হল পশুর পরিচয়, আর কথার জোরে মানুষের । সেদিক দিয়ে দেখলে আমরা কিন্তু খাঁটি মনুষ্য প্রজাতি । খুব তাড়াতাড়ি আমরা, দলছুট Recollian-রা খুলতে চলেছি একটা 'গাধা চেটে মানুষ' তৈরি করার ওয়ার্কশপ । আপনাদেরকে অগ্রিম স্বাগত জানিয়ে রাখলাম ।

কেমন লাগল ফিনিশিং টাচটা ? নাকি বলব, ফিনিশিং চাটটা ?

চটজলদি

এত কিছু আছে বলার জন্য যে সব কিছু এক এক করে বলতে গেলে আপনারা সত্যিই চেটে যাবেন । তাই এবারে অনেক কিছু কথা ছোট করেই বলে যাব । এতে আপনাদের সময়টাও বেঁচে যাবে, আর আমার নটে গাছটিও মুড়িয়ে যাবে । তাই আর দেরী না করে চলুন শুরু করা যাক ।

কলেজ থেকে বেরিয়ে আসার পরে আস্তে আস্তে কলেজের অবস্থাটা অনেকটাই বদলে যেতে দেখেছি । আজ বাইরে দাঁড়িয়ে বলাটা সত্যিই মুশকিল যে সেটা ভাল হয়েছে, না খারাপ হয়েছে । চাকরীর দিক থেকে দেখতে গেলে তো অবশ্যই বলব যে উন্নতি হয়েছে, আর সেটাই প্রত্যাশিত ছিল একটা N.I.T.-র কাছ থেকে । কিন্তু আজ যখন সর্বভারতীয় বিচারে আমাদের কলেজের স্থান খুঁজতে যাই, প্রথম ত্রিশ-চল্লিশটা কলেজের মধ্যেও আমাদের নাম খুঁজে পাই না । কোথায় পিছিয়ে পড়লাম আমরা ? জানি না । তবে বলব, এটা আমাদের স্বপ্ন ছিল না । শুধু মাত্র একটা নামান্তরই যদি করতে হত, তাহলে আমাদের লড়াই করতে হয়েছিল কেন ? তাই আজ কলেজের বাইরে দাঁড়িয়ে নিজেকে Recollian হিসেবে ভাবতেই ভাল লাগে, NITian হিসেবে একেবারেই নয় ।

এই কয়েক বছর আগের কথা । একবার ঘুরতে ঘুরতে কলেজে গিয়ে হাজির হয়েছিলাম । ভাবলাম যে একবার হস্টেলটা দেখেই যাই । হাঁটতে হাঁটতে পৌঁছে গিয়েছিলাম "জে সি বোস হল অফ রেসিডেন্স"-

র ২২৮ নং ঘরে, সেই যেখান থেকে শুরু হয়েছিল আমার জীবনের পথচলার । ওখানে দাঁড়িয়ে কয়েক মুহূর্তের জন্য মনে হয়েছিল হয়ত একবার চেঁচিয়ে ডাক ছাড়লে সবাই হড়মুড়িয়ে বেরিয়ে আসবে । কিন্তু তারপরেই মনে হল, সময়টাকে পিছনে ফেলে এসেছি । আজ চাইলেও সে আমায় এসে ধরা দেবে না । আজ আমি হাজারবার ডাকলেও কেউ এসে দেখা দেবে না । বিশ্বাস করবেন না, ওখানে আর দাঁড়িয়ে থাকতে পারিনি, দৌড়ে বাইরে পালিয়ে এসেছিলাম । একটা কান্না যেন গলার কাছে এসে আটকে গিয়েছিল, নিঃশ্বাস নিতে কষ্ট হচ্ছিল । বিশ্বাসই হচ্ছিল না যে ওই হস্টেলটা আর আমার নয়, আমার অতীতের একটা অধ্যায় মাত্র । আর কোনদিন ওই দরজার সামনে গিয়ে দাঁড়ানোর মত সাহস আর মনোবল পাব কিনা জানি না ।

একটু বেশী 'সেন্টি' হয়ে গিয়েছিলাম । কিছু মনে করবেন না । আসলে কথা বলতে বলতে মনের ভুলে ওই দরজাটার সামনে চলে গিয়েছিলাম । আবার গল্পে ফিরে আসি । বহিরঙ্গে কলেজের বিকাশটা দেখতে দেখতে একটা জিনিস লক্ষ্য করেছিলাম জানেন । এখন হস্টেলের সমস্ত ঘরেই ইন্টারনেট কানেকশন । অনেককে তো দেখলাম প্রথম থেকেই সিঙ্গেল রুমের বাসিন্দা । অবশ্যই খুব ভাল ব্যবস্থা । কিন্তু একসাথে বসে গল্প করার মজাটা কি জিনিস, সেটা কি কোনদিন এরা বুঝতে পারবে ? নিজেকে একটা ছোট্ট ঘরের মধ্যে বন্দী করে রেখে বাইরের দুনিয়া সম্পর্কে ওয়াকিবহাল হওয়া যায় সত্যিই । কিন্তু জানা যায় না পাশের ঘরের মানুষটি কেমন আছে । Lan-এর মাধ্যমে Counter Strike খেলাটা মজাদার ঠিকই, কিন্তু বৃষ্টির মধ্যে

ওভাবে নেমে ফুটবল খেলার সাথে তার তুলনা হতে পারে না। নিজের ঘরে বসে পড়াশুনা করাটা অবশ্যই ভাল, কিন্তু সারারাত ধরে গ্রুপ-স্টাডির নামে ভাট মেরে পরের দিন পরীক্ষা দিতে যাবার আমেজটাই আলাদা। শুনেছি তো র‍্যাগিং নাকি বন্ধ হয়ে গেছে। ভাল জিনিস। তাই তো বলি, কলেজ থেকে বেরিয়ে আসা পাবলিকগুলোর মধ্যে দুর্দমনীয় ভাবটা আর দেখতে পাই না কেন? কেন সবাইকে কেমন যেন একটা আত্মসংকীর্ণ স্বার্থপর মনোবৃত্তির জীব বলে মনে হয়? এখন কারণটা বুঝতে পারি। ভালই হয়েছে। প্রতিবাদী আর নির্ভীক মানসিকতা নিয়ে তারা কর্পোরেট দুনিয়ায় করবেটা কি? প্রমোশন নিতে গেলে সেই তো উর্ধতনের পদলেহন করতে হবে। ওটা Recollian-দের দ্বারা তেমন হত না। ভালই হয়েছে N.I.T.-র এই আবহাওয়ার মধ্যে পড়ে থাকতে হয়নি।

জানেন, কলেজে থাকতে থাকতে RND, নীলাঞ্জন, দাদু, ঘ্যামা, K.K., হিমু, রজত আর আমি মিলে একটা 'Art and Cultural club' শুরু করেছিলাম। তার নাম দেওয়া হয়েছিল 'চয়নিকা'। খুব কষ্ট করে, পরিশ্রম করে, না খেয়ে, রাতে না ঘুমিয়ে, নিজেদের পকেট থেকে টাকা দিয়ে - মানে যতরকম ভাবে সম্ভব, ততরকম চেষ্টা করে আমরা ক্লাবটাকে দাঁড় করিয়েছিলাম। আমাদের প্রথম গানের অনুষ্ঠানের জন্য আমাদের কলেজ থেকে দেওয়া হয়েছিল মাত্র আটশো টাকা। আজকের দিনে কেউ বিশ্বাস করবে না, সেই টাকাতেই আমরা পুরো অনুষ্ঠান নামিয়েছিলাম। প্রথম আর্ট এক্সিবিশনের আয়োজনের জন্য আমরা পেয়েছিলাম মাত্র ছ'হাজার টাকা। সেই দু'টো অনুষ্ঠানের পরেই গোটা কলেজে আমাদের নাম ছড়িয়ে পড়ে। কিন্তু নিজের

মেয়েকে অন্যের হাতে তুলে দিয়ে আসলে তাকে কি কেউ নিজের মা-বাবার মত যত্ন করে রাখতে পারবে ? কোনদিনই পারবে না । আমরা কলেজ থেকে চলে আসার দু'-তিন বছর পরে শুনলাম 'চয়নিকা' নাকি পলিটিক্সের আখড়া হয়েছে । তারও এক-দু' বছর পরে শুনলাম সেখানে নাকি প্রেমিক-প্রেমিকাদের আড্ডা হয়েছে । খারাপ লেগেছিল, কিন্তু আমাদের হাতে তো আর কিছু নেই । তাই ব্যাপারটা আর মাথায় রাখিনি । সম্প্রতি সেই 'চয়নিকা'-র নতুন আর্ট এক্সিবিশনের জন্য শুনলাম কলেজ থেকে নাকি ষাট হাজার টাকা দেওয়া হয়েছে । শুনে ভাল লেগেছিল । আমাদের সেই প্রচেষ্টা আজ হয়ত এতদিনে সত্যিই ফলপ্রসূ হয়েছে । কিছু পাবলিক এখনো আমাদের স্বপ্নটাকে এগিয়ে নিয়ে চলেছে ।

আরও কিছু মজার জিনিস দেখলাম । কলেজের মধ্যে নাকি ছাত্রদের গাড়ি চালানো নিষেধ । দেখে খুব হাসি পেয়েছিল । আমাদের কাছে একটা সাইকেল কেনার পয়সা অব্দি থাকত না । শুধু আমাদের কাছে কেন, খুব উচ্চবিত্ত নন্দের কাছেও খুব বেশি হলে একটা গিয়ার-ওয়ালা সাইকেল কেনার মত সামর্থ্য থাকত । আর আজ সেখানে পাবলিক গাড়ি নিয়ে ঘুরছে । তার উপরে ইতিমধ্যে নিষেধাজ্ঞাও জারি হয়ে গেছে । আর পাবলিক সেটা মেনেও চলছে । ওয়াহ্ রে দুনিয়া ।

কলেজে ঘুরতে ঘুরতে আমাদের Hall 2-এর কর্মচারী অশোকদা, জটাইদার সাথে দেখা হয়েছিল । এতদিন পরেও শালারা দেখে ঠিক চিনতে পেরে গেছিল । সবাই মিলে বসে চা খেলাম, আড্ডা মারলাম । কিন্তু কলেজ থেকে বেরোবার ঠিক আগে যার সাথে দেখা হল, তাকে

ছাড়া এই গল্প কখনই পূর্ণ হত না । সে হল আমাদের জয়দেবদা । কলেজে চারটে বছর আমাদের লাইফ-লাইন ছিলেন এই ভদ্রলোক । রাত ঠিক ন'টা বাজলেই হস্টেলে ঘরের বাইরে "খাতা-পেন-চানাচুর-বাদাম-রিপোর্ট শীট-সিগারেট-বিড়ি" বলে হাঁক পেড়ে হাতে পাঁচ-ছ'টা বড় বড় বাজারের ব্যাগ নিয়ে হাজির হত মূর্তিমান জয়দেবদা । ক্রেডিটে জিনিস কেনার আমার হাতেখড়ি এখানেই । মানে ধরে নিন, সেই সময় আমাদের অ্যাকাউন্টে (মানে জয়দেবদার খাতায়) তিনশো-চারশো টাকা করে থাকত, যা আমরা শোধ করতাম চার-পাঁচ মাস পরে । মাঝে মাঝে আমাদের ঘরে মালের আসর বসলে জয়দেবদাও থাকত বিশেষভাবে নিমন্ত্রিতদের একজন । তো কলেজের গেট দিয়ে বেরোবার মুখে দেখি আমাদের সেই জয়দেবদা । সে তো আমায় দেখে খানিকটা ভূত দেখার মত থমকে দাঁড়িয়ে দেখল । তারপরে সাইকেল ফেলে ছুটে এসে চেপে ধরে নিয়ে গিয়ে বসাল তার L.H. মোড়ের সেলুনে । সেখানে বসে অনেক গল্প হল । কয়েকটা ঘণ্টার জন্য যেন আবার ফিরে গিয়েছিলাম হারিয়ে যাওয়া সময়টাতে । শেষ যাওয়ার সময় আমার পকেটে একটা Extra Smooth-এর প্যাকেট গুঁজে দিল । আমি পয়সা দিতে চাইলে নিল না, বলল, "এটা আমার তরফ থেকে গিফট । রেখে দাও ।" সত্যি কথা বলতে কি ওই প্যাকেটটার দাম আমার পকেটে থাকলেও তার সাথে জড়িয়ে থাকা মানুষটার ভালবাসার দাম দেবার মত সাধ্য বা মানসিকতা - কোনটাই আমার ছিল না ।

তবে সবচেয়ে বড় ধাক্কাটা খেলাম গেট দিয়ে বেরিয়ে এসে । নাড়ুদার ঝুপসে বেশিরভাগই কলেজের মেয়েরা বসে । প্রথমে ভাবলাম,

ঠিকঠাক দেখছি তো ? তারপরে বুঝলাম, এখন তো আর বাইরে বসে পথচলতি মেয়েদের আওয়াজ দেবার ট্রাডিশনটাই নেই । তাই তো আমাদের ইভটিজিং-এর মুখেভাতের আখড়ায় আজ বখাটে ছেলেদের প্রায় দেখা যায় না বললেই চলে । ওটা মেয়েদের একচেটিয়া আড্ডাস্থল হয়ে গেছে । নিজের Instinct-এর উপর খুব একটা ভরসা নেই বলেই ঝুপসে আর বসবার সাহস পেলাম না । মানে মানে কেটেই পড়লাম । নাহ'লে শেষে আধবুড়ো বয়সে কচি মেয়েদের হাতে ক্যালানি খেতে হত । আর বিশ্বাস করুন, সেটা আমার একেবারেই ভাল লাগত না ।

স্টেশনের সামনে বাসস্ট্যাণ্ডে নেমে মণ্টির একটা কথা হঠাৎই মনে পড়ে গেল । "বুঝলি তো, R.E.C. থেকে N.I.T. হয়ে গেলে কি পরিবর্তন আসবে ? আগে বাসস্ট্যাণ্ডে কণ্ডাক্টররা 'R.E. College, R.E. College' বলে চেঁচাত । পরে 'N.I.T., N.I.T.' বলে চেঁচাবে । বাকি আর কিছু পান্টাবে জানি না ।" মালটার দূরদৃষ্টি ছিল বলতে হবে । শালা একেবারে নির্ভুল । এই পরিবর্তনটাই সবার আগে চোখে পড়েছিল, যখন দুর্গাপুরে এসে নেমেছিলাম, কিন্তু খেয়াল করিনি । কিন্তু এখন দেখে ওর কথাটাই সবার আগে মনে পড়ল ।

বিধান এক্সপ্রেসে কলকাতা ফিরছিলাম । ট্রেনের গেটটা দেখে মনে পড়ছিল যে এককালে ওটাই আমাদের বসার জায়গা ছিল । মনে পড়ে, টিকিট না কেটে রাজধানী এক্সপ্রেসের স্লিপারে চেপে দুর্গাপুর থেকে কলকাতা - সে এক অদ্ভুত জার্নি । সবসময় ধরা পড়ার ভয় । 'মামা'-দের দেখলেই বাথরুমে লুকিয়ে যাওয়া, ট্রেন হাওড়া স্টেশনে

ঢোকার আগেই ট্রেন থেকে নেমে লাইন পার করে পাঁচিলের ফোকর দিয়ে হাওয়া হয়ে যাওয়া, দরজায় ঝুলতে ঝুলতে সিগারেটে টান দেওয়া - সে এক অভূতপূর্ব অনুভূতি । ভাবতেই রোমাঞ্চকর লাগে । একবার তো কলকাতা থেকে দুর্গাপুর আসতে গিয়ে আমি, দাদু, আর RBG, মশাগ্রাম লোকালে চেপে গেছিলাম । আমরা বুঝতেই পারিনি যে ওটা মশাগ্রাম লোকাল । ট্রেন মশাগ্রামে পুরো ফাঁকা হয়ে গেল, আর আমরা ফাঁকা কম্পার্টমেন্টের মধ্যে ঝুলন্ত হাতলগুলো ধরে ঝোলাঝুলি করছি । মিনিট পনের-কুড়ি পরেও ট্রেন ছাড়ছে না দেখে আমরা নেমে পড়ে দেখি পুরো প্ল্যাটফর্ম খাঁ-খাঁ করছে । সন্ধের অন্ধকারে হাতে গোনা তিন-চারটে লোক ঘুরঘুর করছে । শেষে স্টেশনমাস্টারকে জিজ্ঞেস করাতে জানতে পারলাম যে আমরা ভুল ট্রেনে চেপে চলে এসেছি । সে প্রায় ল্যাজে-গোবরে অবস্থা । ঘণ্টা দেড়েক পরে বর্ধমানের একটা ট্রেন এসে পড়ায় সেটাতেই চেপে আমরা পালাই ।

তো এই বিনা টিকিটে যাত্রা করা নিয়ে সবচেয়ে মজাদার অভিজ্ঞতা হয়েছিল RBG-র সাথেই । সেবারে মেনলাইনের কোন এক ট্রেনে করে RBG আর ওর সাথে আরও কুড়ি-তিরিশ জন দুর্গাপুর ফিরছে । সকলে একটাই কম্পার্টমেন্টে উঠেছিল, আর কারও কাছে টিকিট ছিল না । তো মাঝখানে মামা এসে ধরেছে ওকে । টিকিট না থাকায় ওকে ধরে নিয়ে যাবার ভয় দেখায় । ঠিক তখনই RBG যে কাজটি করেছিল, সেটা শুনে আমরাও চমকে গেছিলাম । ও আড়মোড়া ভেঙে উঠে দাঁড়িয়ে অলসভাবে একটা হাঁক পেড়েছিল, "এই, তোরা কি করবি ?" ওর হাঁক শুনে সবাই যে যার জায়গা থেকে উঠে দাঁড়িয়ে বা

বসে বসেই আওয়াজ ছাড়তে শুরু করল, "মামা, গুড ইভনিং", "টিকিট নেই মামা", "মামা, ভাল আছেন তো", "মামা, টিকিট বিক্রি করছ নাকি"। এই দেখে মামার তো অবস্থা টাইট। এতগুলো পাবলিক একসাথে বিনা টিকিটে এর আগে মামা হয়ত দেখেনি। এর ঠিক পরেই মামার মুখ দিয়ে কি বক্তব্য বেরিয়েছিল জানেন ? "ভাল করে যেও বাবারা। কোন অসুবিধা হলে আমায় বল কিন্তু।" পুরো রাস্তায় সেই কামরায় আর অন্য কোন মামার আবির্ভাব ঘটেনি।

কথাগুলো আজও কানে ভাসে। মনে হয় যেন এইতো সেদিনের গল্প। গল্প কেন, আমাদের জীবনের সবচেয়ে বড় সত্যই তো এই ঘটনাগুলো। এই তো ছোট ছোট কিছু মুহূর্ত, যা আমাদের জীবনের পথে এগিয়ে নিয়ে যাবার রসদ জুগিয়ে চলেছে। চরমতম চাপের মধ্যেও মনে একটু হাসির খোরাক নিয়ে আসে এই মুহূর্তগুলো, ভেঙে পড়লেও আবার উঠে দাঁড়িয়ে এগিয়ে চলার সাহস দেয় এই মুহূর্তগুলো। কি করে ভুলে যাই বলুন। ঘর ছেড়ে বেরিয়ে আসার সময় তো ভাবিনি যে এই চারটে বছর আমাদের কাছে জীবনের সংজ্ঞাটাই পালটে দেবে। আজ জীবনে যেখানে উঠে এসেছি, যতটুকু সাফল্য অর্জন করতে পেরেছি, সবকিছুরই পিছনে রয়েছে ওই আফগানিস্তানটা। যত যাই হোক, মানুষ তো। নিজের অস্তিত্বটাকে মাঝে মাঝে খুঁজে পেতে তো ইচ্ছে করেই। আর যখনই তা হয়, একটু চোখ বন্ধ করে 'No man's land'-এর ওপারের দুনিয়াটাকে একবার মন থেকে দেখে নিই। নিজেকে ঠিক খুঁজে পেয়ে যাই 'ফাণ্ড উইংস'-এর মাঝে। ব্যস্ত জীবনে, হাজারো মানুষের ভিড়ে নিজের ওই সত্তাটাকে চিনে নিতে এতটুকুও অসুবিধা হয় না। ওটাই মনে করিয়ে

দেয় প্রতিনিয়ত, আজও আমি বেঁচে আছি, কারণ Recollians হারতে জানে না, মরতে জানে না, পালাতে জানে না । জানে জিততে, বেঁচে থাকতে, এগিয়ে যেতে । এটাই আমি, একজন Recollian ।

সমাপ্ত

দেখতে দেখতে কেটে গেছে আটটি বছর । সময়ের স্রোতে এই আট বছরে বদলে গেছে অনেক কিছু । পরিবেশ, পারিপার্শ্বিক, পরিপ্রেক্ষি - কোন কিছুই থেমে থাকেনি । আজ আয়নার সামনে দাঁড়িয়ে যখন নিজের মাথায় দু'-চার গাছি পাকা চুল দেখতে পাই, মনে হয় বয়েসটা যেন হুম করে বেড়ে গেল । রক্তের উত্তাপটাও কেমন যেন কমে গেছে বলে মনে হয় । আজ নিজেকে হুম করে বিপদের মধ্যে ফেলে দিতে কেমন যেন ভয় হয় । হয়ত বয়সের সাথে দায়িত্বের বোঝাটা একটু বেশিই ভারী হয়ে বসে গেছে কাঁধের উপরে । কোন কাজ করতে গেলে আজ দশবার ভাবি, "হবে তো ?" মাঝে মাঝে মনে হয়, এই আমিই কি সেই Recollian, যার গল্প এতক্ষণ বললাম ? দিন দিন কেমন যেন একটা ম্যাদা-মার্কা বুড়ো ভাম হয়ে যাচ্ছি । নিজেকে তো চিনতে মাঝে মাঝে সত্যিই অসুবিধা হয় । আট বছর আগে এই নেতিয়ে পড়া 'আমি'-র ছবি তো আমি দেখিনি । হয়ত আজ আমি চলেছি জীবনে প্রতিষ্ঠিত হবার পথে, কিছু সযত্ন-লালিত স্বপ্নকে নিয়ে চলেছি তার পরিপূর্ণতার পথে । কিন্তু সেই দামাল Recollian-এর সত্তাটাকে যেন শুকনো আমসত্ত্বের মত যত্ন করে বয়ামে ভরে ভাঁড়ারঘরের কুলুঙ্গিতে তুলে রেখে দিয়েছি । আজকের জীবনে হয়ত তার কোন যৌক্তিকতা নেই । কারণ আজ তো আমি আমার জীবনটাকে দেখছি একটা সরলরেখার মত, যেখানে কোনরকম ব্যতিক্রমের স্থান নেই । আজ আমি তাকিয়ে আছি শুধু ভবিষ্যতের দিকে । কিছুটা নিজের তাগিদে, কিছুটা সময়ের তাগিদে । আর তাছাড়া দেখুন, আধবুড়ো বয়সে অত লাফানো-ঝাঁপানো কিসের ? এই বয়সে হাড়গোড় ভাঙলে দেখবেটা কে ? চুপচাপ শান্ত হয়ে বাকি

জীবনটা কাটালে কোন মহাভারতটা অশুদ্ধ হয়ে যাবে শুনি ? অত পুরকি স্বাস্থ্যের পক্ষে পুষ্টিকর নয় বাবা, শান্ত হ' ।

কিন্তু সত্যি কথাটা কি জানেন, "You can take a Recollian out of the R.E.C., not the R.E.C. out of a Recollian ।" মাঝে মাঝে মনে হয়, আমার মধ্যে এই সত্তাটা যেন একটা সুপ্ত আগ্নেয়গিরির মত আছে ঘুমিয়ে, যেটাকে হয়ত আমি ভুলে গিয়েছি ভেবে ভুল করছি । সময়ের সাথে সে সত্তা হয়েছে আরও দৃঢ়, আরও মননশীল, আরও সৃজনশীল, আরও ধ্বংসাত্মক । শুধু একটা ভদ্রতার খোলসে সে যেন ঘুমিয়ে আছে । সে যেন অপেক্ষা করছে একটা উৎসরণ পথের, আর যেদিন সে পথের সন্ধান সে পাবে, কোন বাধাই সে মানবে না । সোজা ভাষায় বলতে গেলে, কুকুরের লেজকে লোহার পাইপে ঢুকিয়ে রেখে দিলে লেজ কি আর সোজা হয় মশাই ? হয় না । যেদিন পাইপ থেকে বের করবেন, দেখবেন যেমনটি ছিল, তেমনটিই আছে ।

আসল কথাটা বলি আপনাদের । দেখুন, কলেজের ভিতরের জীবন আর কলেজের বাইরের জীবনের মধ্যে রয়ে যায় একটা বিস্তর ফারাক । মা-বাবার উপরে ভিত্তি করে জীবনে প্রথম অর্থনৈতিক স্বাধীনতা আসাটা এক ব্যাপার । কিন্তু বাপের হোটেলে তো আর সারাজীবন অ্যায়েশ করা যায় না । তাই যখন নিজের প্রয়োজনটা নিজেকেই মিটিয়ে নিতে জীবনের অগ্নিপরীক্ষায় উত্তীর্ণ হতে হয়, তখন মুখ বুজে সয়ে যেতে হয় অনেক অন্যায়, অবিচার । হয়ত তখন ভিতর থেকে চরম র‍্যাগিং খাওয়া সত্তাটা বার বার বলে ওঠে, "তুই পারবি, তুই পারবি । শালা, কলেজে এত ক্যালানি খেয়ে এখানে এসে হেরে যাবি

?" সে হারতে দেয় না, সাহস দেয়, ভেঙে যাওয়া মনের মধ্যে শক্তি এনে দেয় । একটা ঘুমিয়ে থাকা সত্তারও যে এতটা শক্তি থাকতে পারে, তা কলেজে থাকতে বুঝিনি । কলেজের গণ্ডীর বাইরে পা রাখার পরে প্রতিপদে এসেছে কত বাধা, কত প্রতিকূলতা । কিন্তু বুকের মাঝে লুকিয়ে রাখা সেই দামাল Recollian যেন সর্বদা সেই সব বাধা-বিপত্তিকে নির্বিশেষে মুছিয়ে দিয়েছে, আর একটু একটু করে এগিয়ে দিয়েছে জীবনের পথে । পাপী পেটের দায়ে হাজারো লাথি খেয়েও ঝুঁকে যেতে দেয়নি । উল্টে বার বার পিছনে লাথি মেরে আবার সোজা করে দিয়েছে ।

কিন্তু এইভাবে কাঁহাতক লড়া যায় বলুন ? আজ ঘটনাবহুল জীবনপথে চলতে চলতে তাই সেই সত্তাও হয়ে পড়েছে ক্লান্ত । প্রতি মুহূর্তে লড়াই করতে করতে তারও দরকার হয়ে পড়েছে একটু বিশ্রামের । না, সে হারিয়ে যায়নি । সে চায় নিজেকে গুছিয়ে নিয়ে আরেকবার স্ব-মহিমায় ফিরে আসতে । জীবনের বাকি পথটুকু চলার জন্য যথেষ্ট শক্তি সংগ্রহ করায় ব্যস্ত সে । রেশমকীটের মতই সে আজ ঘুমিয়ে আছে নিজের দুর্ভেদ্য কোকুনের ভিতর । কিন্তু যেদিন সে ঘুম ভাঙবে, যেদিন সেই সত্তা আবার চোখ মেলে চাইবে, সেই দৃষ্টির প্রখরতায় উজ্জ্বল হবে চারিদিক । দুনিয়া জানবে এক Recollian-এর সত্তার মাহাত্ম্য ।

শুধু আমি নই, আজ পুরো দুনিয়া জুড়ে হাজারো Recollian অপেক্ষা করে আছে সেই দিনটার জন্য, যেদিন তাদের সত্তার হবে নবজাগরণ । দিনগত পাপক্ষয়ের মাঝেও প্রতিটা দিন অপেক্ষা একটা স্ফুলিঙ্গের,

যে স্ফুলিঙ্গ তাদের ভিতর থেকে অগ্নিবেগে জগতের সামনে বের করে আনবে একটা নতুন মানুষকে, একটা আসল Recollian-কে । সেই দিনটার অপেক্ষায় আজও দিন গুণে চলেছি । পাঠকবর্গের কাছে একটি শেষ অনুরোধ, প্রার্থনা করবেন যেন আমরা এই দিনটার সন্ধান পাই খুব তাড়াতাড়ি । কারণ বুঝতেই তো পারছেন, গাধাকে পিটিয়ে তৈরি করা ঘোড়া হলে কি হবে, সেই ঘোড়ারও তো বয়স বলে একটা জিনিস আছে । সেও তো একদিন বুড়ো হবে । আর বুড়ো হাড়ে ভেলকি দেখাতে কার না মজা লাগে বলুন ? সর্বোপরি আপনাদের এই শেষ সাহায্যটুকু পেলে আমরাও বলে যেতে পারব, "Recollians কো রোকনা মুশকিল হি নেহি, নামুমকিন হ্যায় ।" কি বলেন Recollians ? ঠিক তো ?